Cómo dibujar

111 Sorprendentes y Adorables

Animales, Personajes de Cuentos, Flores, Alimentos, Regalos y otros Temas

Cómo dibujar 111 Sorprendentes y Adorables Animales, Personajes de Cuentos, Flores, Alimentos, Regalos y otros Temas. Fácilmente Paso a Paso. La Magia de la Creatividad para Niños.

Serie "La Magia de los Descubrimientos".

Derechos de autor © 2023 Ricardo Demi.

Todos los derechos reservados.

Ninguna parte de esta publicación o de la información que contiene puede ser citada o reproducida de ninguna forma por medios como la impresión, el escaneo, la fotocopia o cualquier otro, sin el permiso previo por escrito del titular de los derechos de autor.

Publicado por Magic of Discoveries LLC.

Para la obtención de permisos, escríbenos:
magicofdiscoveries@gmail.com

ISBN: 978-1-963328-17-2

Primera edición 2024.

Descargo de responsabilidad y condiciones de uso:
El autor y la editorial no se responsabilizan de los errores, omisiones o interpretaciones contrarias del contenido de este libro.

Este libro se presenta únicamente con fines motivadores e informativos

¡Querido artista principiante!

Este libro es una guía profesional de dibujo y parte de una serie de libros educativos para niños "La magia de los descubrimientos". ¡Espero que se convierta en un verdadero compañero durante tu maravilloso viaje al mundo de la creatividad!

Esta guía es una continuación lógica de otro maravilloso libro, " El Primer Libro de Colorear para Bebés de 1 - 3 años. 111 Sorprendentes y Adorables Animales, Personajes de Cuentos, Flores, Alimentos, Regalos y otros Temas." ¡Primero el bebé aprende a colorear los dibujos y luego podrá aprender a dibujarlos!

¡Muchas personas sinceramente creen que la creatividad es la verdadera magia!

¡En las manos incluso del artista más novato, un simple lápiz se convierte en una verdadera varita mágica! Cuando aprendes a dibujar, traes más bondad y belleza a nuestro mundo. ¡Ten fe en tus habilidades, sé paciente, practica y lo lograrás todo!

¡Te deseo éxito con la creatividad, nuevos descubrimientos y una inspiración maravillosa!

Con cariño, Ricardo Demi

Contenido

Animales terrestres

León	10	Murciélago	50
Elefante	12	Mapache	52
Cebra	14	Oso	54
Loro	16	Zorro	56
Cocodrilo	18	Gallina	58
Mono	20	Vaca	60
Canguro	22	Castor	62
Rinoceronte	24	Águila	64
Flamenco	26	Hámster	66
Lémur	28	Gato	68
Colibrí	30	Perro	70
Camaleón	32	Ardilla	72
Jirafa	34	Pato	74
Koala	36	Ciervo	76
Rana	38	Ratón	78
Alpaca	40	Abeja	80
Conejo	42	Libélula	82
Lechuza	44	Caracol	84
Erizo	46	Mariposa	86
Cabra	48		

Animales acuáticos

Tiburón	88	Foca	106
Delfín	90	Pez payaso	108
Ballena	92	Molusco	110
Cangrejo	94	Ajolote	112
Pulpo	96	Pez globo	114
Medusa	98	Gamba	116
Tortuga de mar	100	Mantarraya	118
Pez ángel	102		
Caballito de Mar	104		

Personajes de cuentos

Sirena	120	Trol	132
Unicornio	122	Hada	134
Dragón	124	Caldera mágica	136
Corona	126	Sombrero de mago	138
Gnomo	128	Poción mágica	140
Grifo	130		

Vehículos

Máquina	142	Barco	150
Helicóptero	144	Submarino	152
Avión	146	Coche	154
Globo	148	Scooter	156

Deportes y aficiones

Monopatín	158	Fútbol americano	164
Cometa	160	Cámara	166
Bádminton	162	Tambor	168
		Pelota de playa	170

Cosas

Gafas	172	Globo terráqueo	178
Sombrilla de playa	174	Regalo	180
Sombrero	176	Gamepads	182

Naturaleza

Hoja de arce	184	Piña	194
Rosa	186	Cactus	196
Seta	188	Muguete	198
Trébol	190	Loto	200
Girasol	192	Tulipán	202

Comida

Tarta	204	Aguacate	218
Helado	206	Fresa	220
Sandía	208	Pera	222
Zanahoria	210	Piña	224
Brócoli	212	Limón	226
Naranja	214	Calabaza	228
Cerezas	216	Dónut	230

Para notas

¡Hola, jóvenes artistas!

¡Bienvenidos al mundo del dibujo con el libro "Cómo dibujar 111 dibujos. La magia de la creatividad para niños"!

¡Sigan paso a paso las instrucciones para crear dibujos adorables!

Presten atención a los tipos de líneas:

1) Las líneas negras son el paso actual

2) Las líneas grises son el paso anterior

3) Las líneas punteadas son las áreas que deben borrarse

¡Buena suerte y que disfruten dibujando!

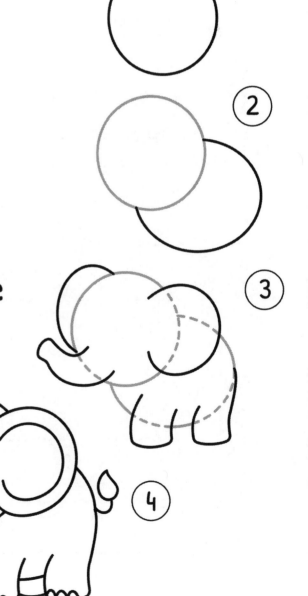

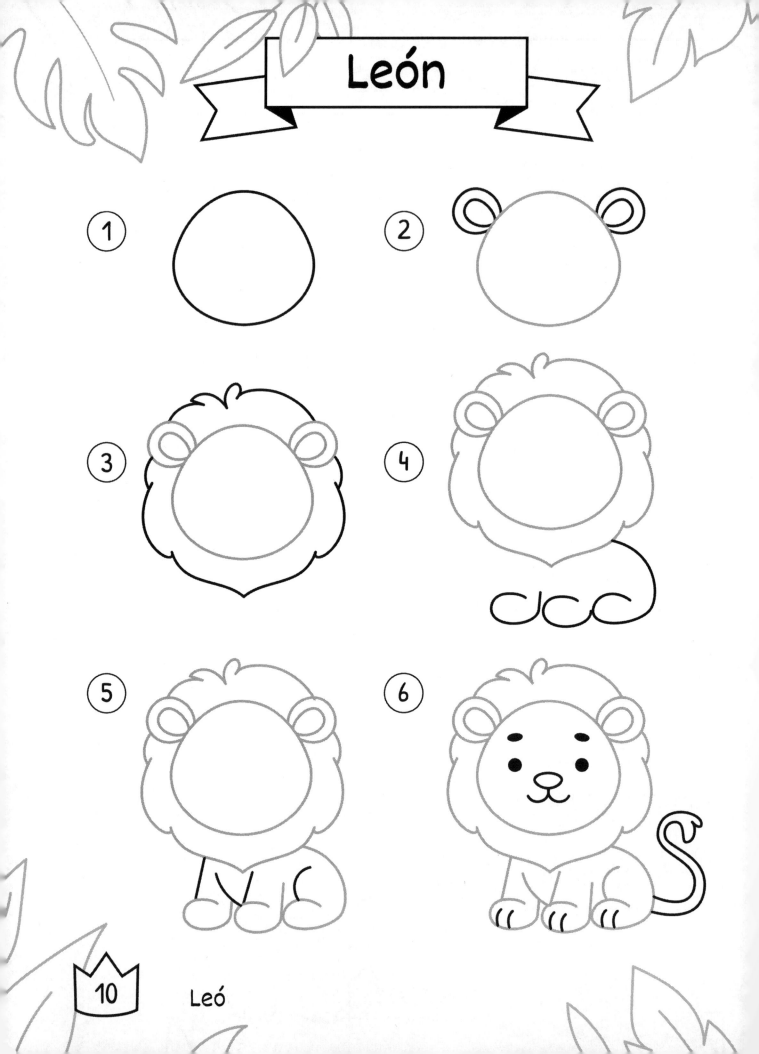

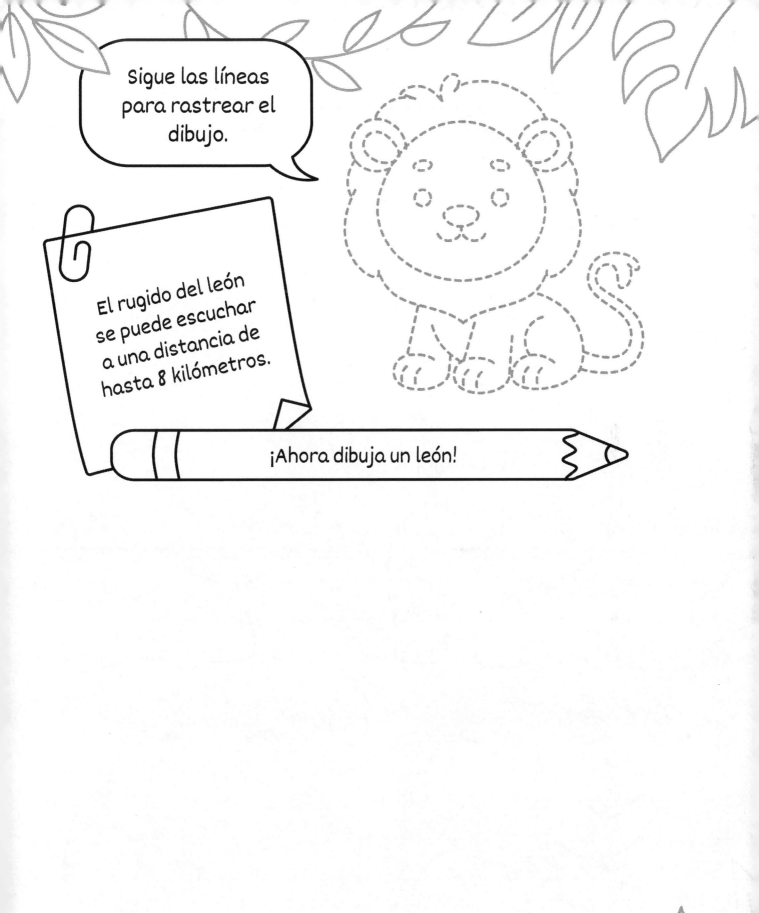

Elefante

① ② ③ ④ ⑤ ⑥

12 Elefante

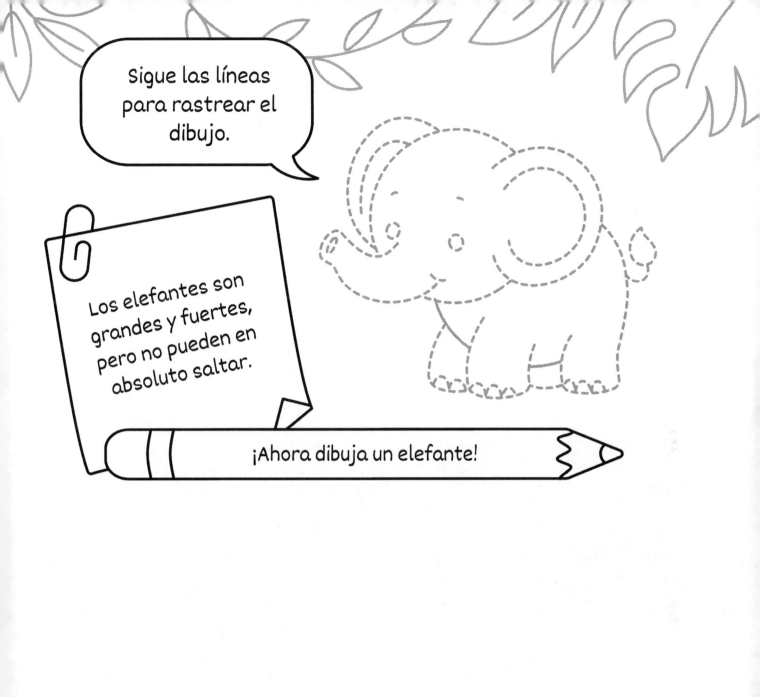

Práctica — Elefante 13

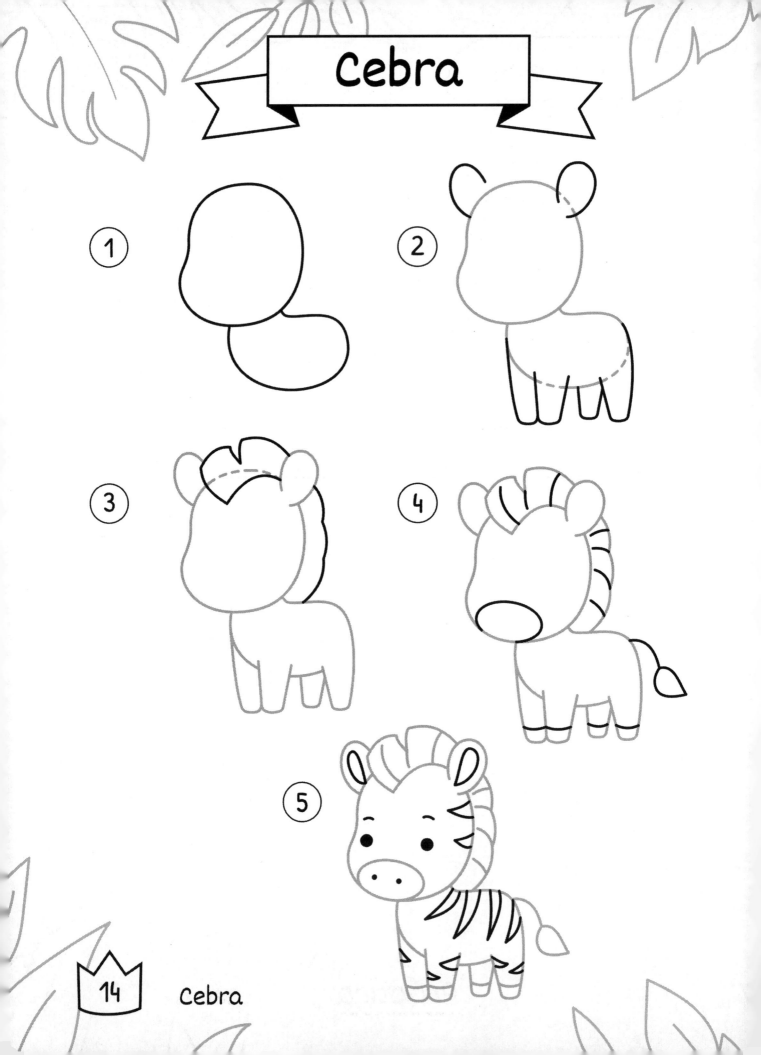

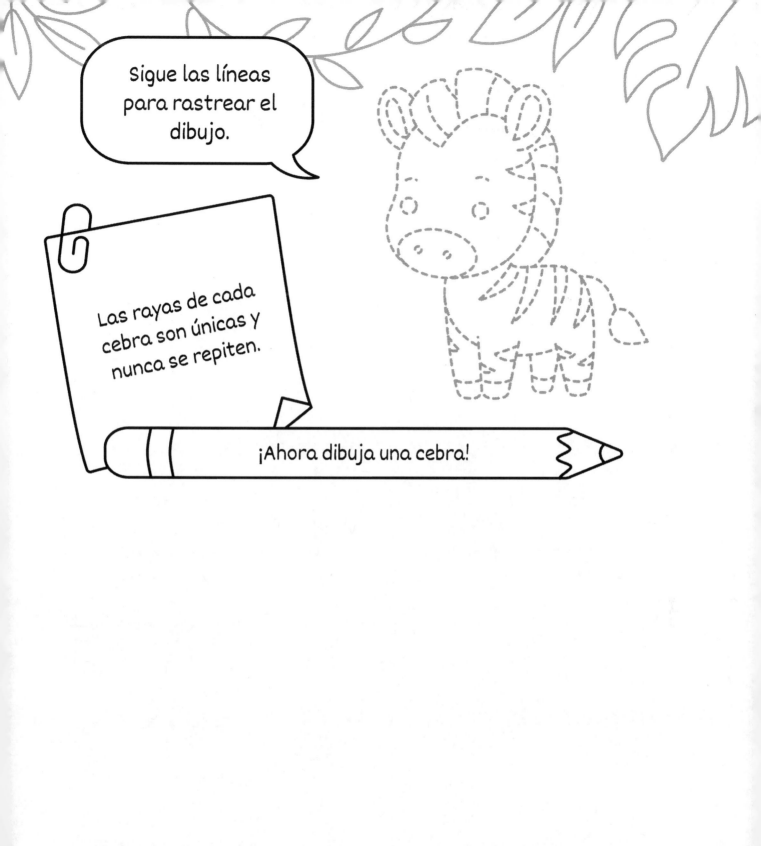

Práctica — Cebra

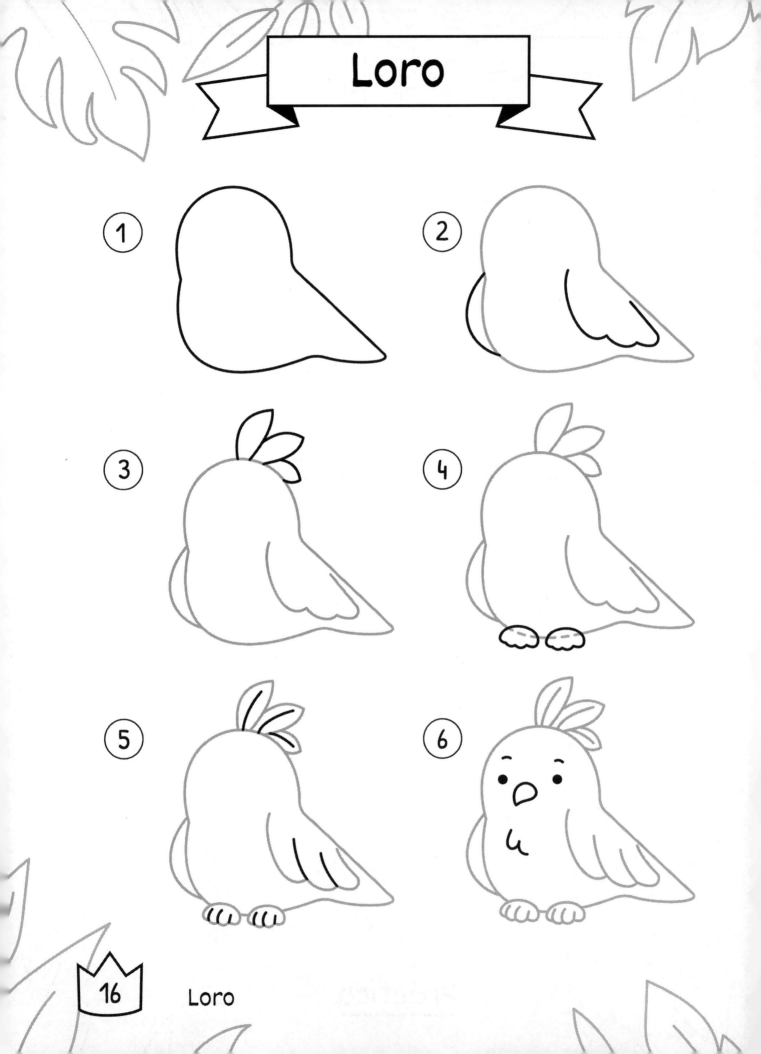

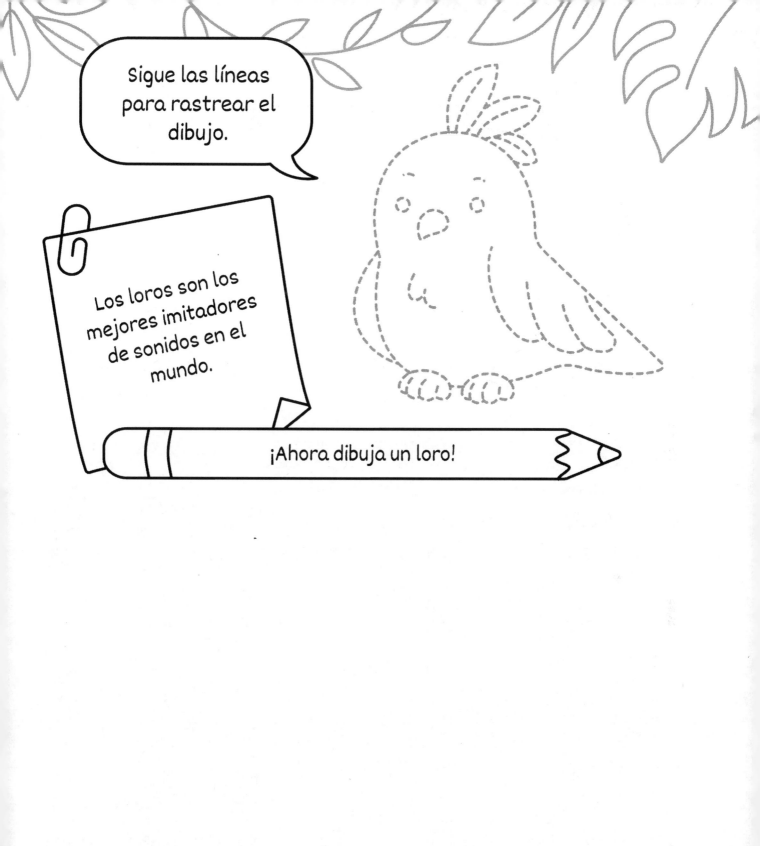

Práctica — Loro

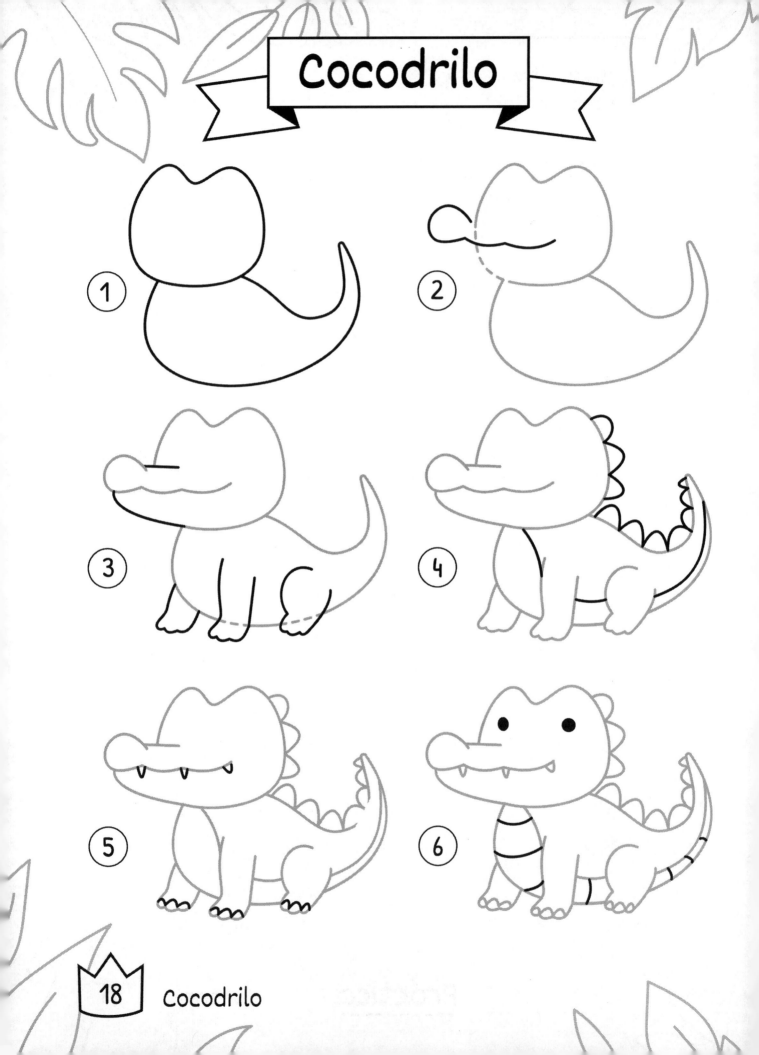

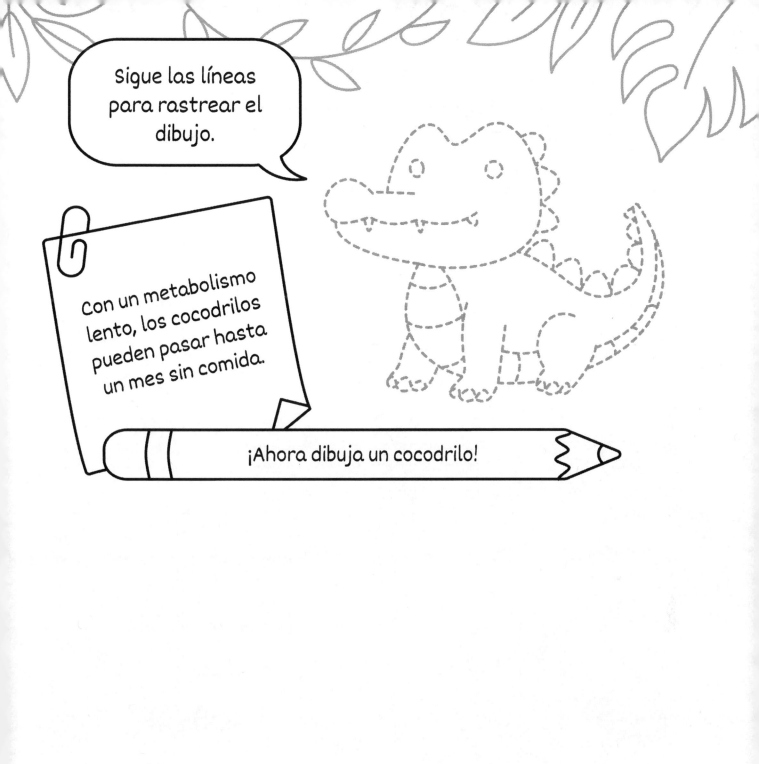

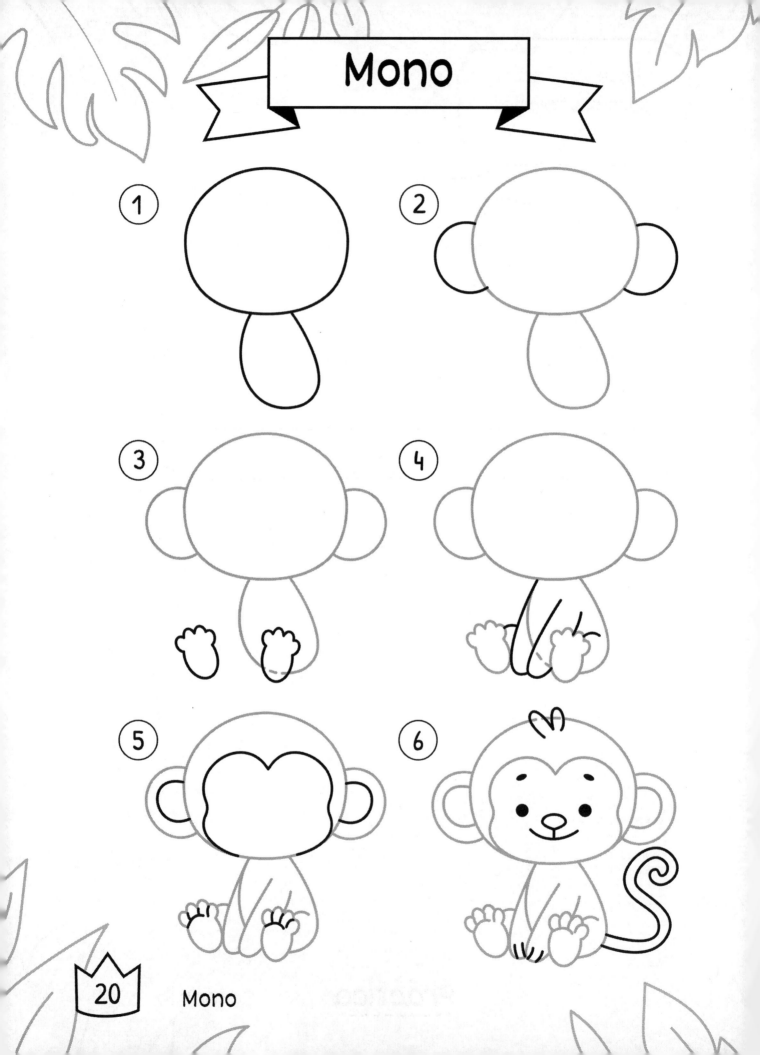

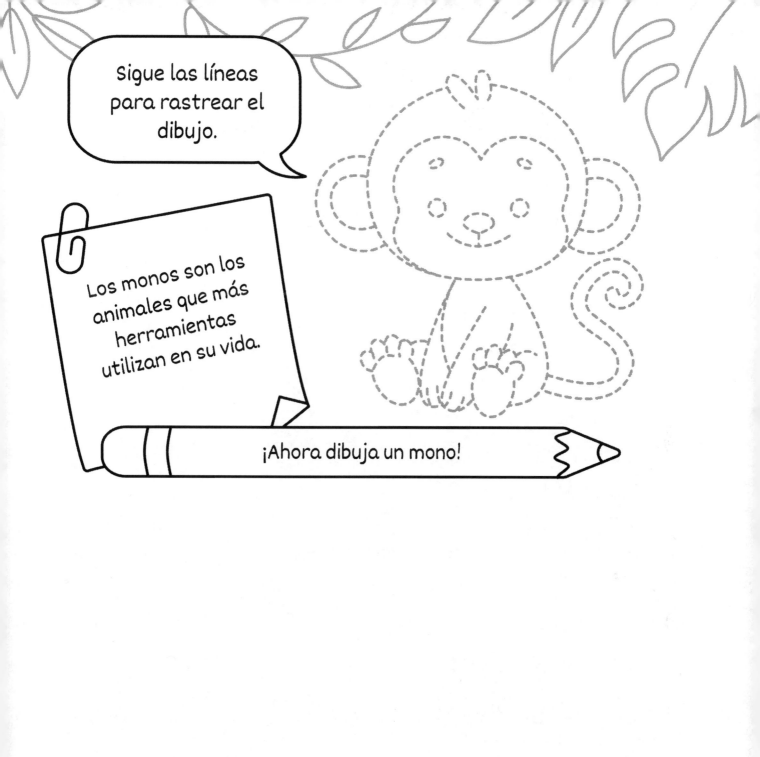

Sigue las líneas para rastrear el dibujo.

Los monos son los animales que más herramientas utilizan en su vida.

¡Ahora dibuja un mono!

Práctica Mono

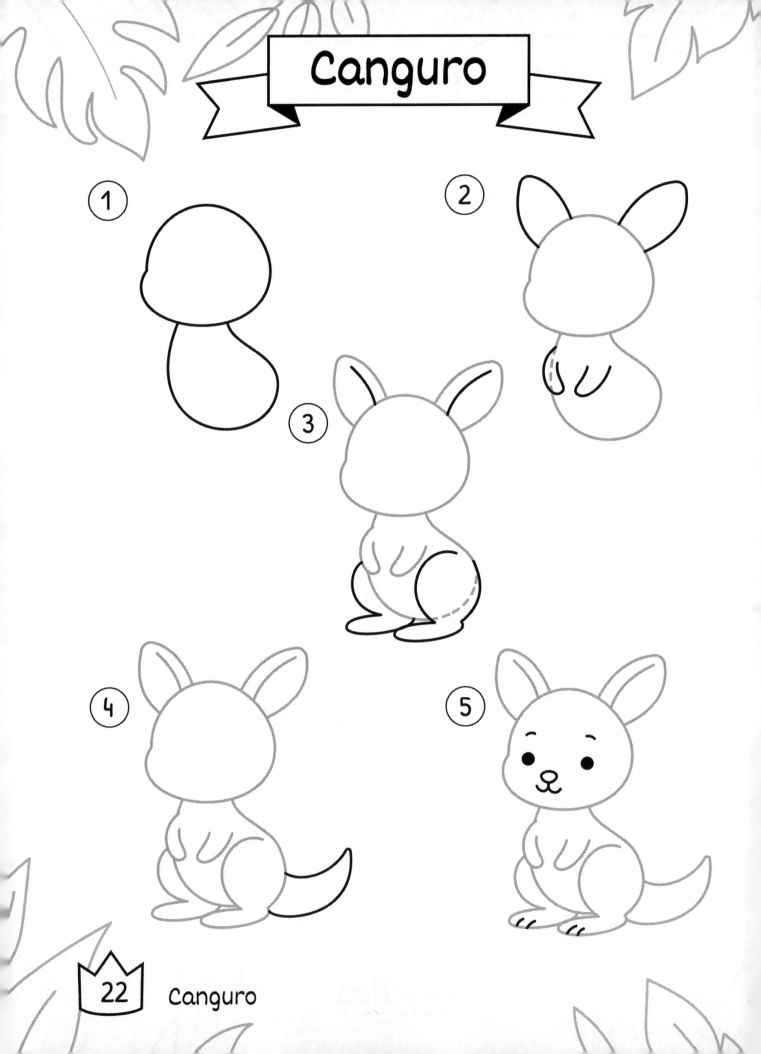

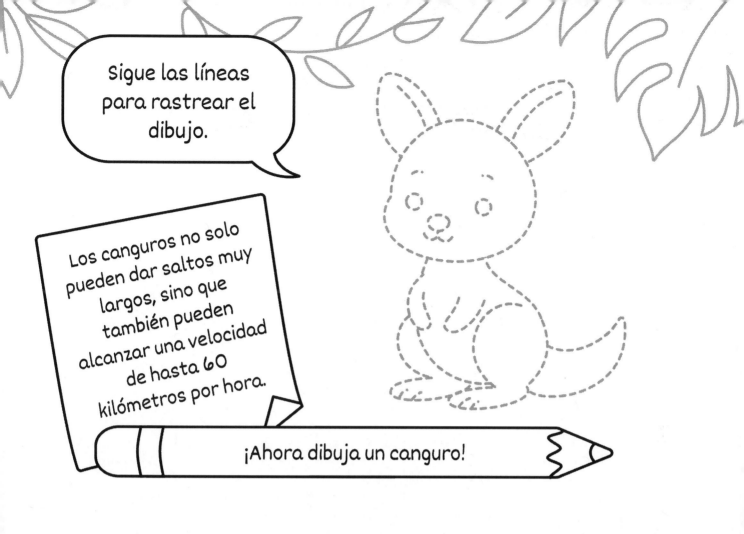

Sigue las líneas para rastrear el dibujo.

Los canguros no solo pueden dar saltos muy largos, sino que también pueden alcanzar una velocidad de hasta 60 kilómetros por hora.

¡Ahora dibuja un canguro!

Práctica Canguro 23

Rinoceronte

① ② ③ ④ ⑤ ⑥

24 Rinoceronte

Sigue las líneas para rastrear el dibujo.

La piel del rinoceronte no solo es gruesa, sino que también es una de las más pesadas del mundo. Puede pesar en ocasiones hasta una tonelada.

¡Ahora dibuja un rinoceronte!

Práctica — Rinoceronte — 25

Flamenco

① ② ③ ④ ⑤ ⑥

26 Flamenco

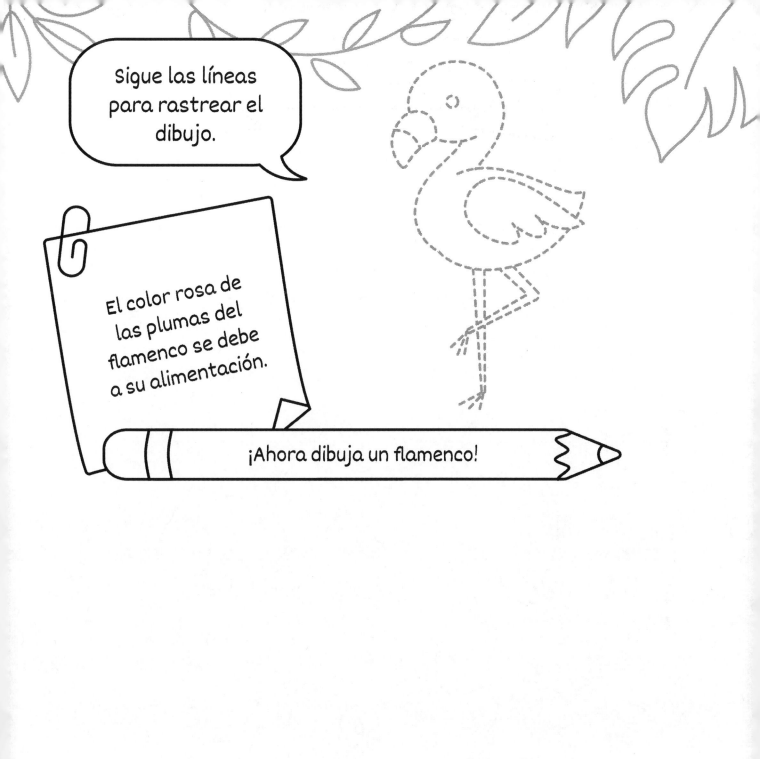

Sigue las líneas para rastrear el dibujo.

El color rosa de las plumas del flamenco se debe a su alimentación.

¡Ahora dibuja un flamenco!

Práctica Flamenco 27

Lémur

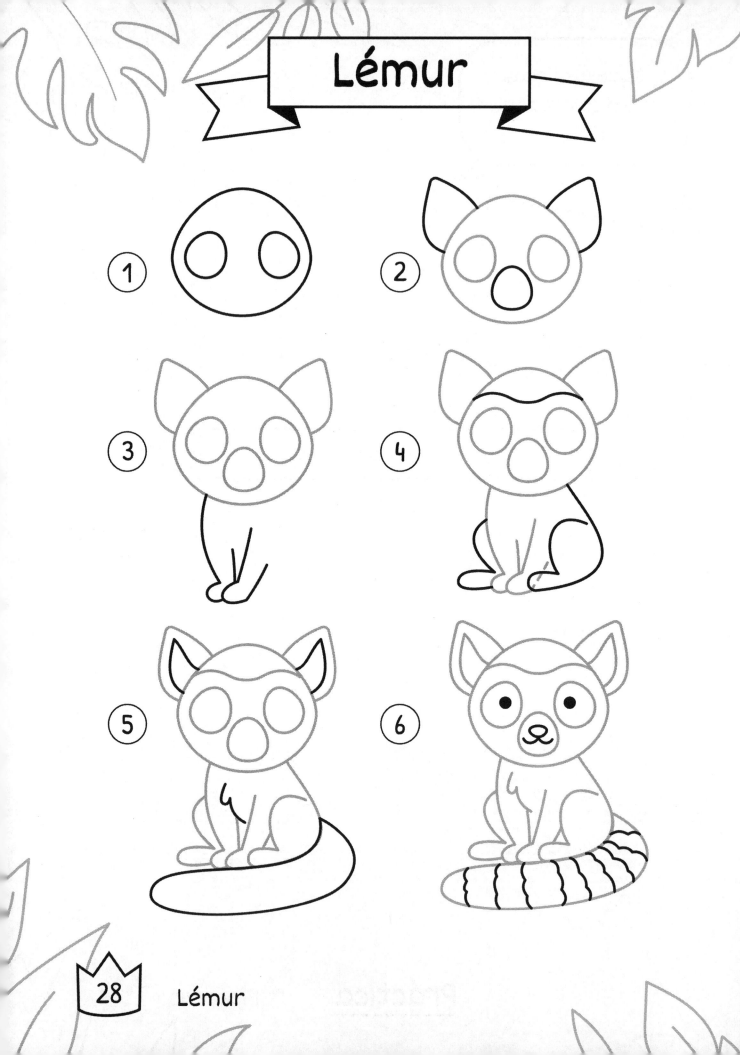

28 Lémur

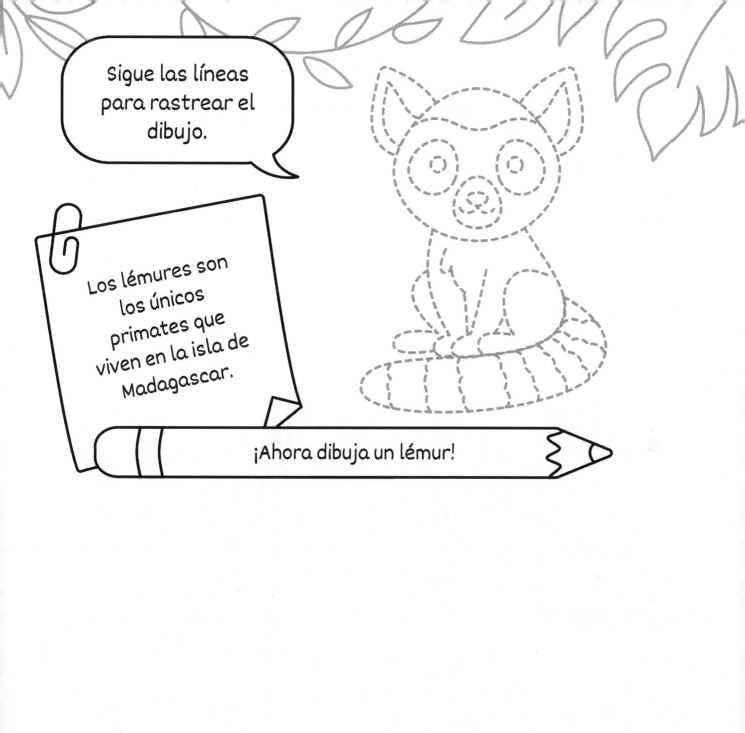

Práctica — Lémur — 29

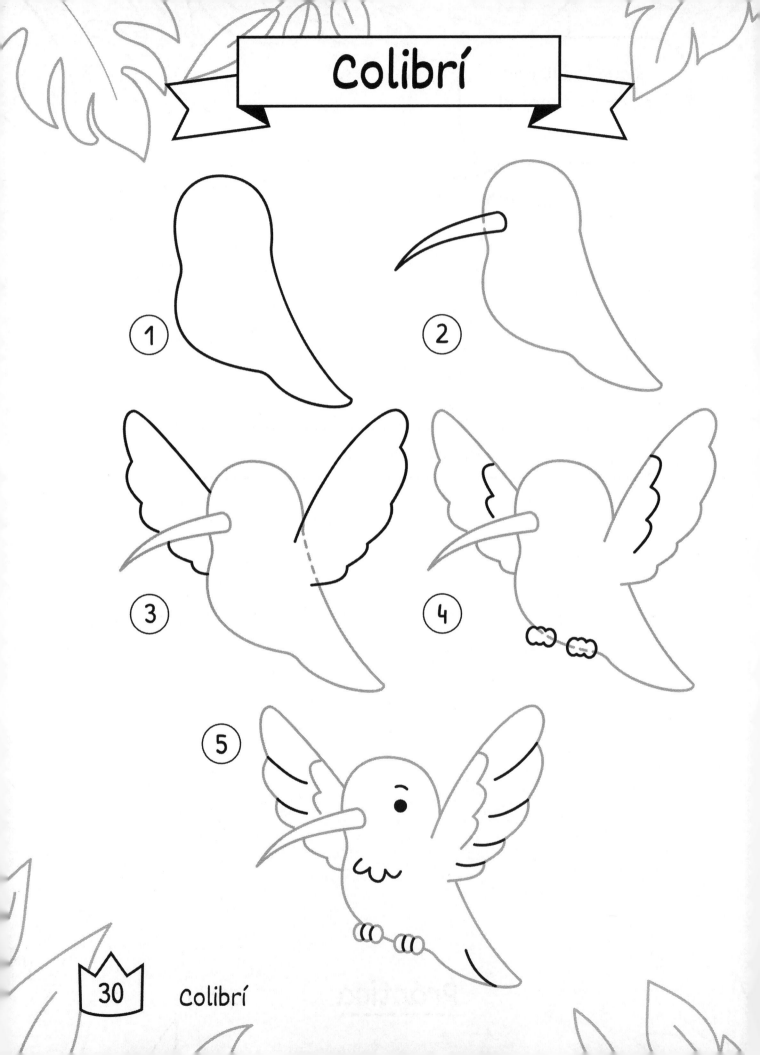

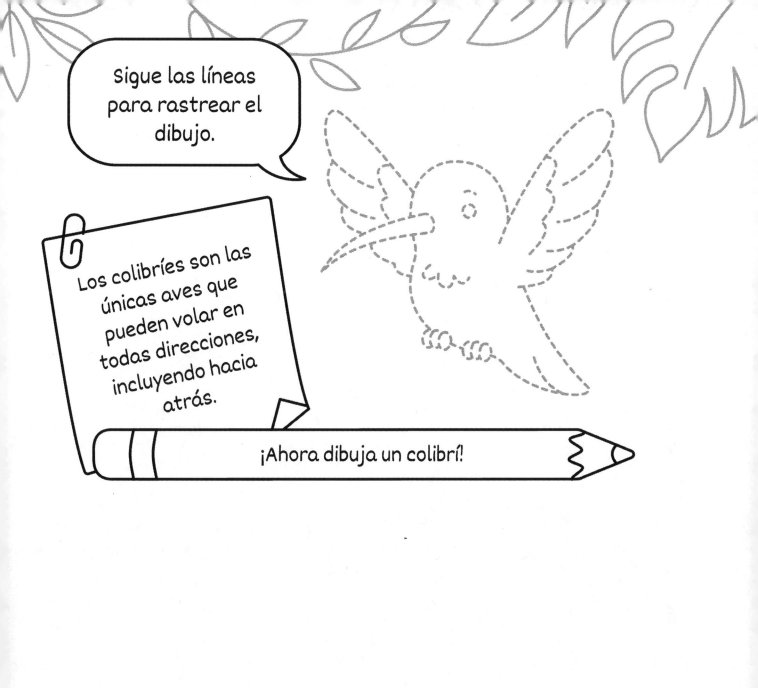

Práctica — Colibrí — 31

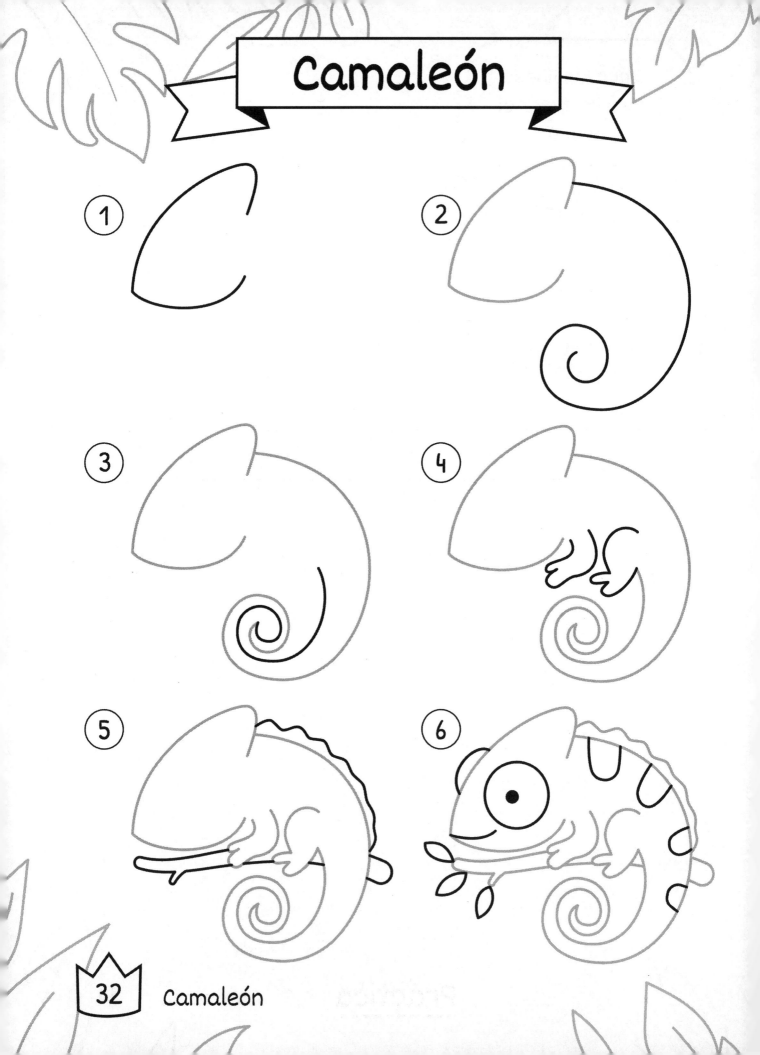

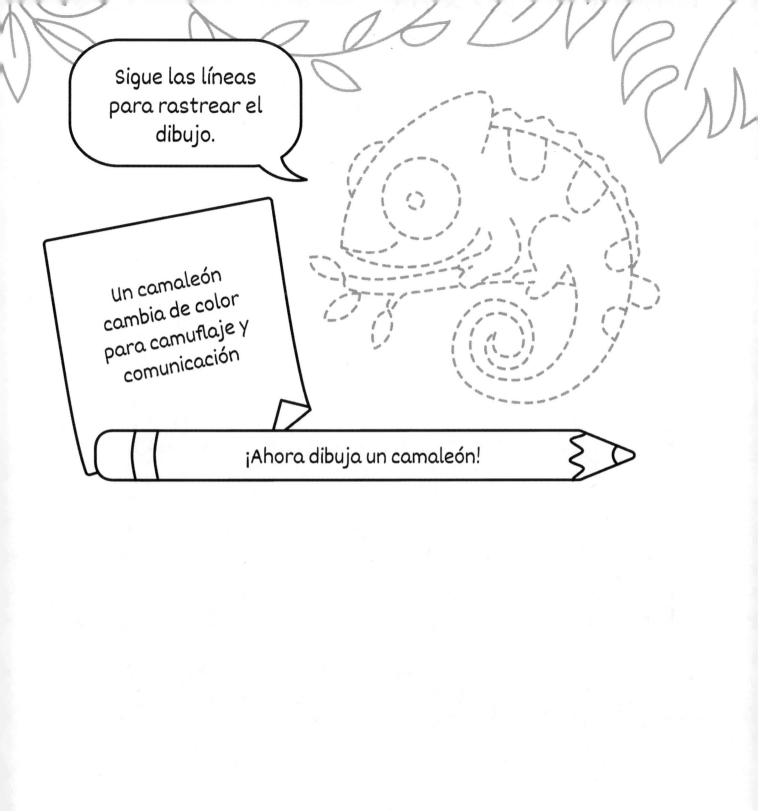

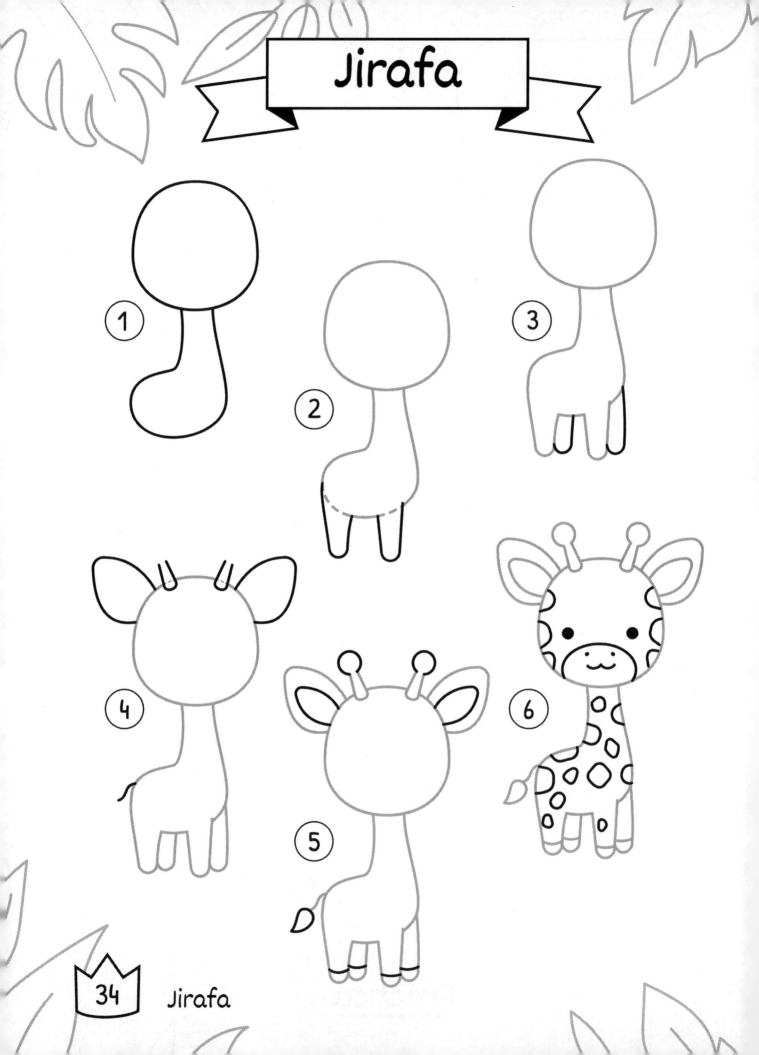

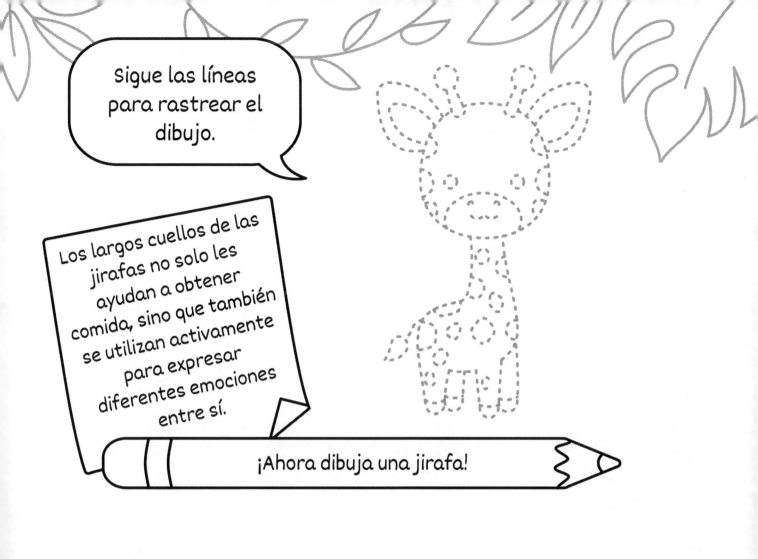

Sigue las líneas para rastrear el dibujo.

Los largos cuellos de las jirafas no solo les ayudan a obtener comida, sino que también se utilizan activamente para expresar diferentes emociones entre sí.

¡Ahora dibuja una jirafa!

Práctica Jirafa

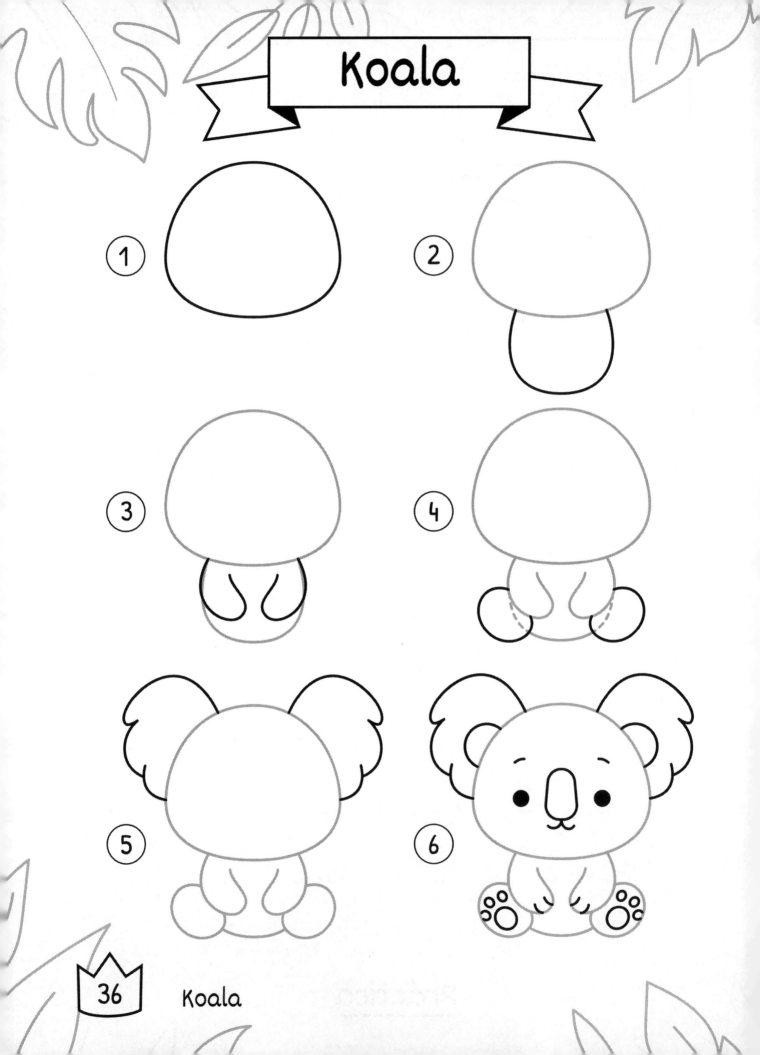

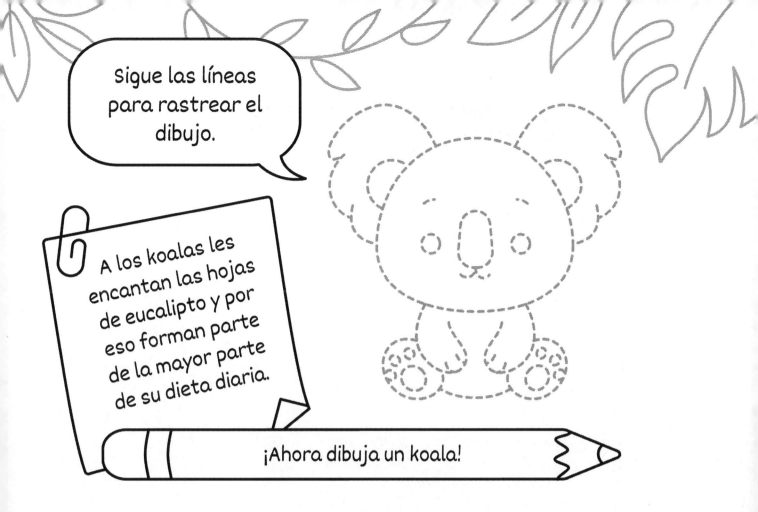

Práctica — Koala 37

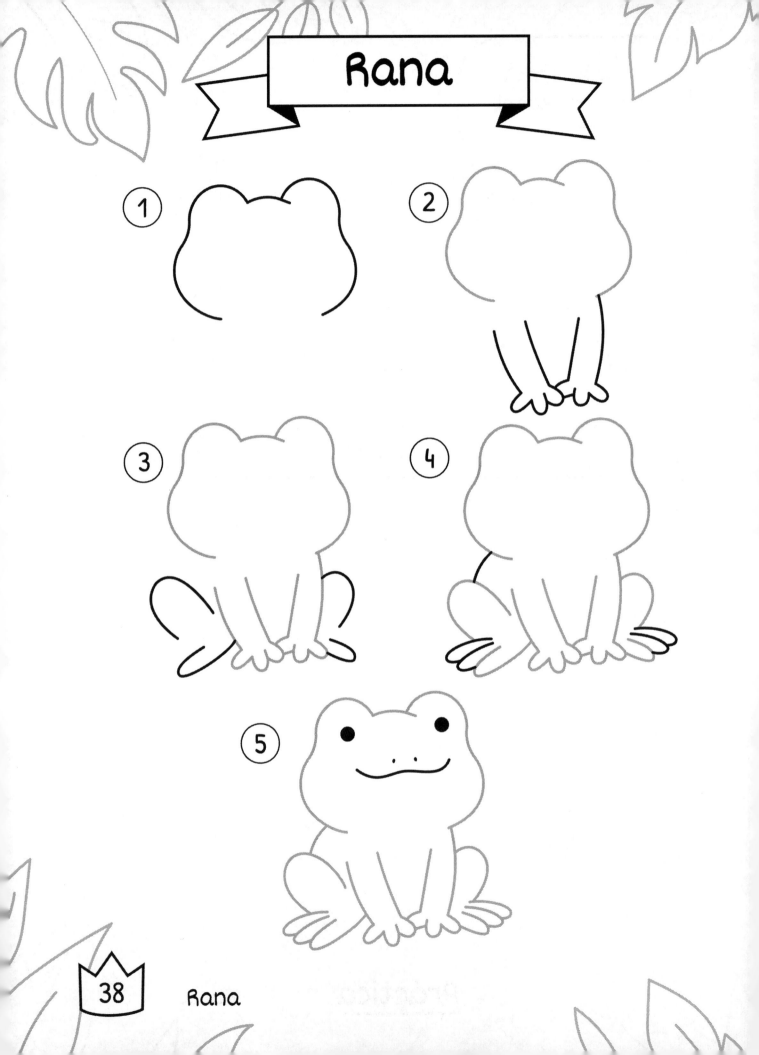

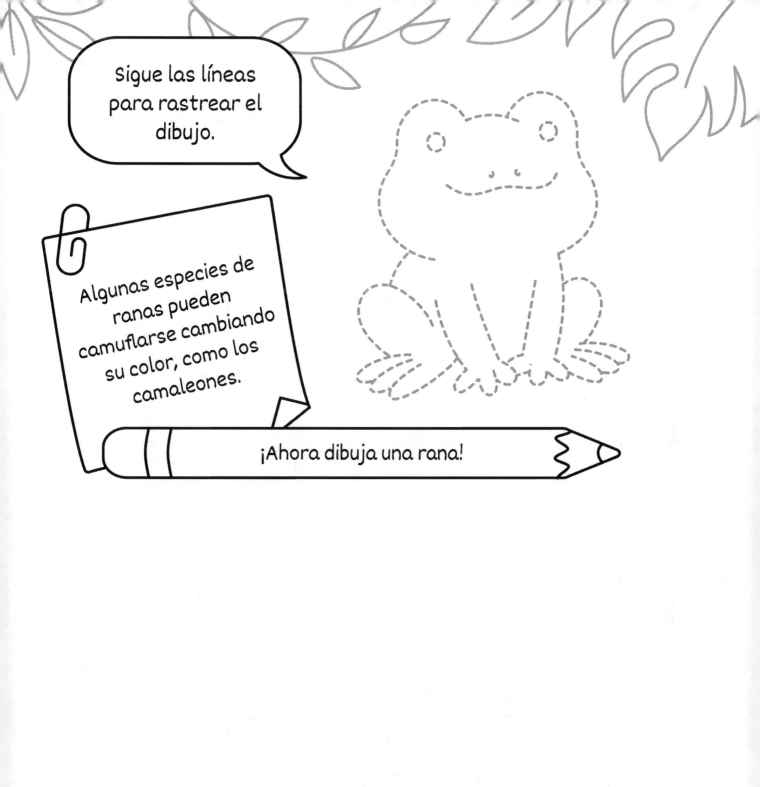

Práctica — Rana — 39

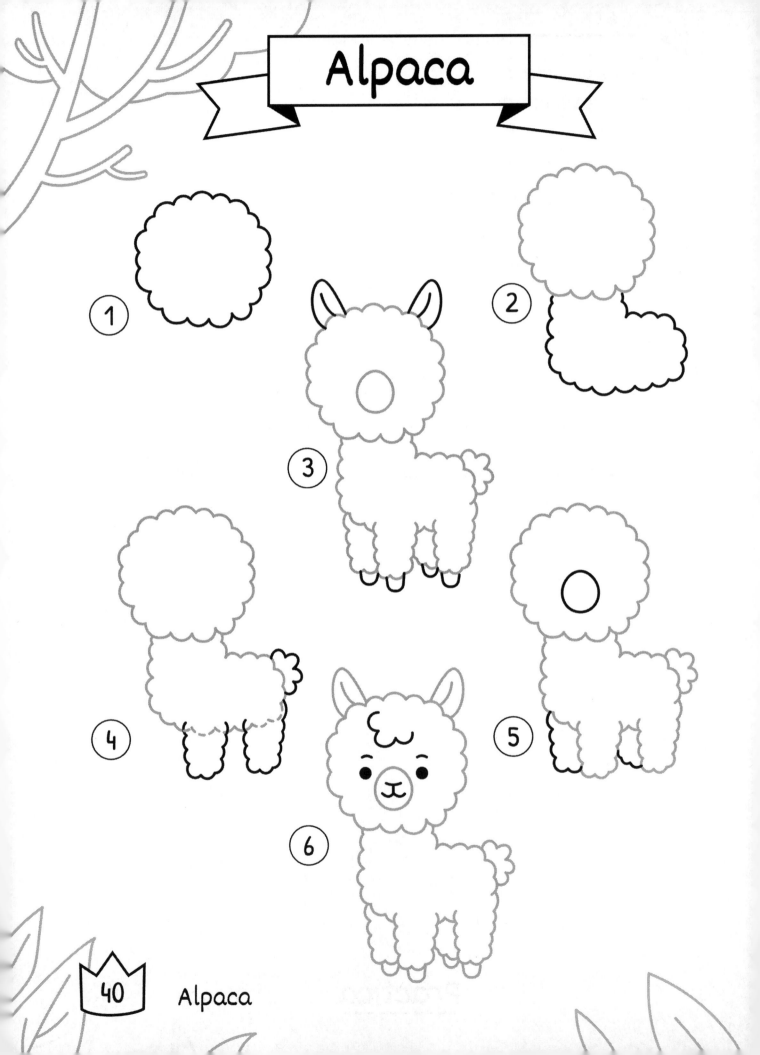

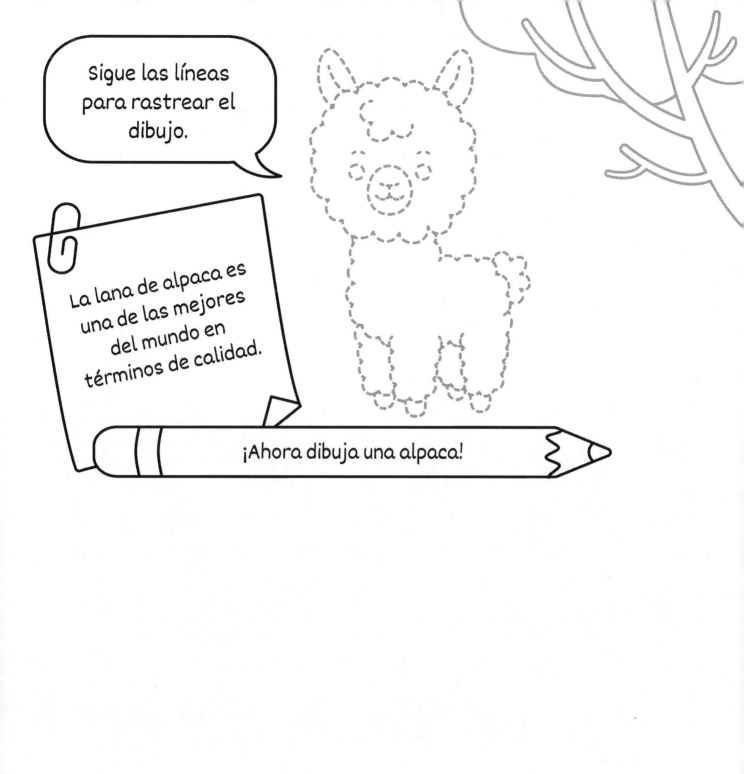

Práctica Alpaca

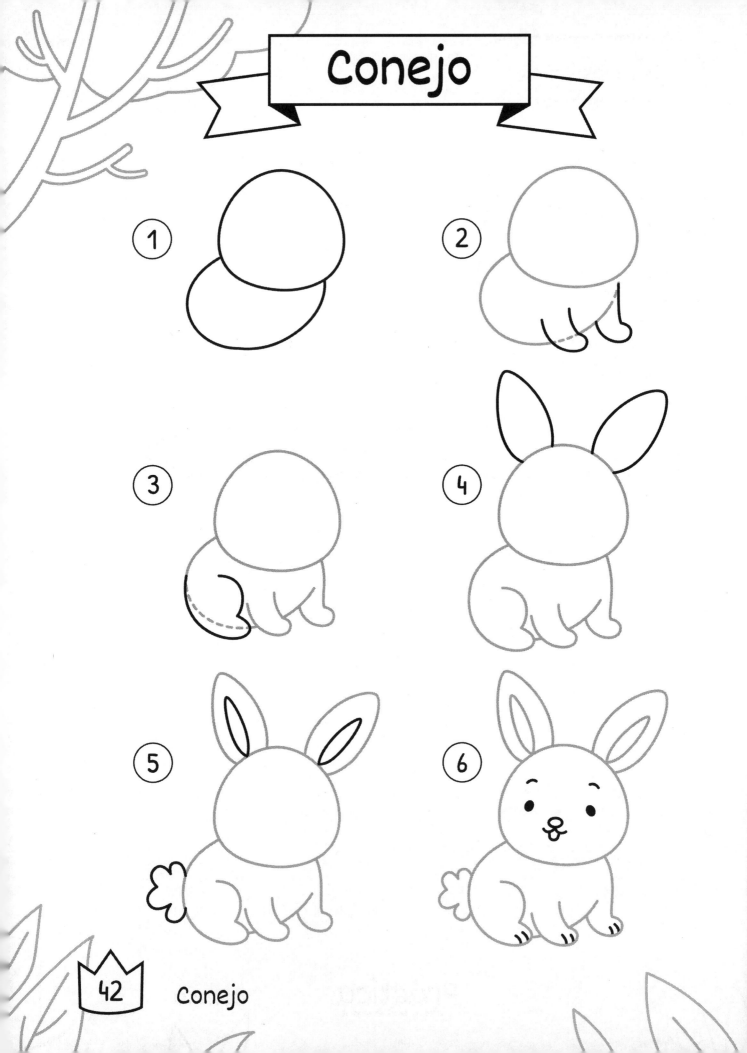

Sigue las líneas para rastrear el dibujo.

Los conejos pueden saltar distancias muy largas para su pequeño tamaño. A veces, estos saltos alcanzan los 3 metros.

¡Ahora dibuja un conejo!

Práctica

Conejo

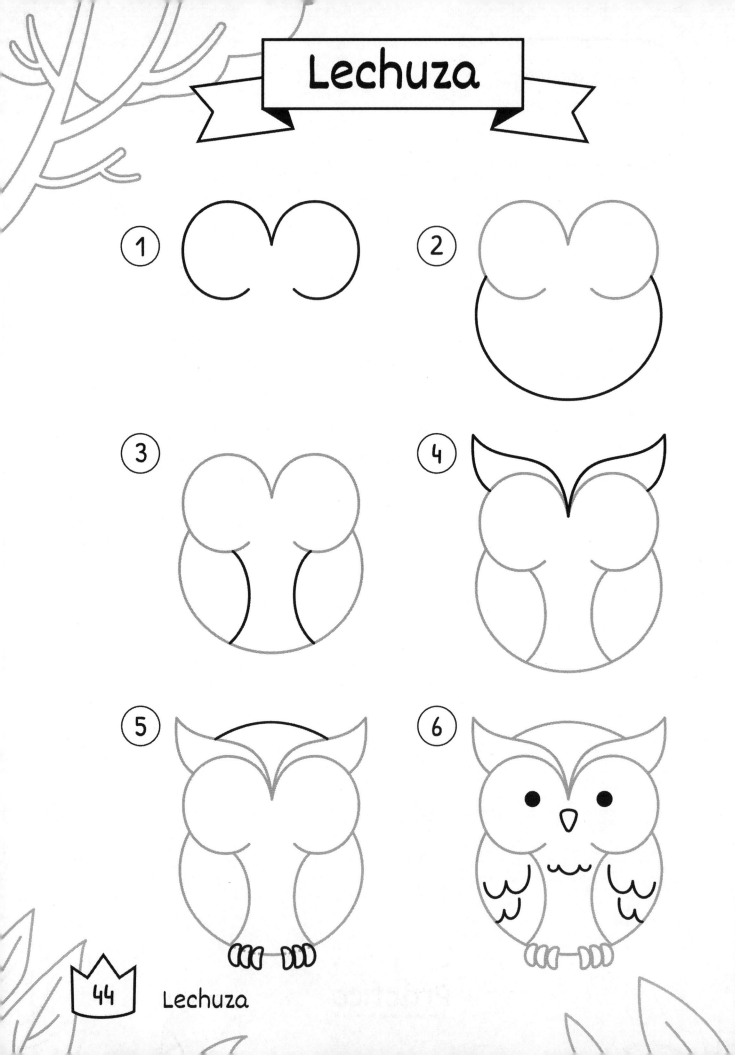

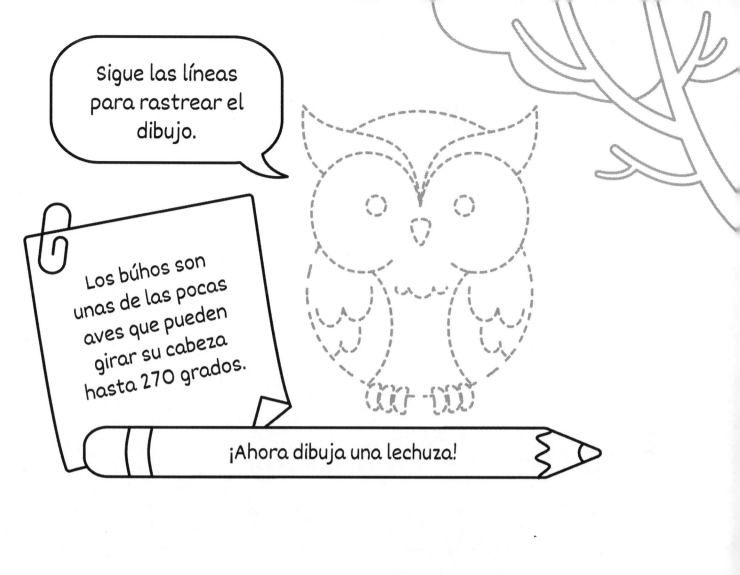

Práctica Lechuza

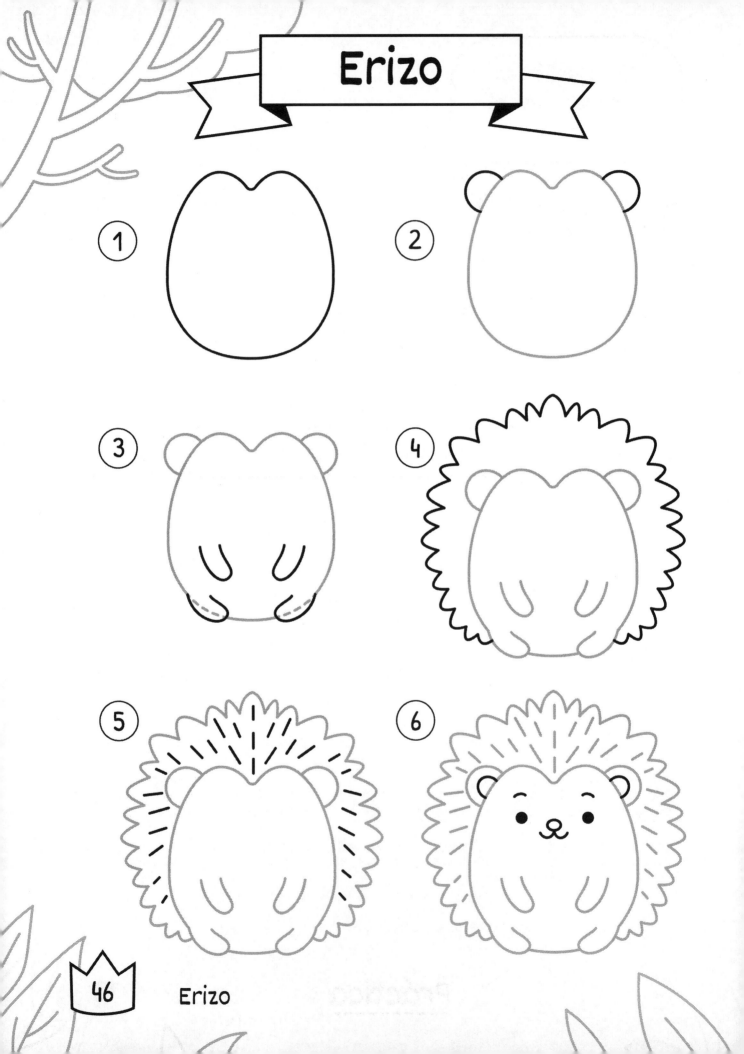

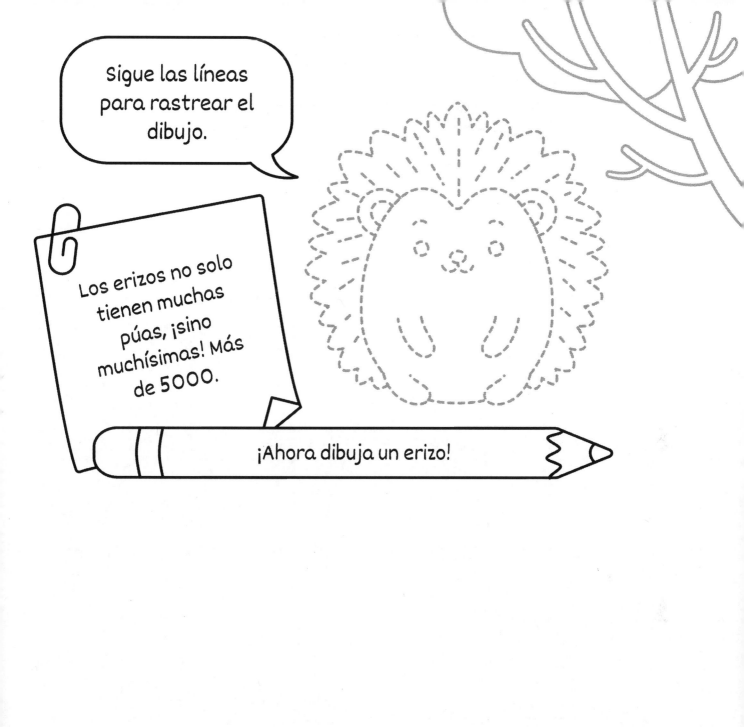

Práctica Erizo

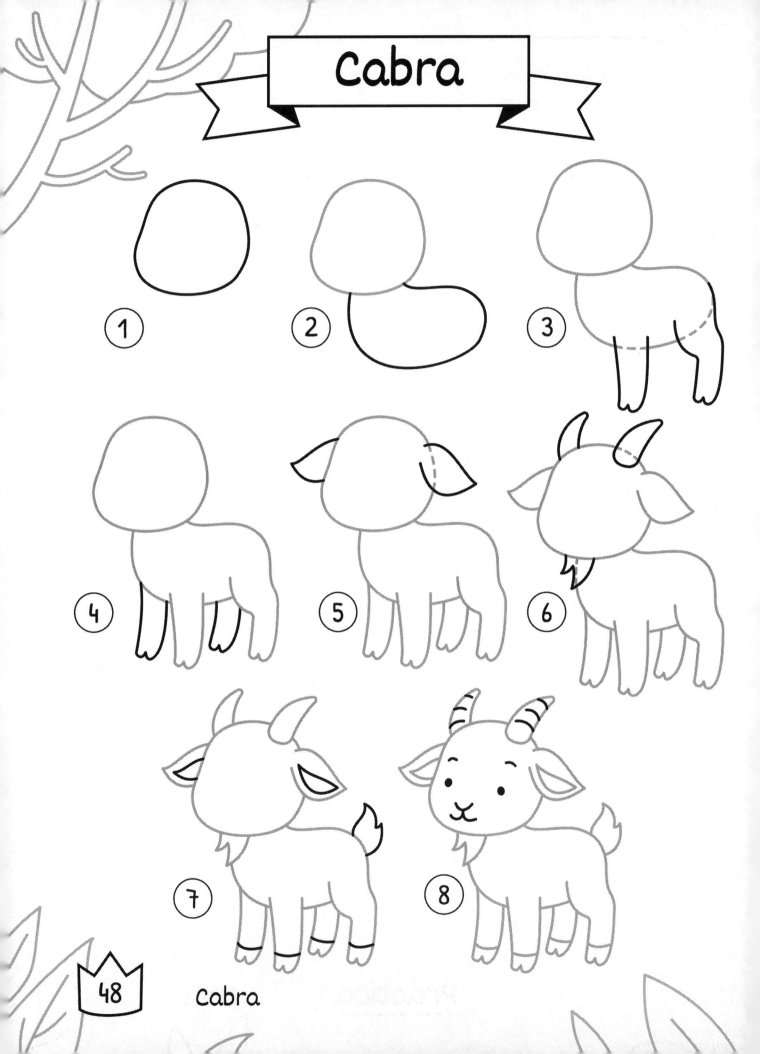

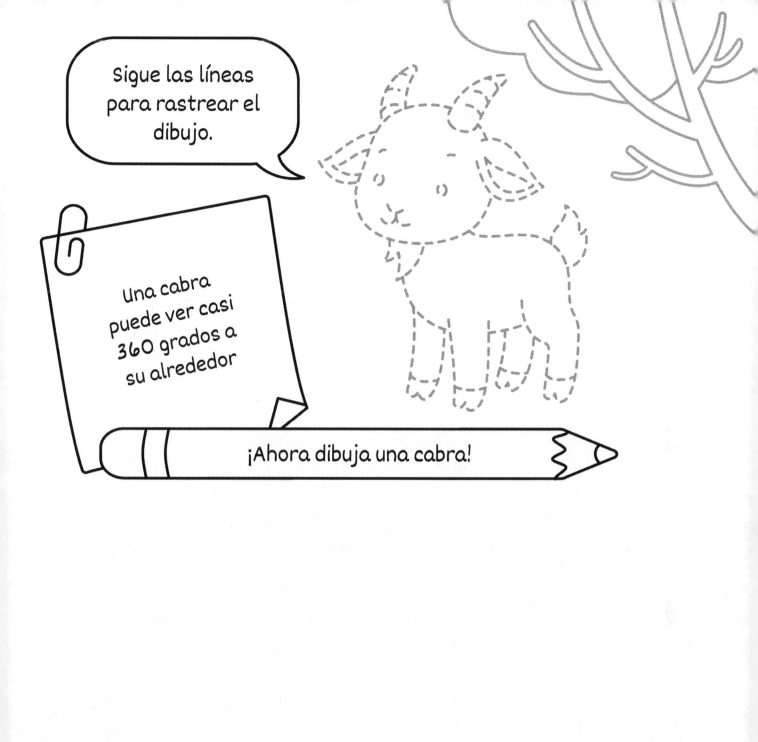

Práctica Cabra

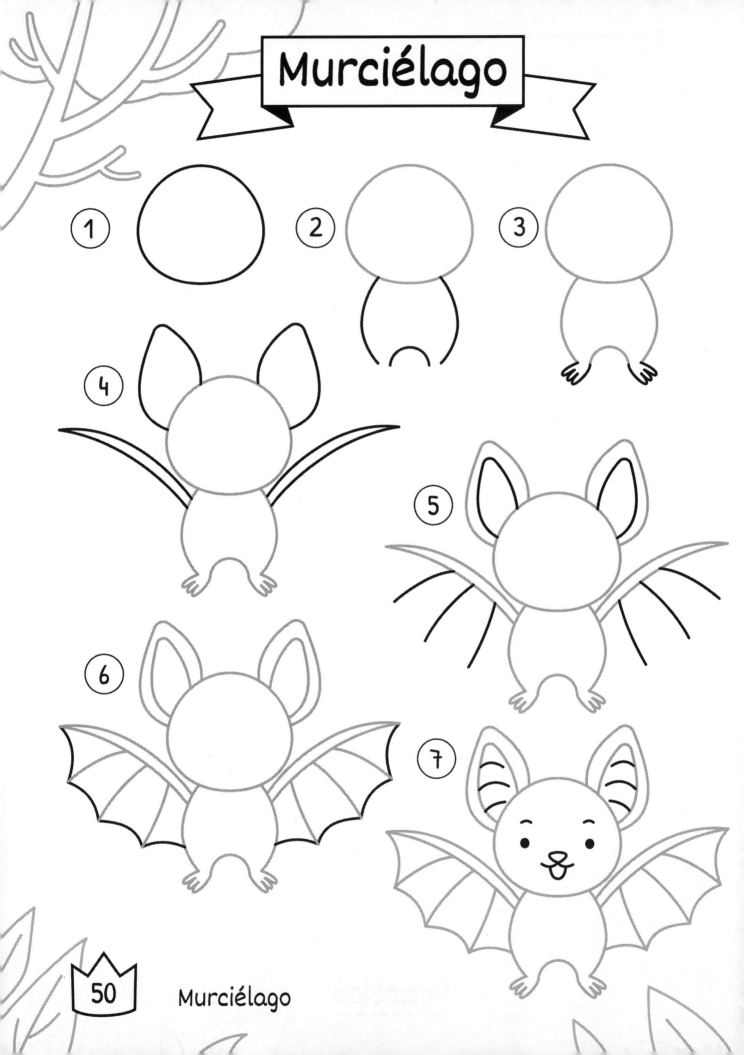

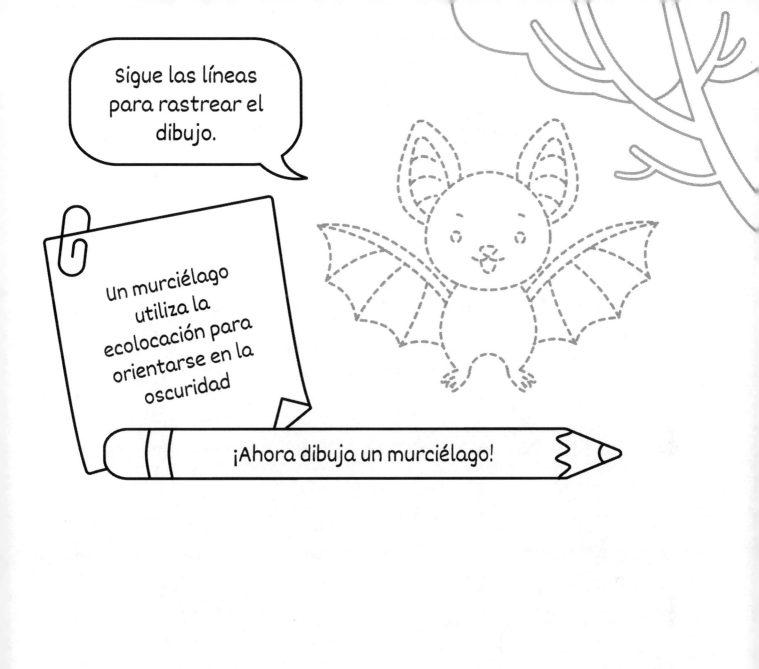

Práctica Murciélago

Mapache

1.
2.
3.
4.
5.
6.

52 Mapache

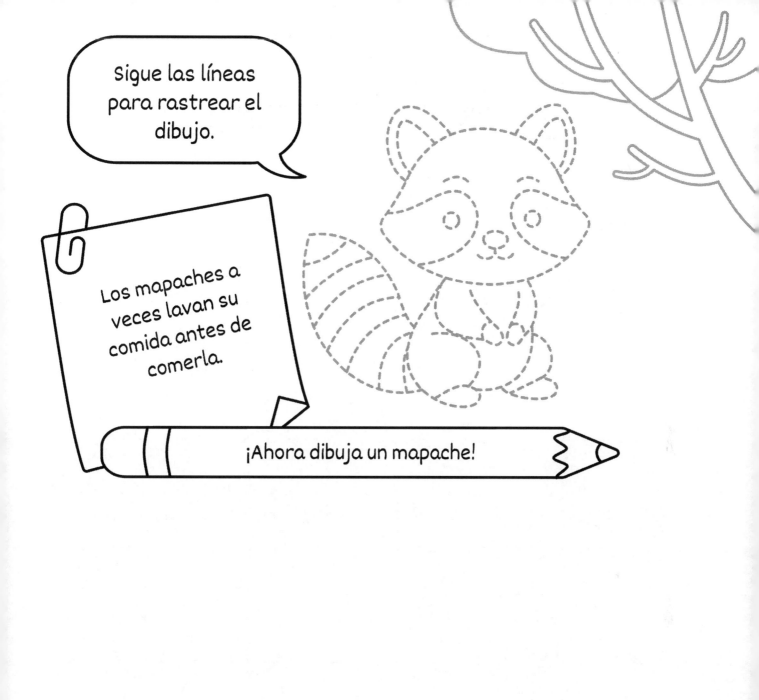

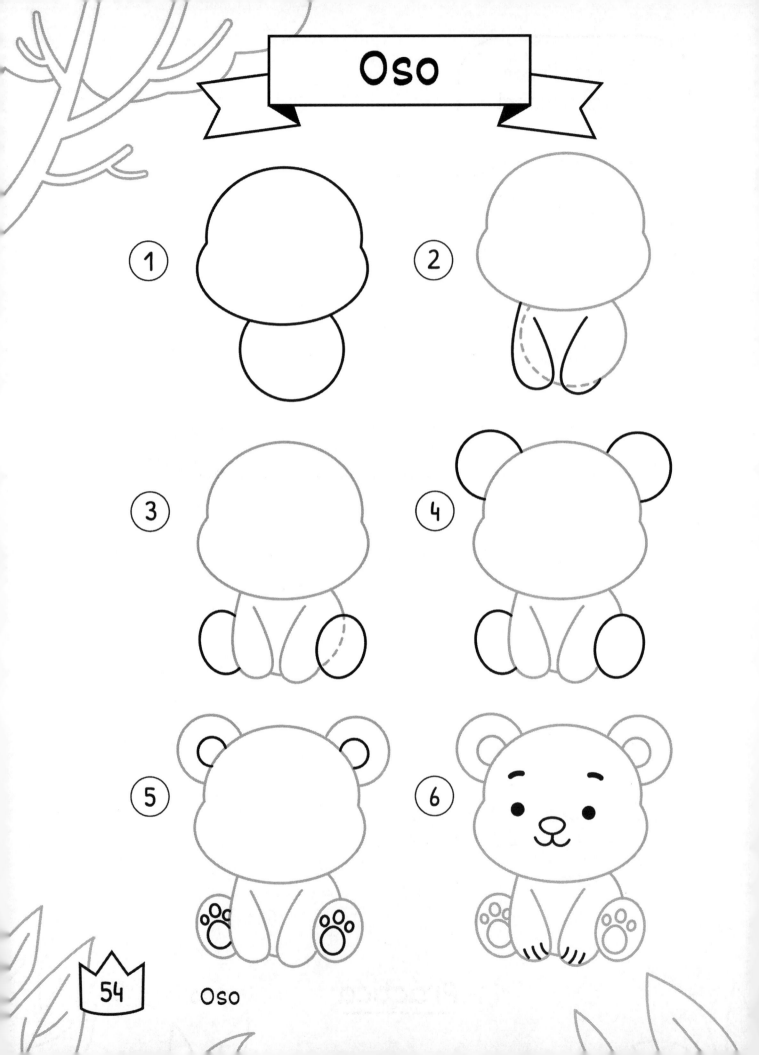

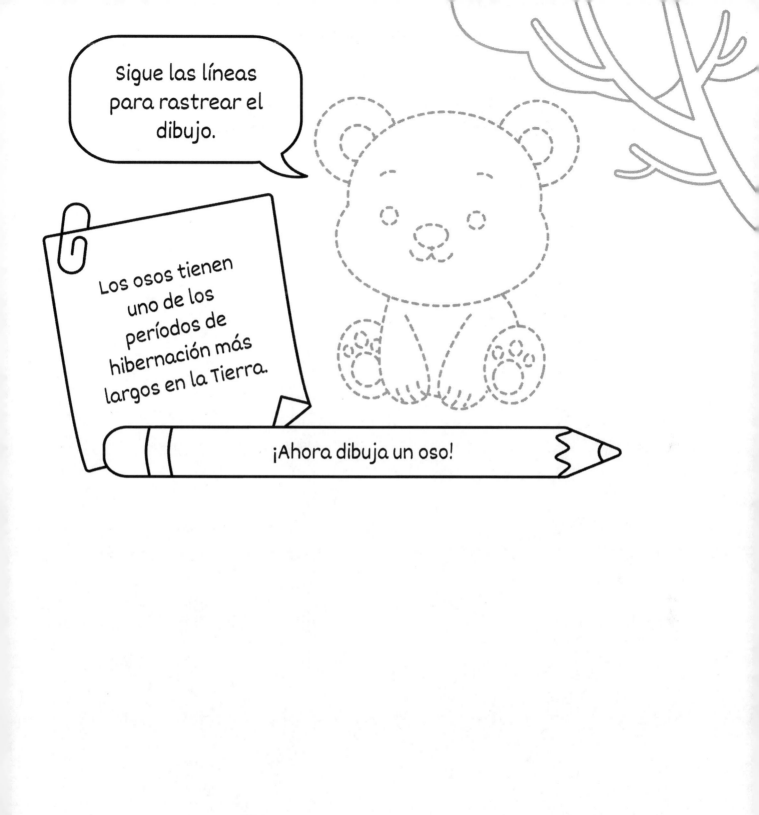

Práctica Oso

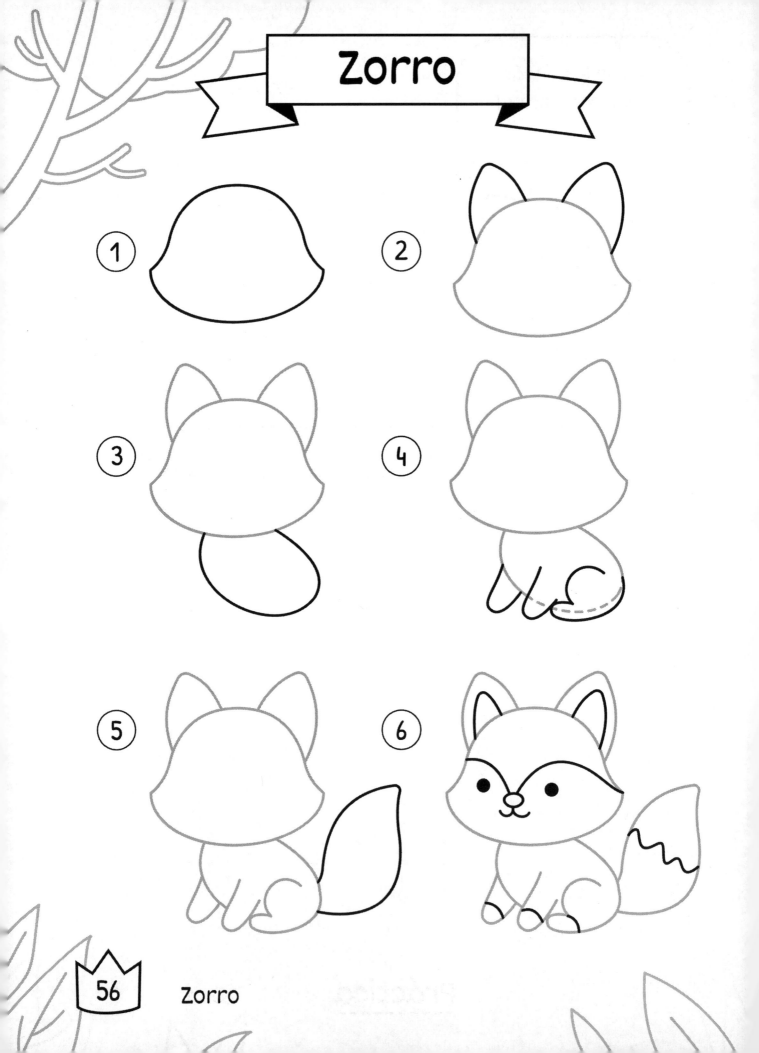

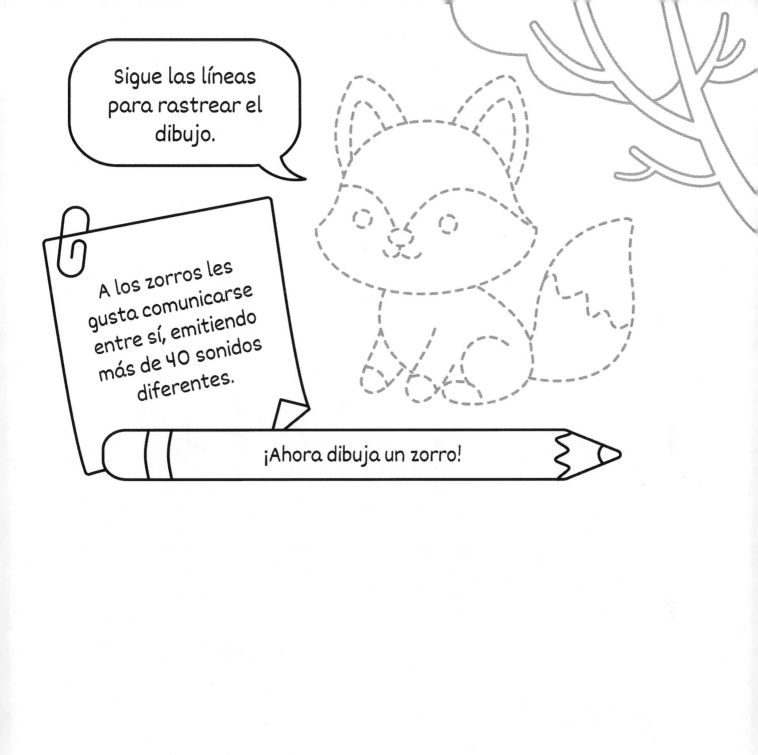

Práctica — Zorro

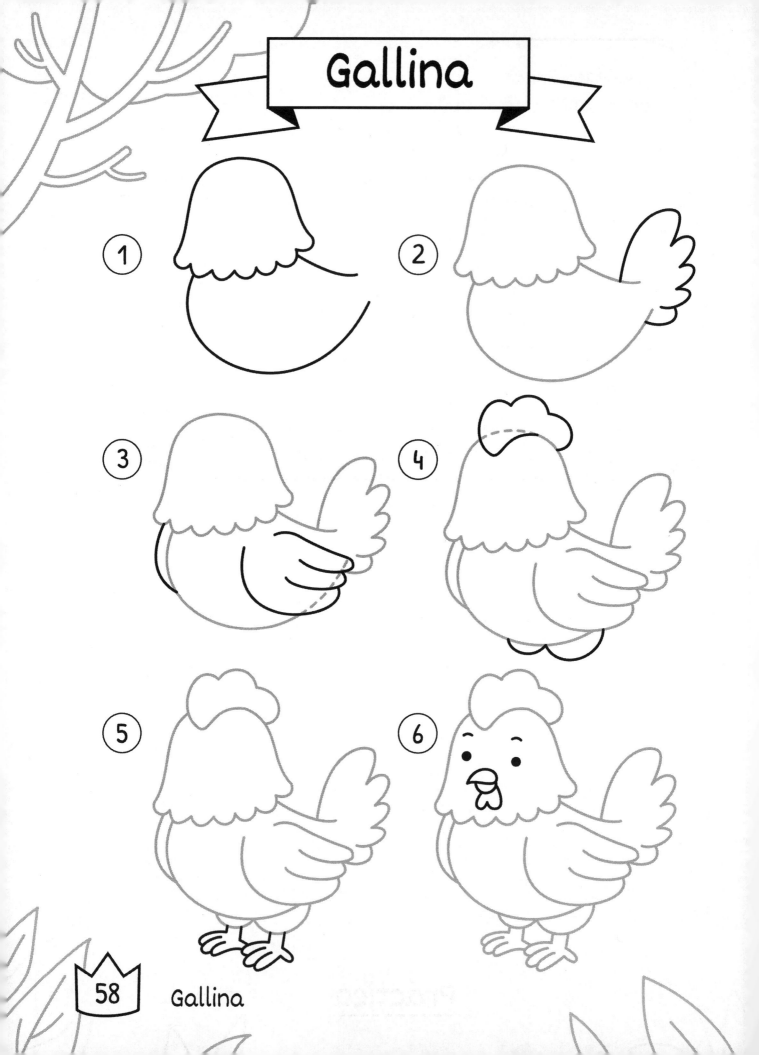

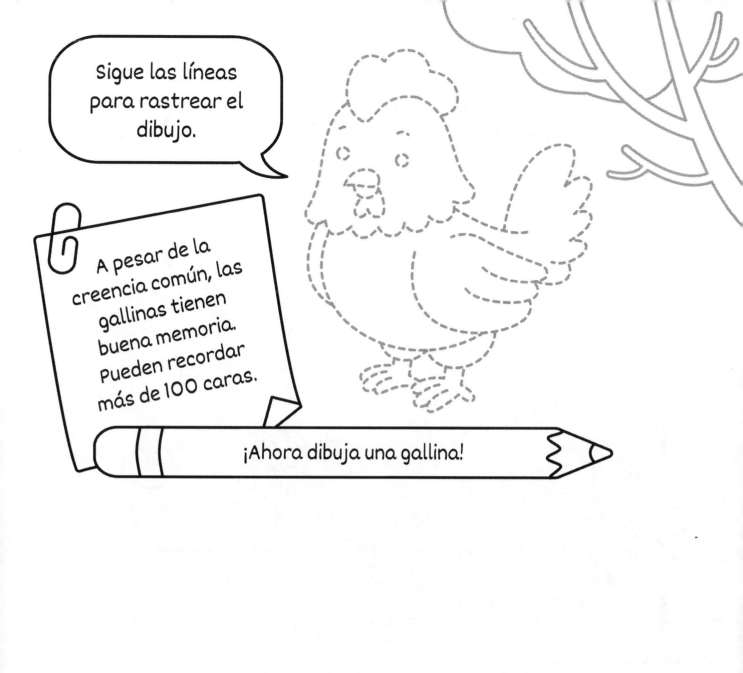

Práctica — Gallina 59

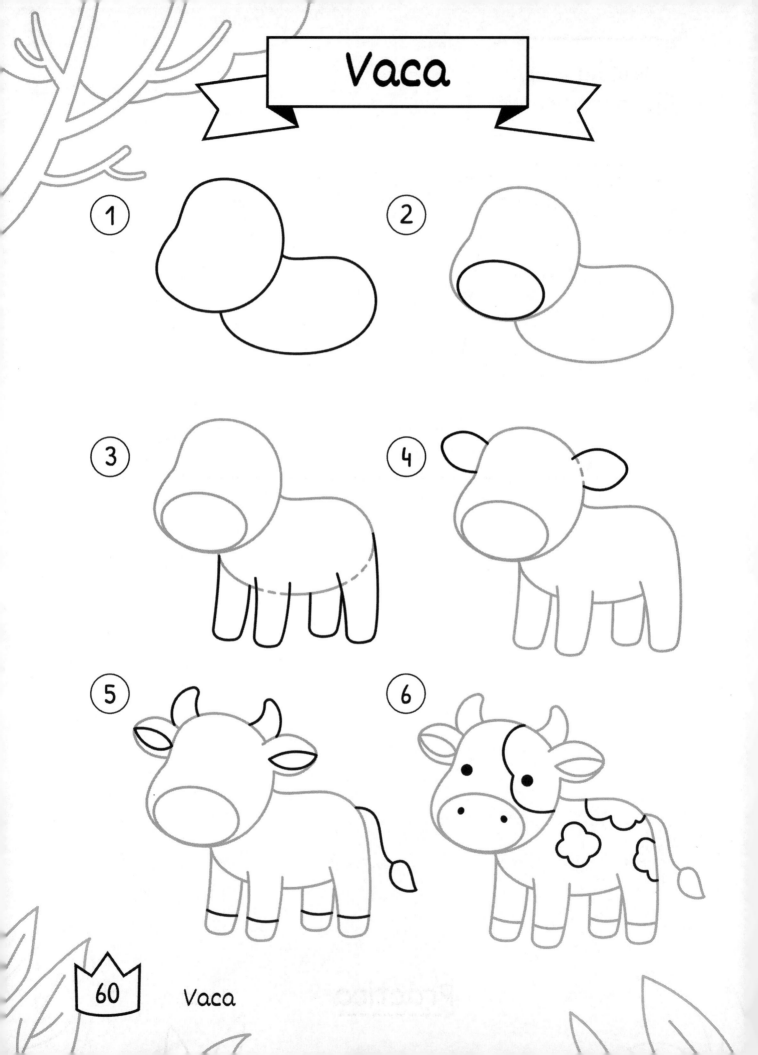

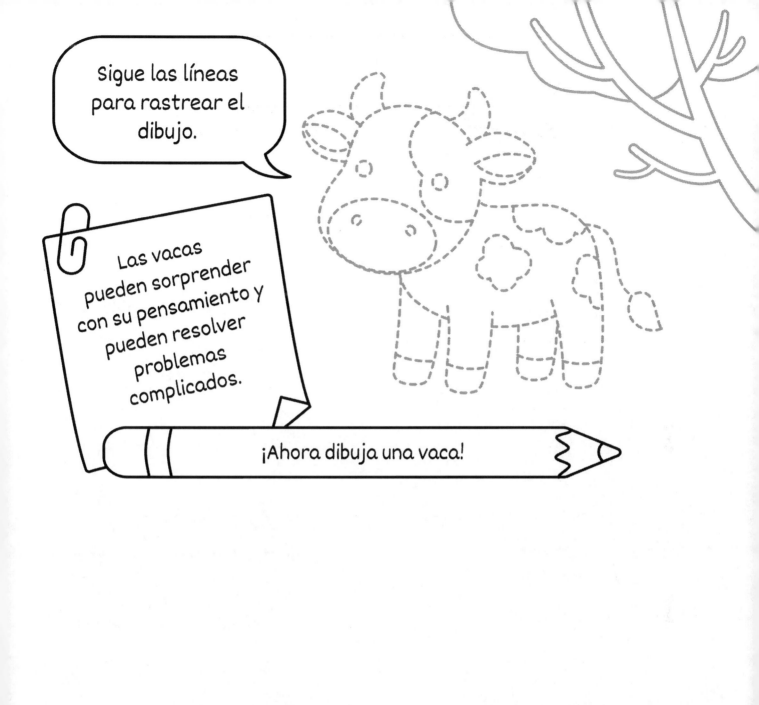

Sigue las líneas para rastrear el dibujo.

Las vacas pueden sorprender con su pensamiento y pueden resolver problemas complicados.

¡Ahora dibuja una vaca!

Práctica

Vaca

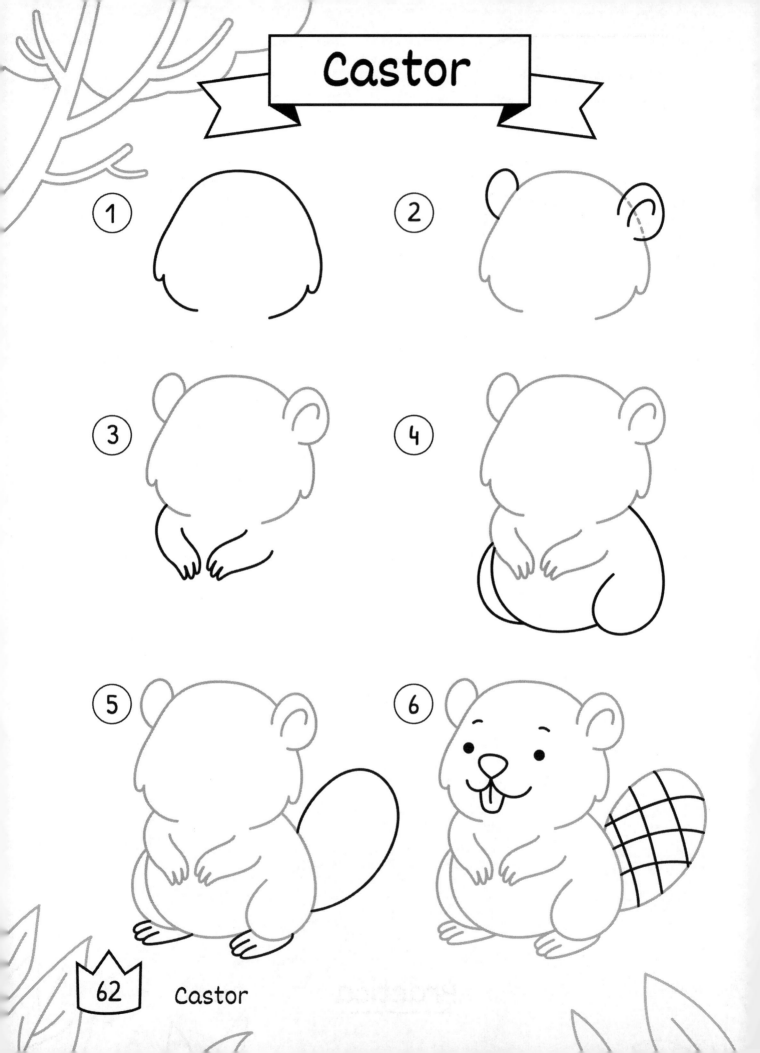

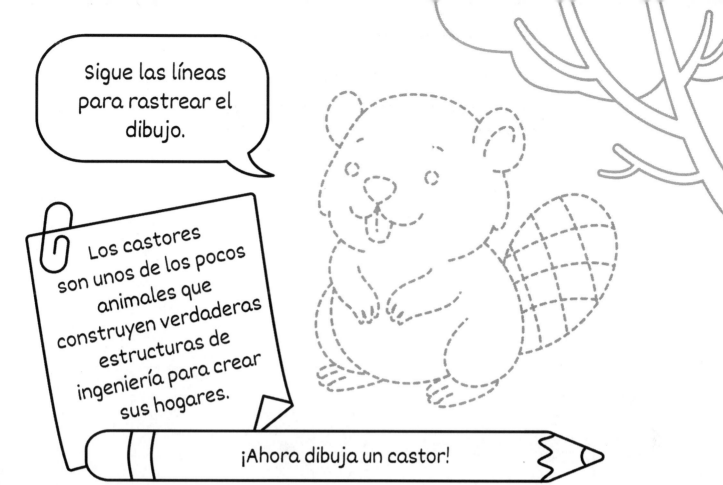

Práctica — Castor

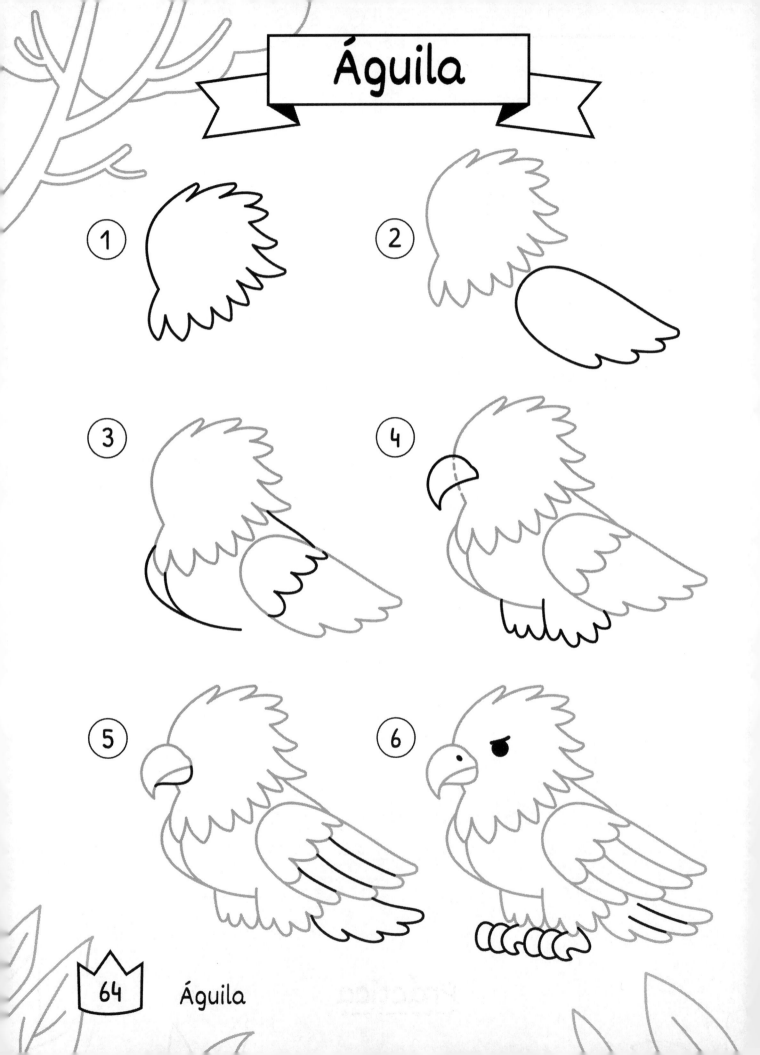

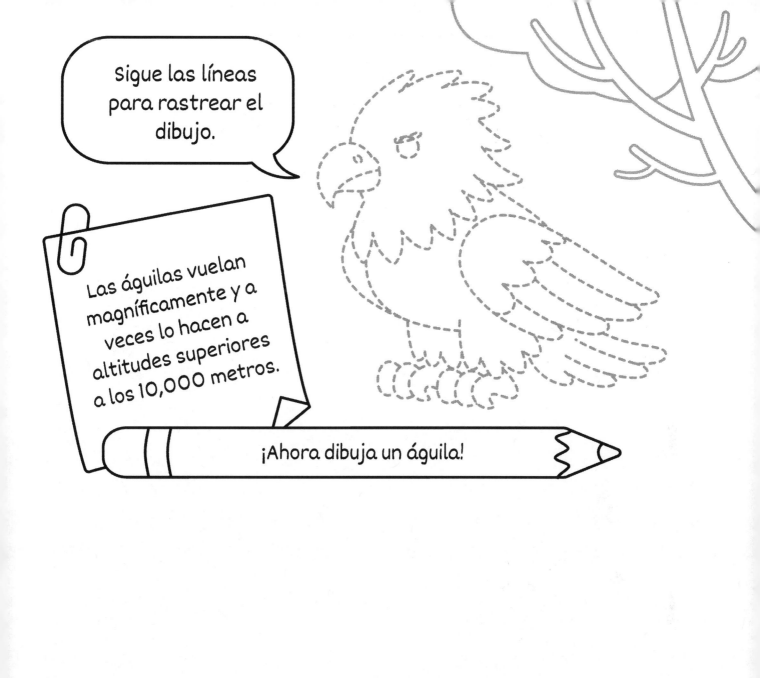

Práctica Águila

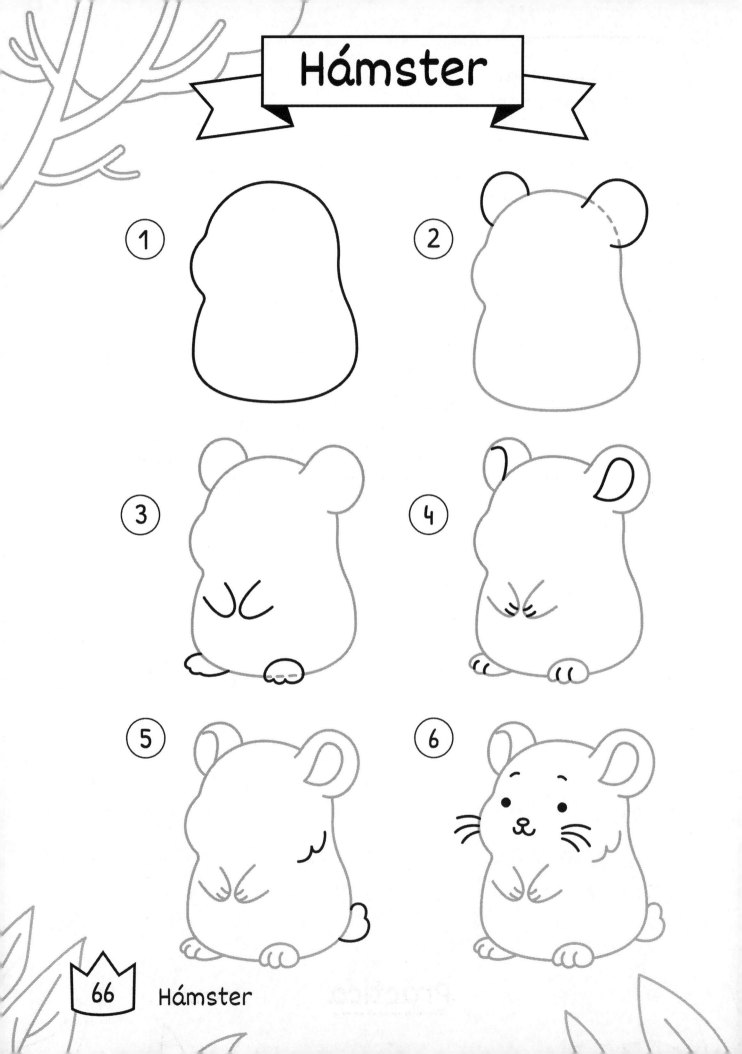

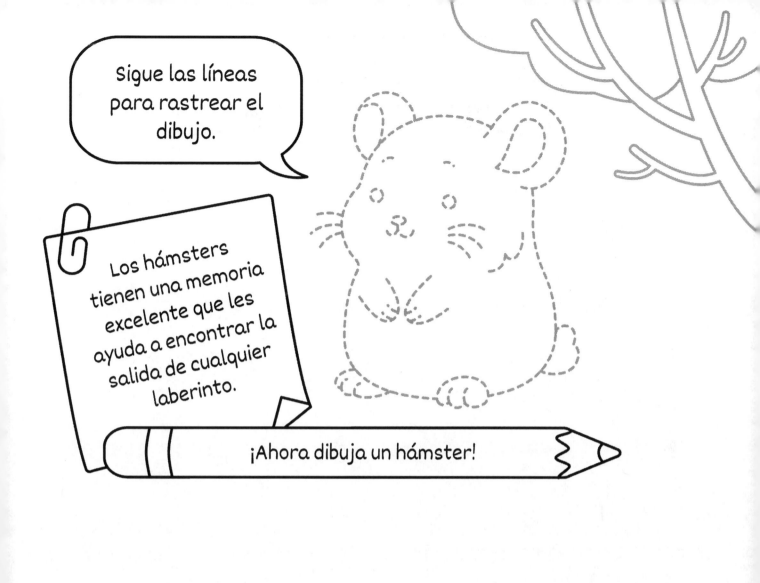

Sigue las líneas para rastrear el dibujo.

Los hámsters tienen una memoria excelente que les ayuda a encontrar la salida de cualquier laberinto.

¡Ahora dibuja un hámster!

Práctica Hámster

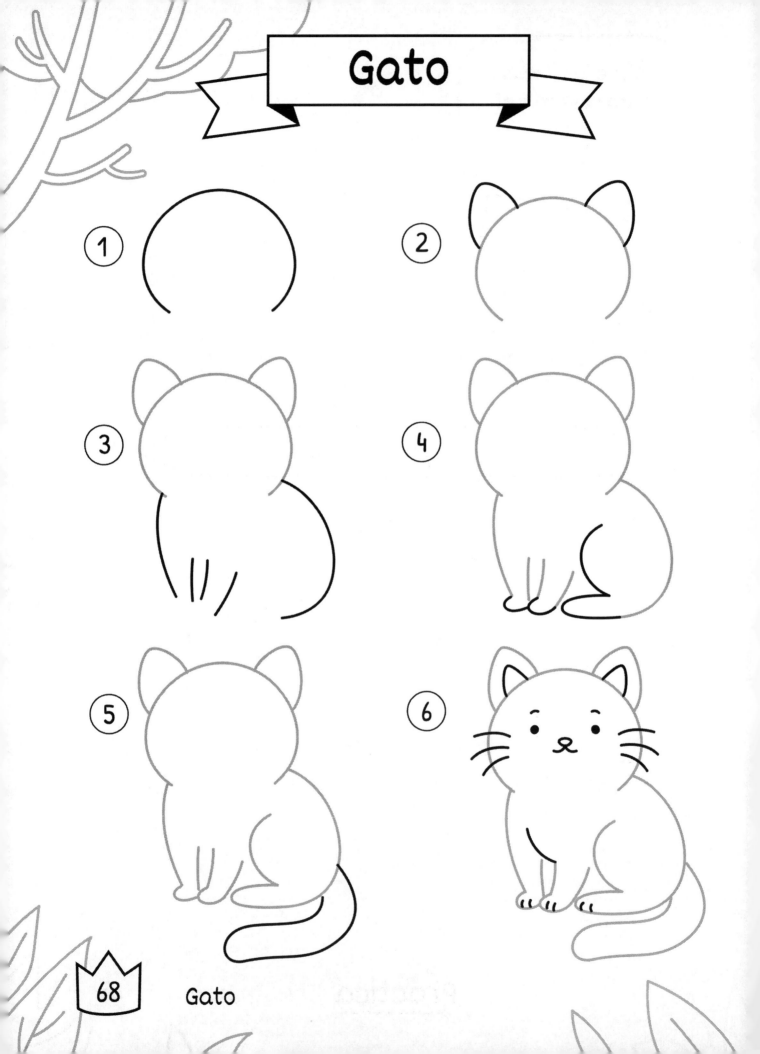

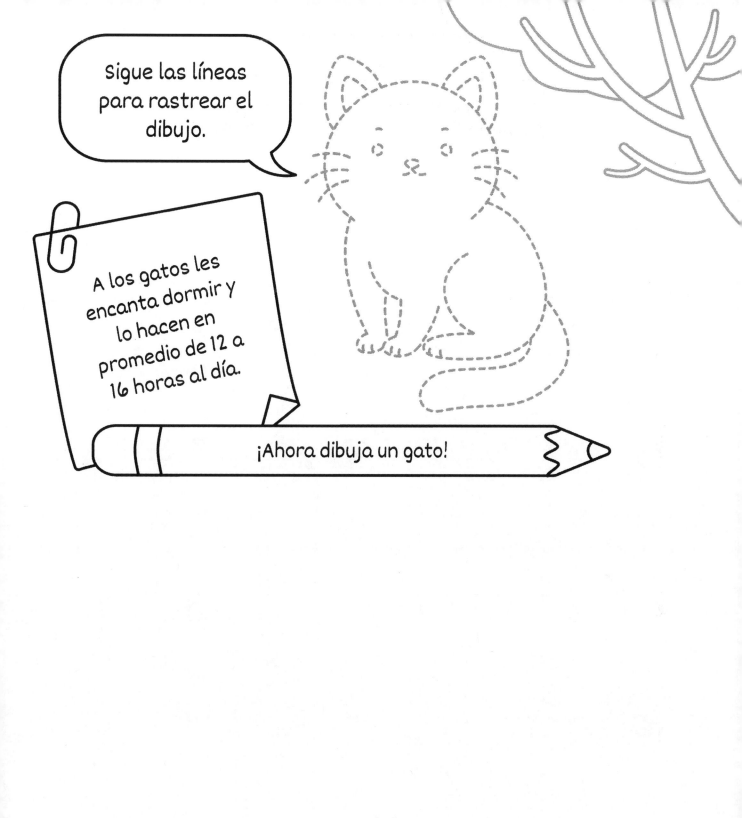

Práctica — Gato

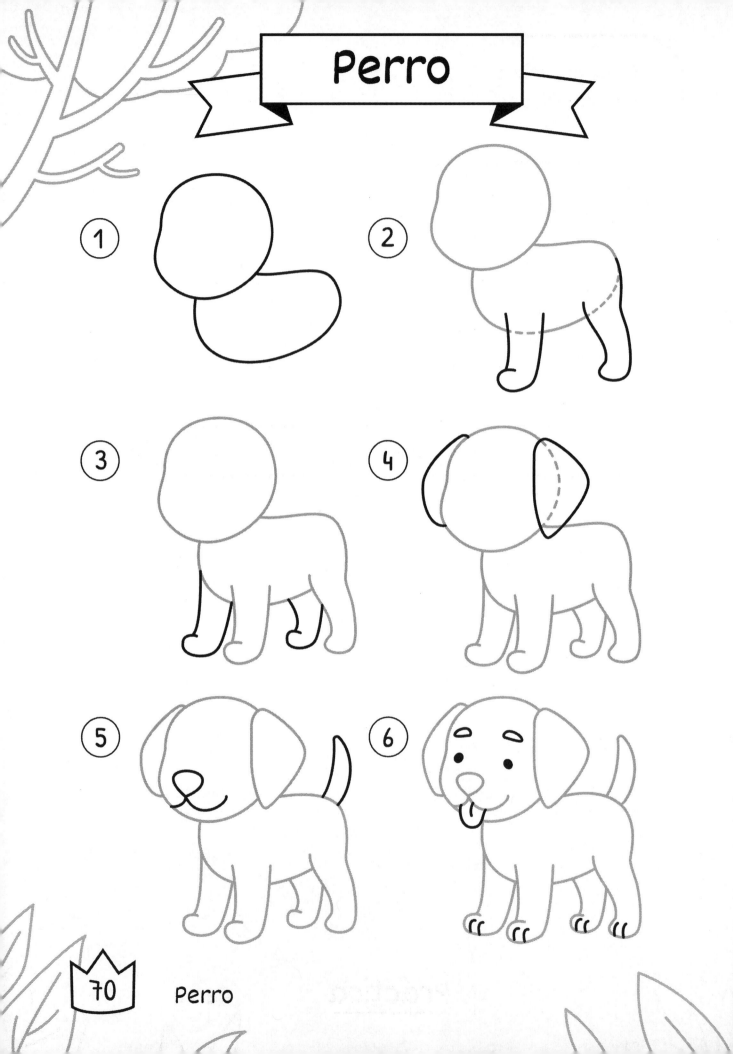

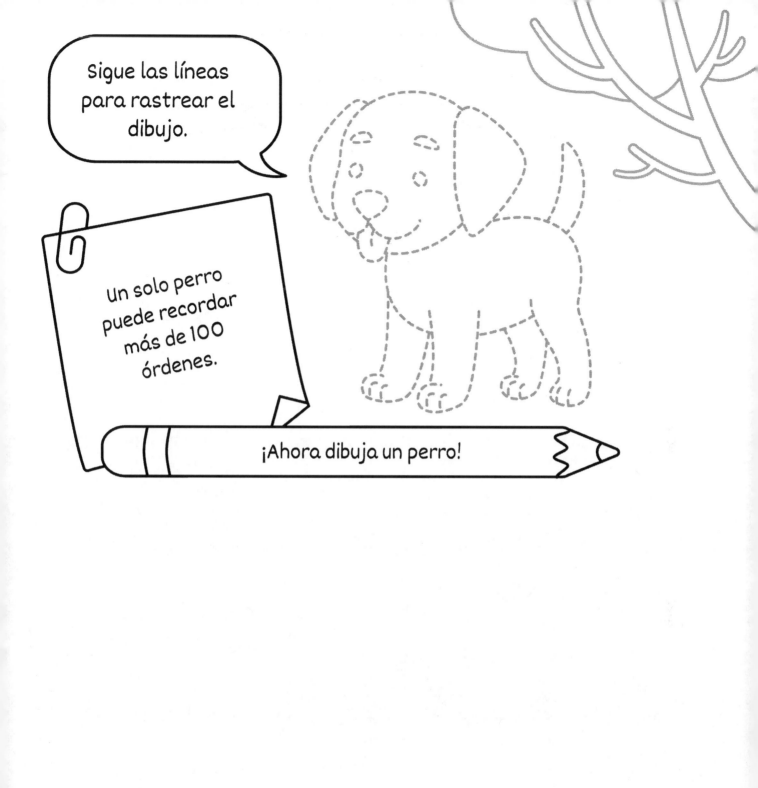

Sigue las líneas para rastrear el dibujo.

Un solo perro puede recordar más de 100 órdenes.

¡Ahora dibuja un perro!

Práctica Perro

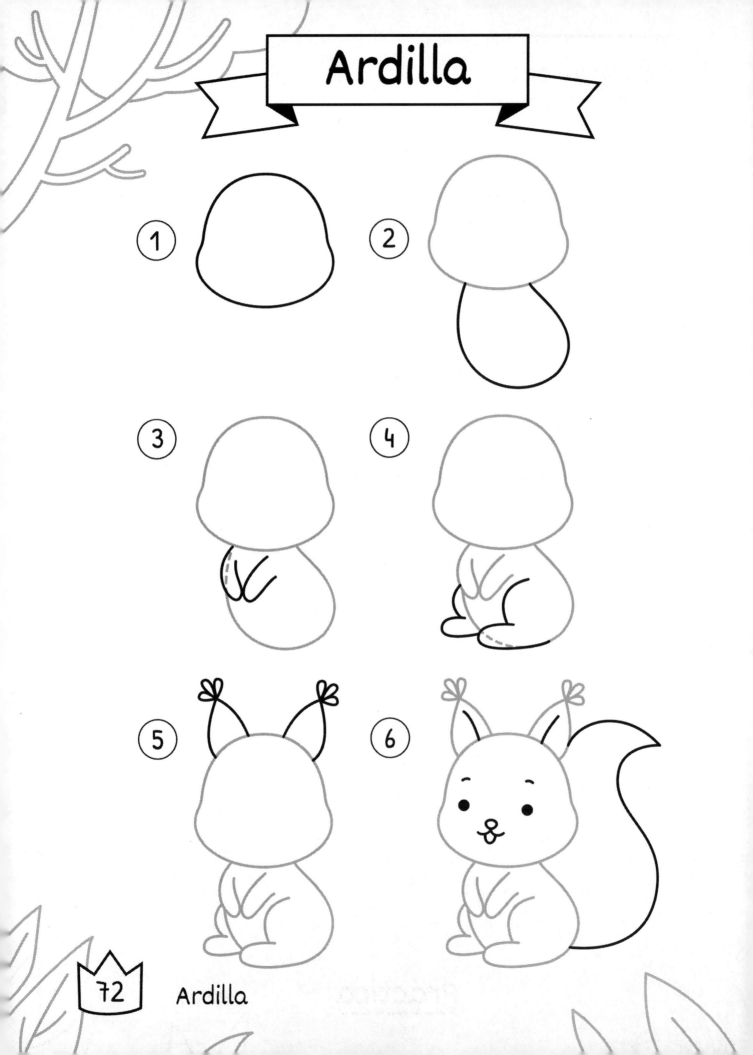

Sigue las líneas para rastrear el dibujo.

Las ardillas siempre recuerdan dónde escondieron las nueces, incluso si hay más de 500 lugares.

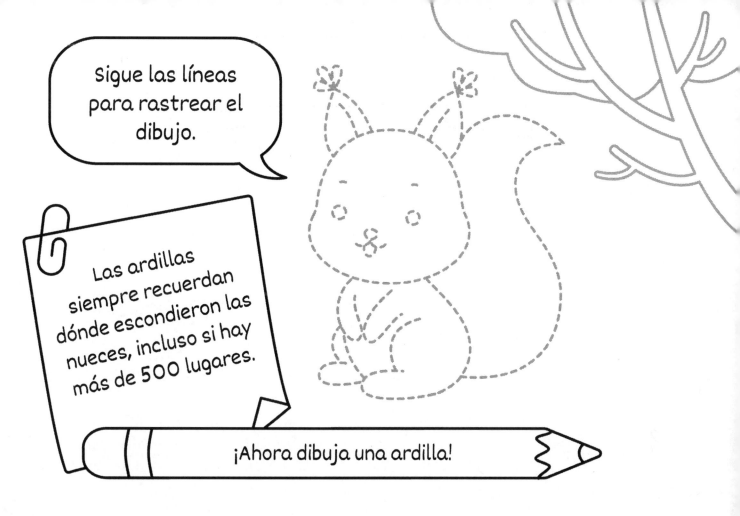

¡Ahora dibuja una ardilla!

Práctica — Ardilla

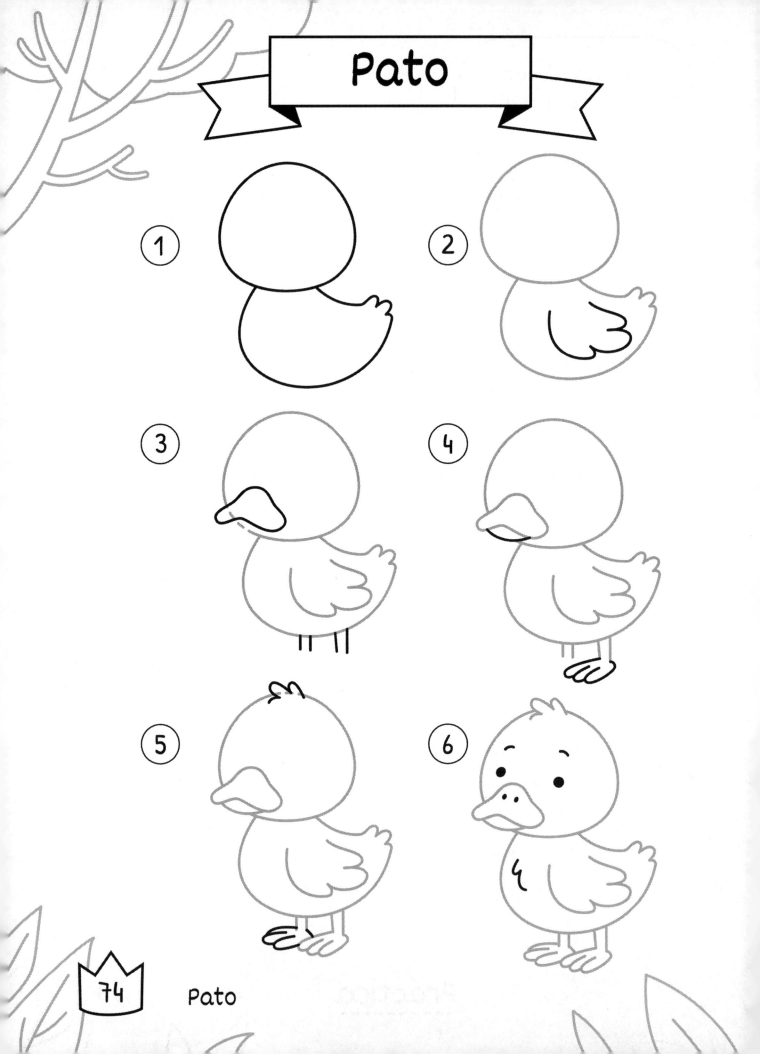

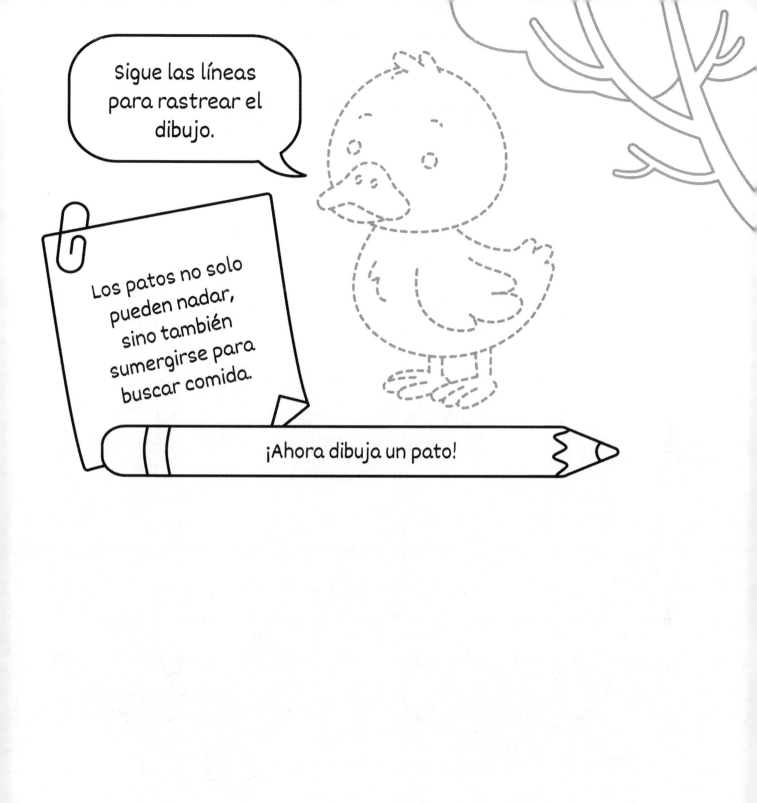

Práctica Pato

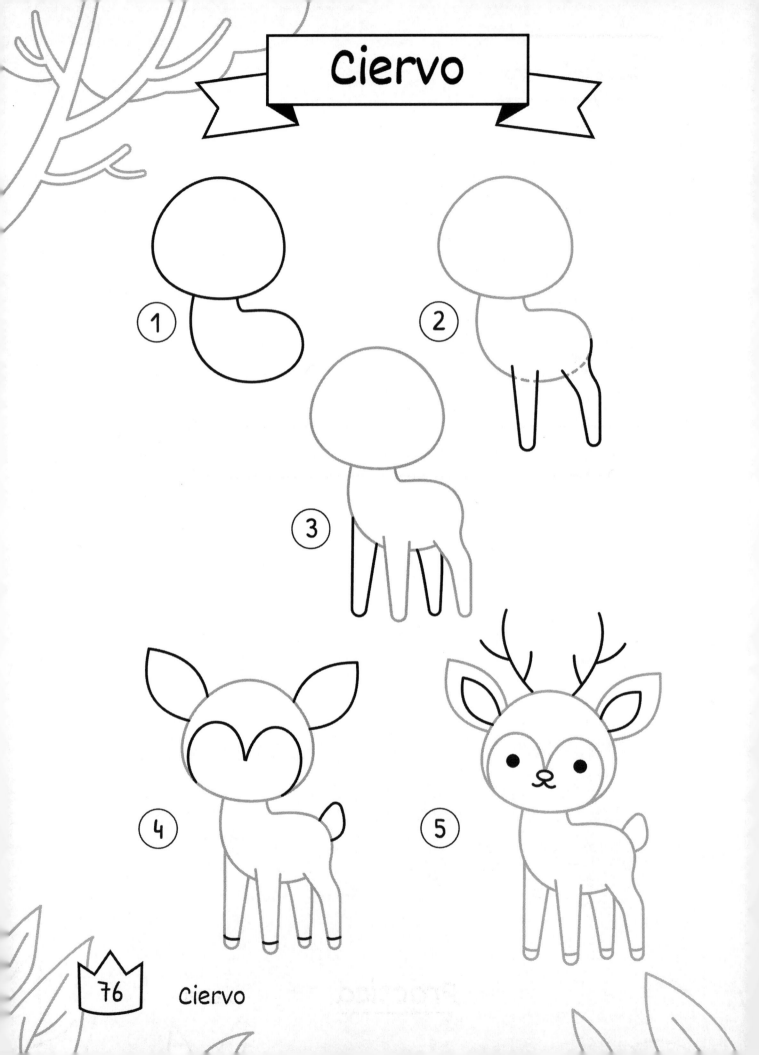

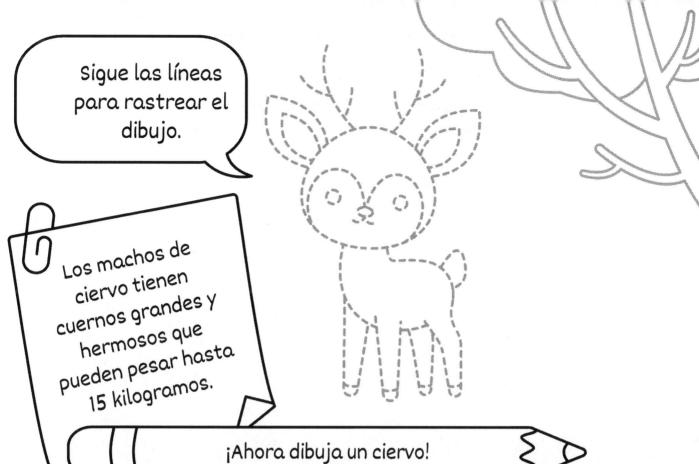

Práctica Ciervo

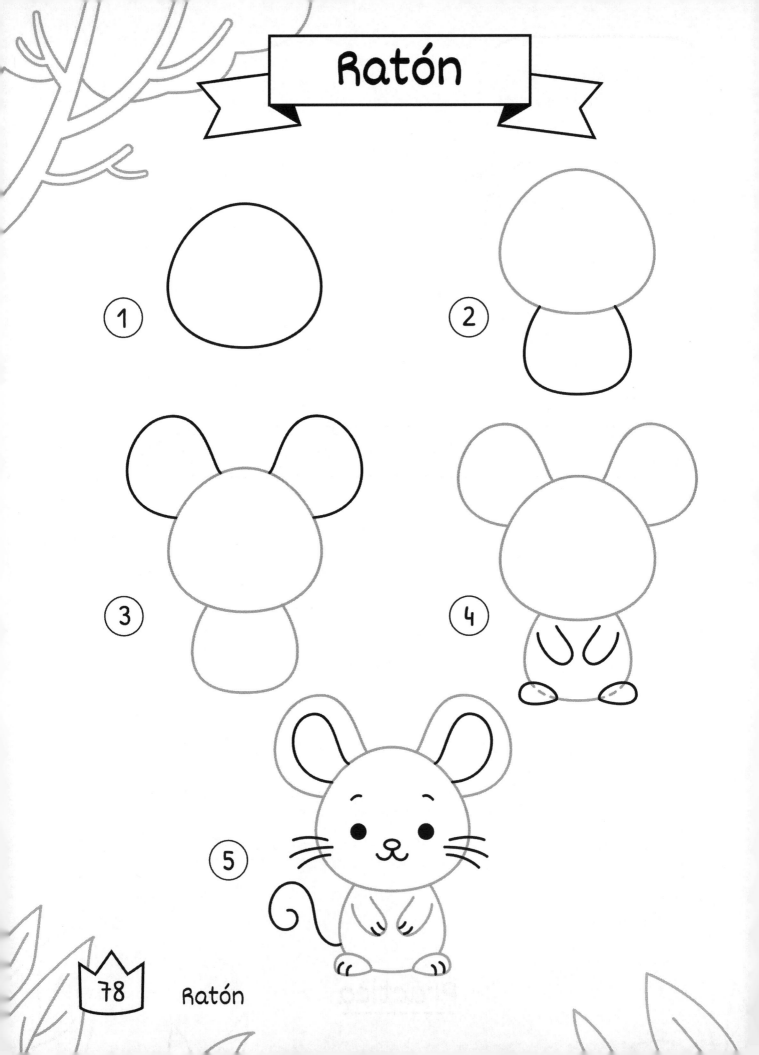

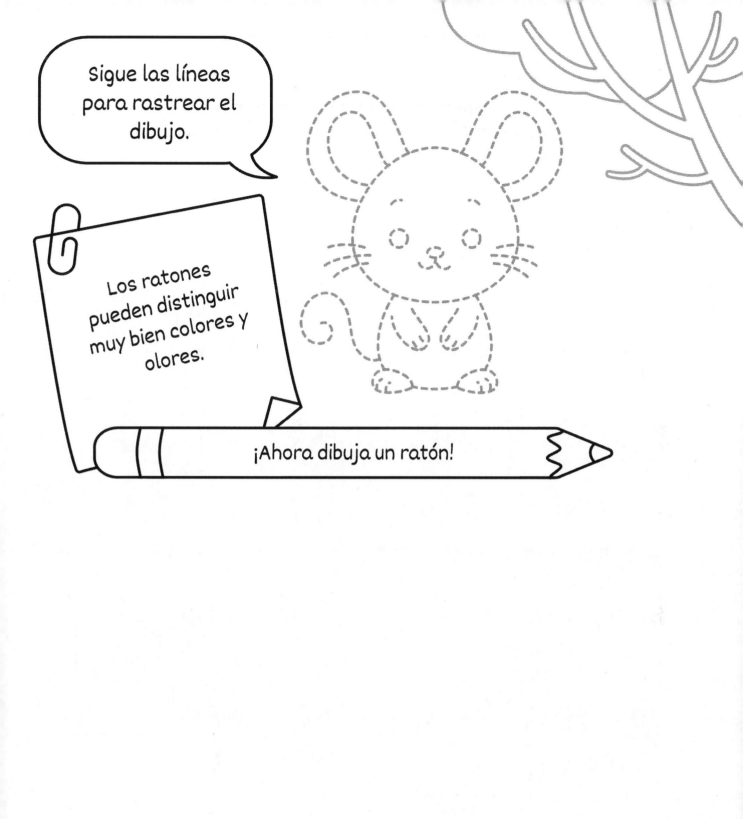

Sigue las líneas para rastrear el dibujo.

Los ratones pueden distinguir muy bien colores y olores.

¡Ahora dibuja un ratón!

Práctica Ratón

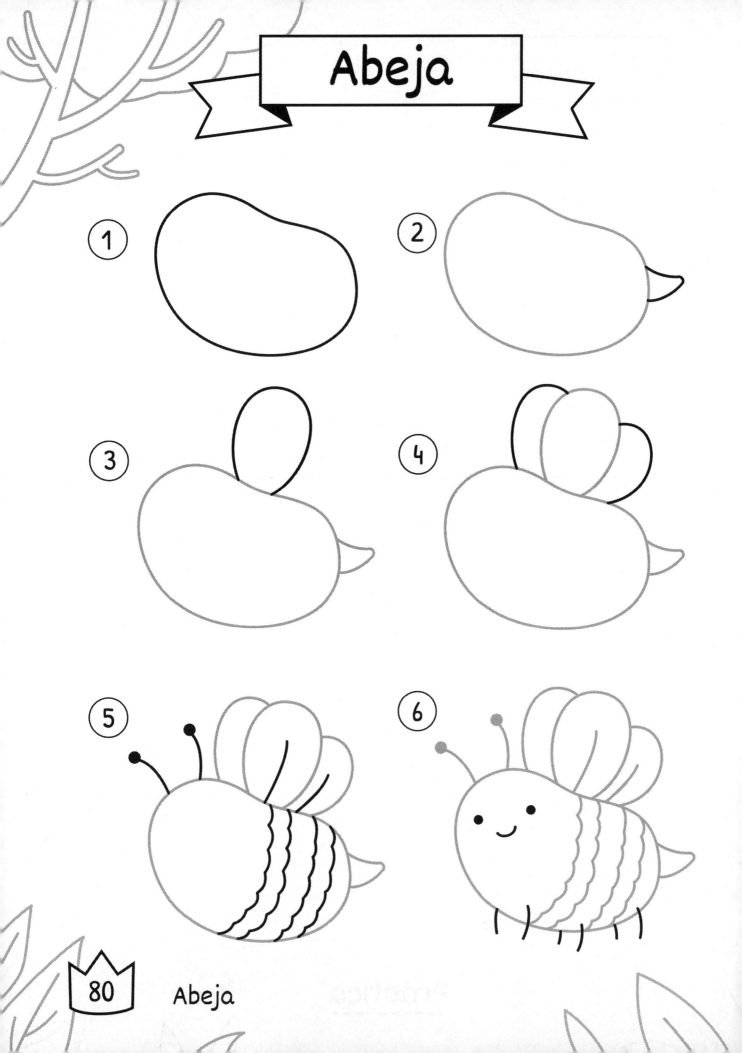

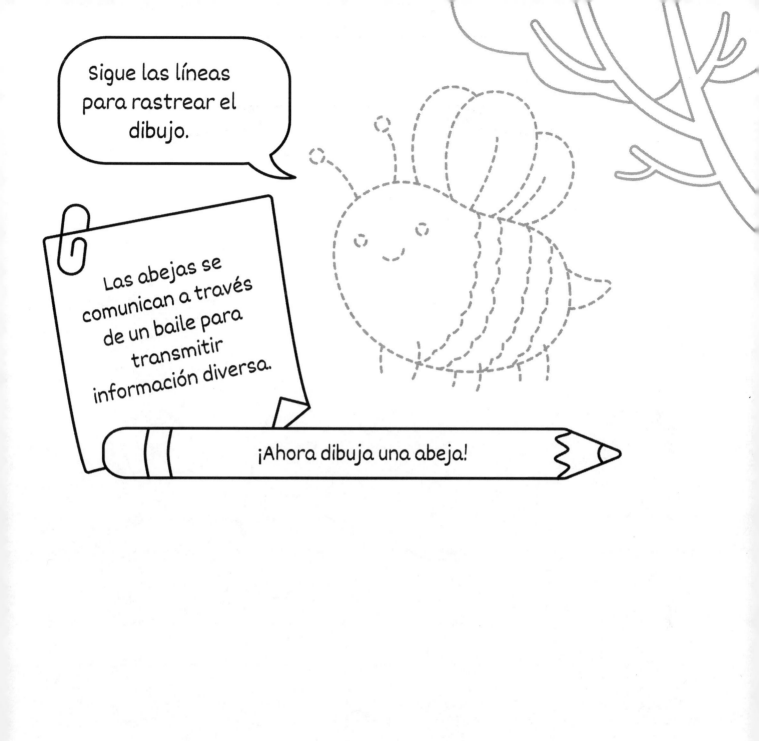

Sigue las líneas para rastrear el dibujo.

Las abejas se comunican a través de un baile para transmitir información diversa.

¡Ahora dibuja una abeja!

Práctica Abeja

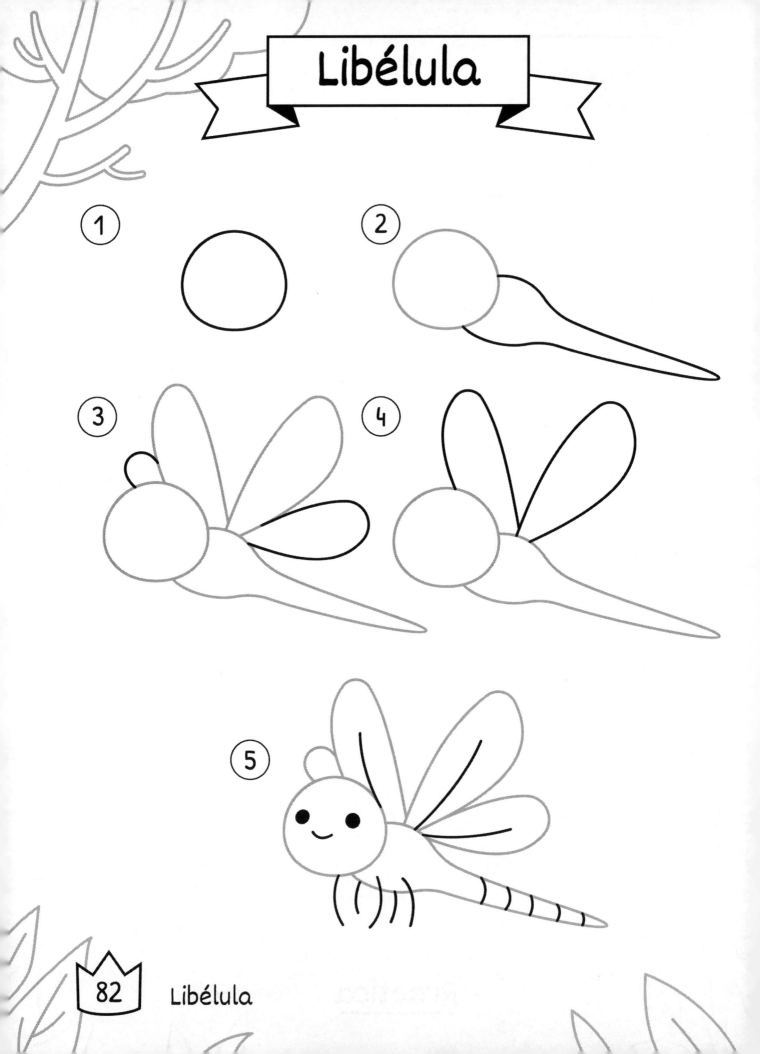

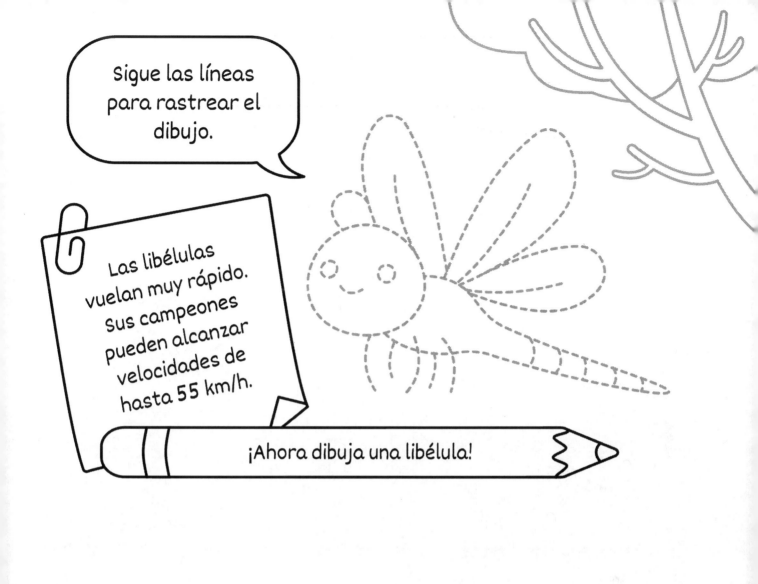

Práctica — Libélula — 83

Caracol

1
2
3
4
5

84 Caracol

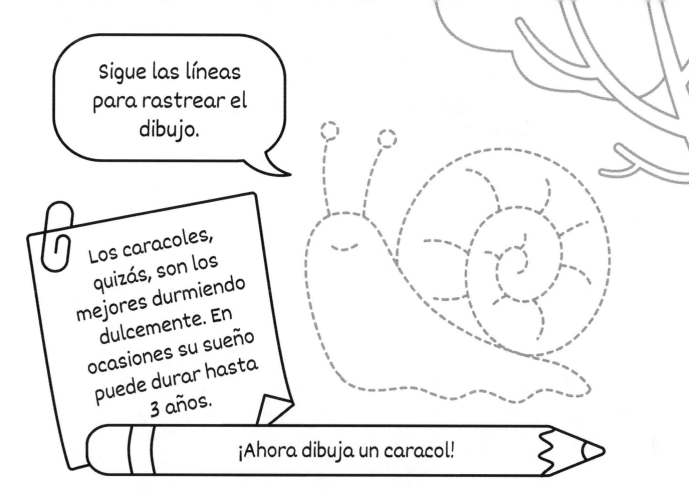

Sigue las líneas para rastrear el dibujo.

Los caracoles, quizás, son los mejores durmiendo dulcemente. En ocasiones su sueño puede durar hasta 3 años.

¡Ahora dibuja un caracol!

Práctica Caracol

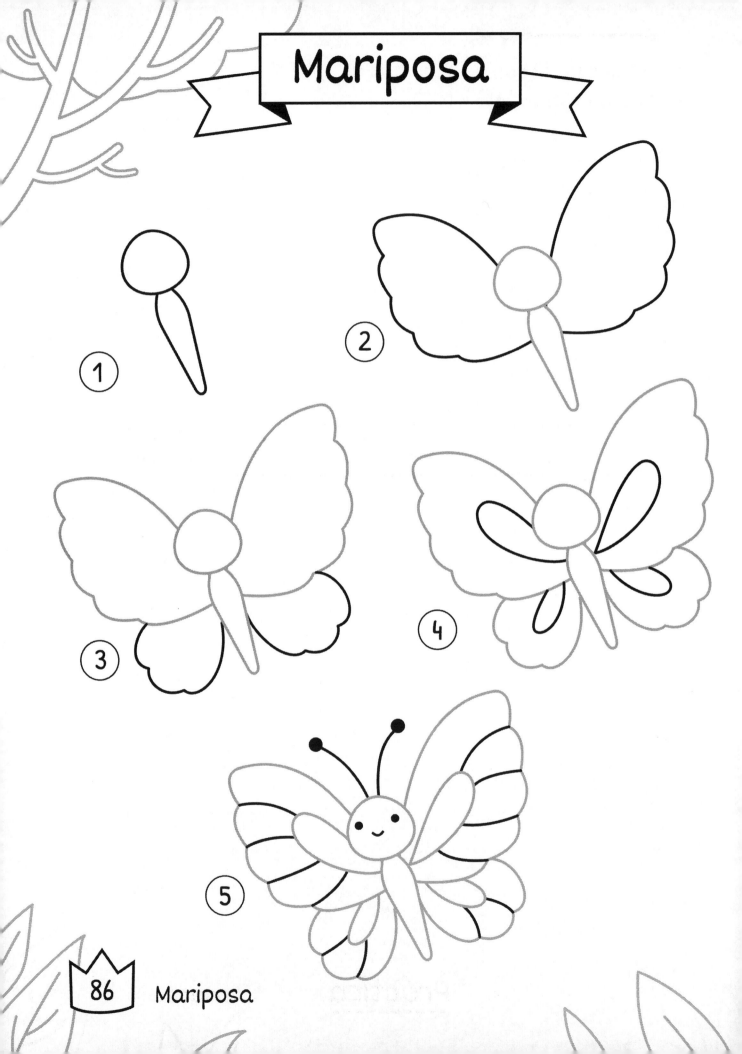

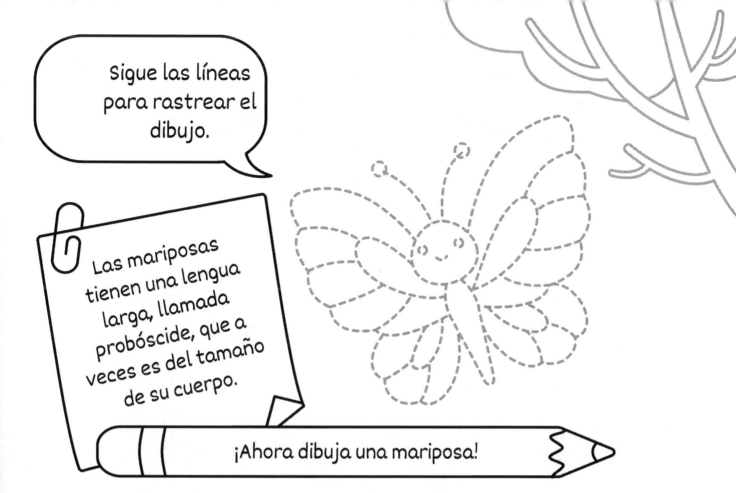

Sigue las líneas para rastrear el dibujo.

Las mariposas tienen una lengua larga, llamada probóscide, que a veces es del tamaño de su cuerpo.

¡Ahora dibuja una mariposa!

Práctica — Mariposa

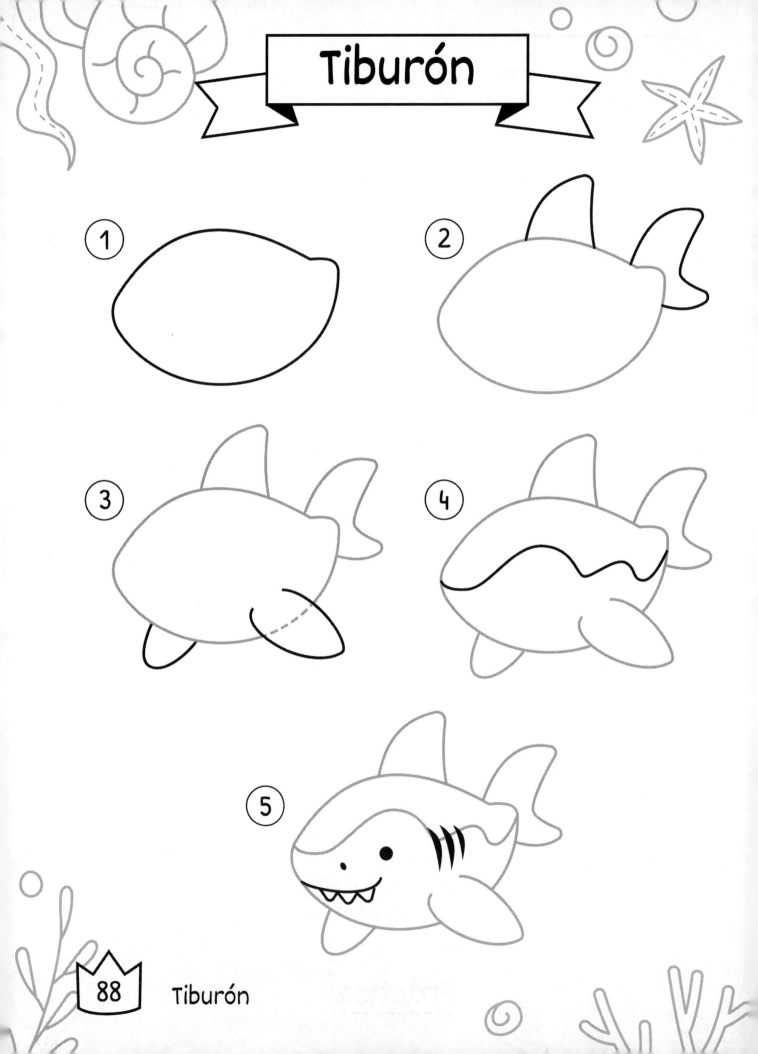

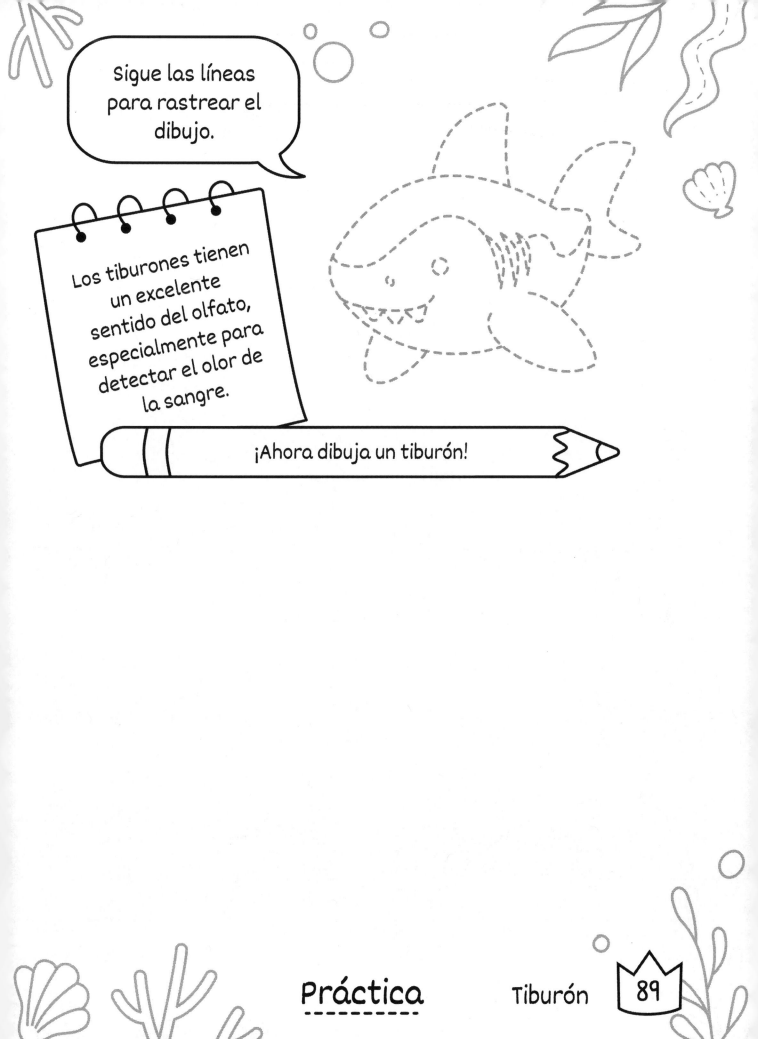

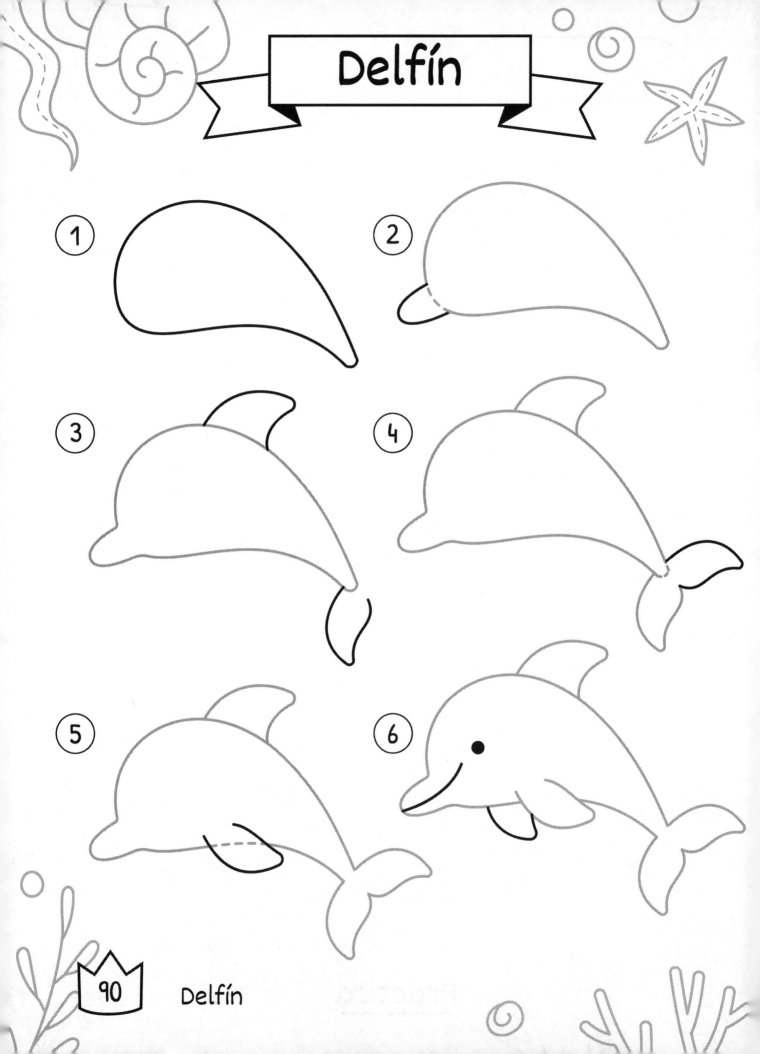

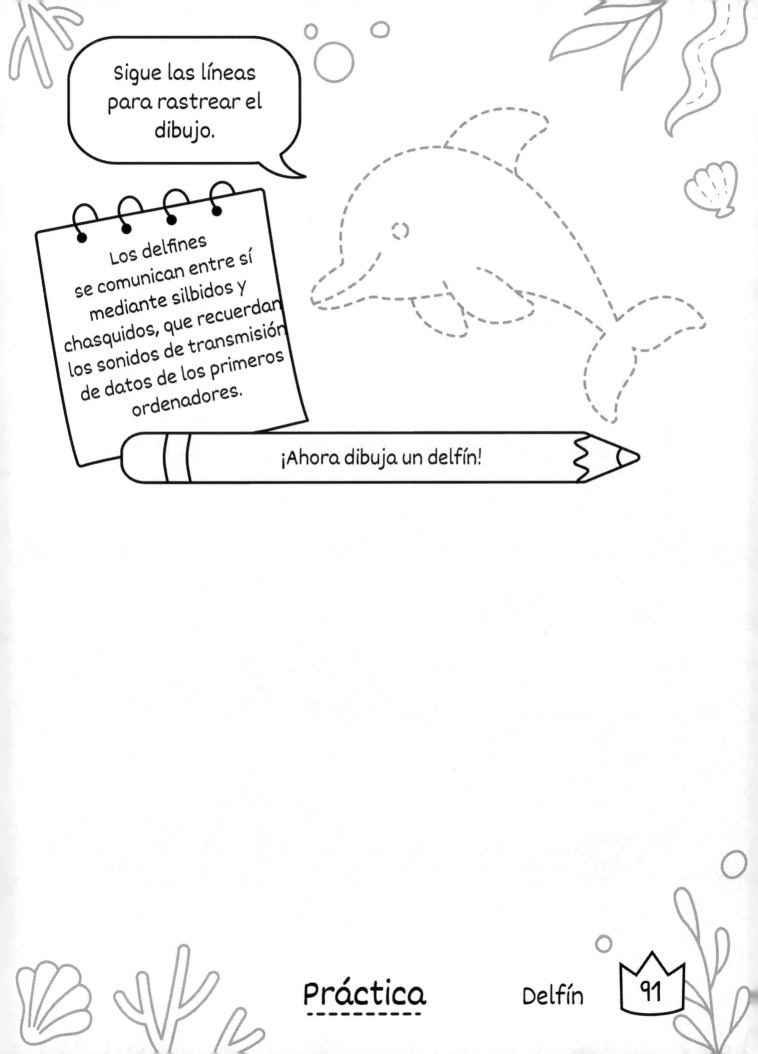

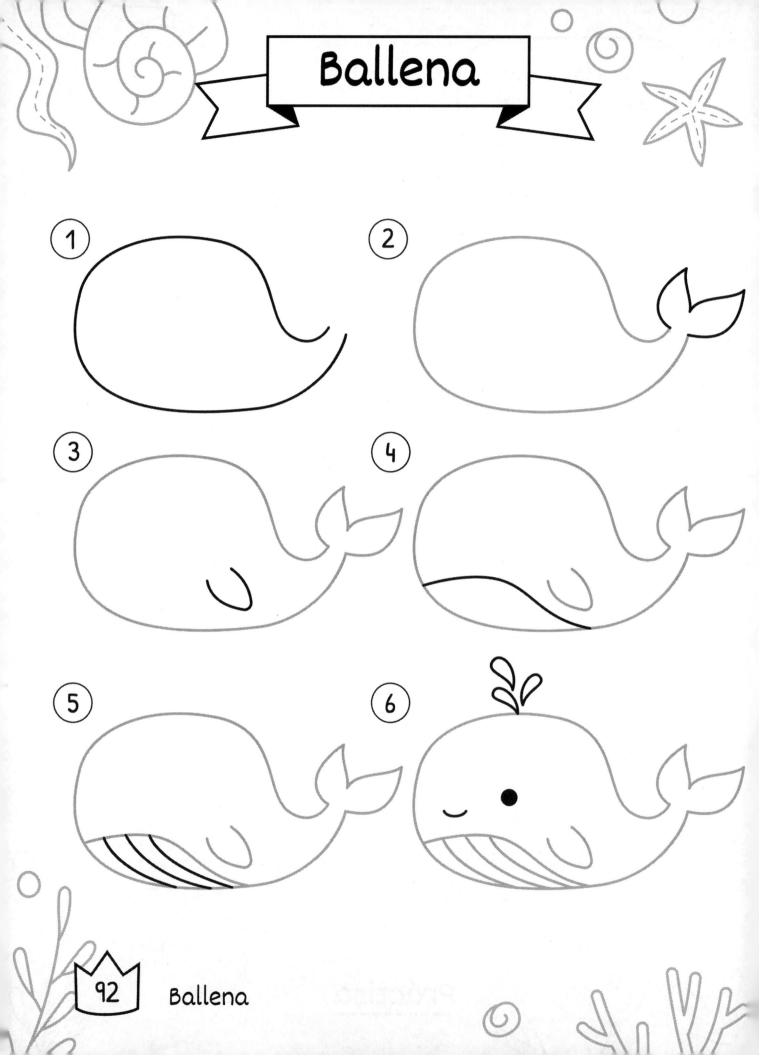

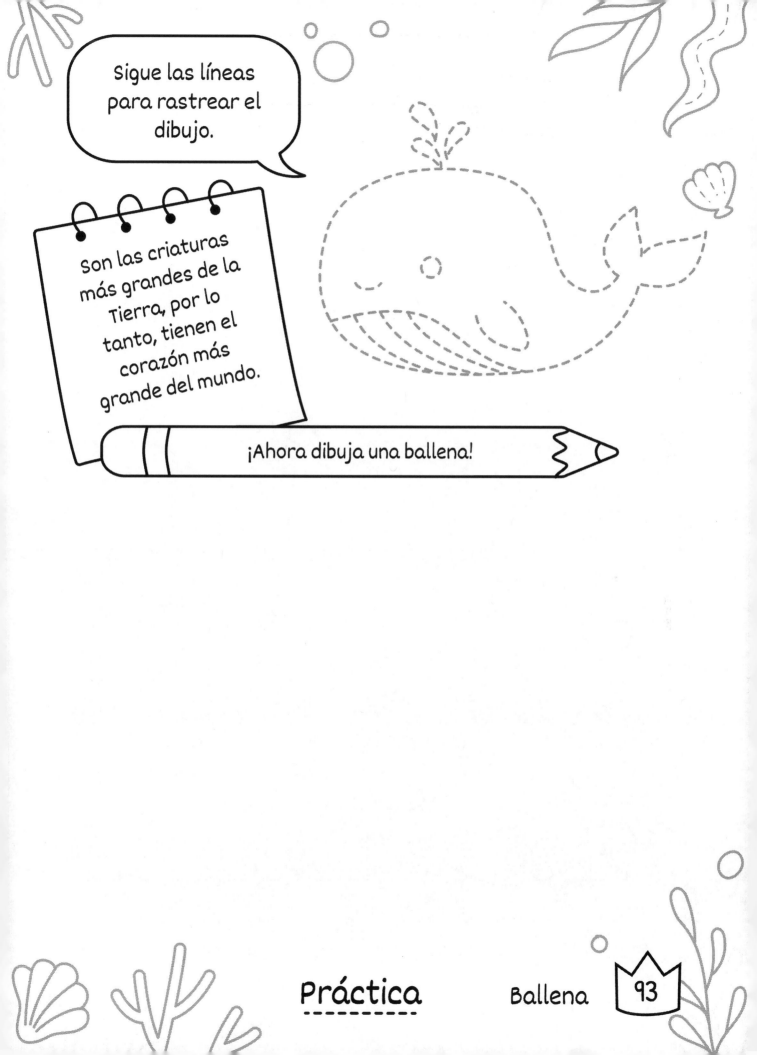

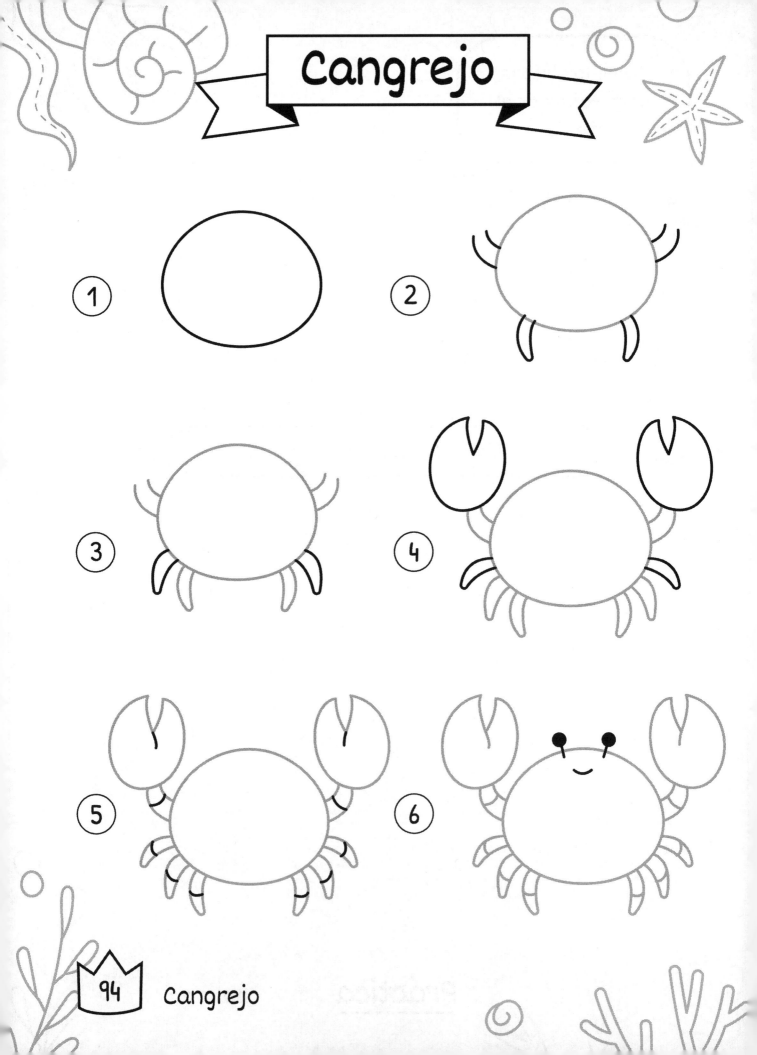

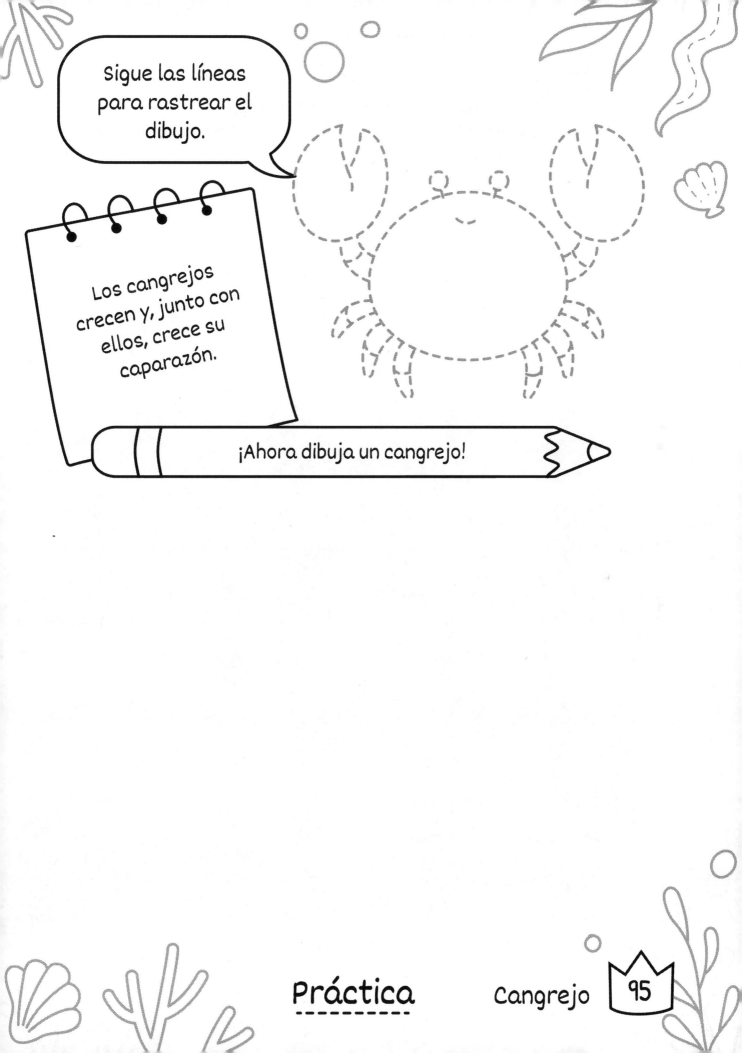

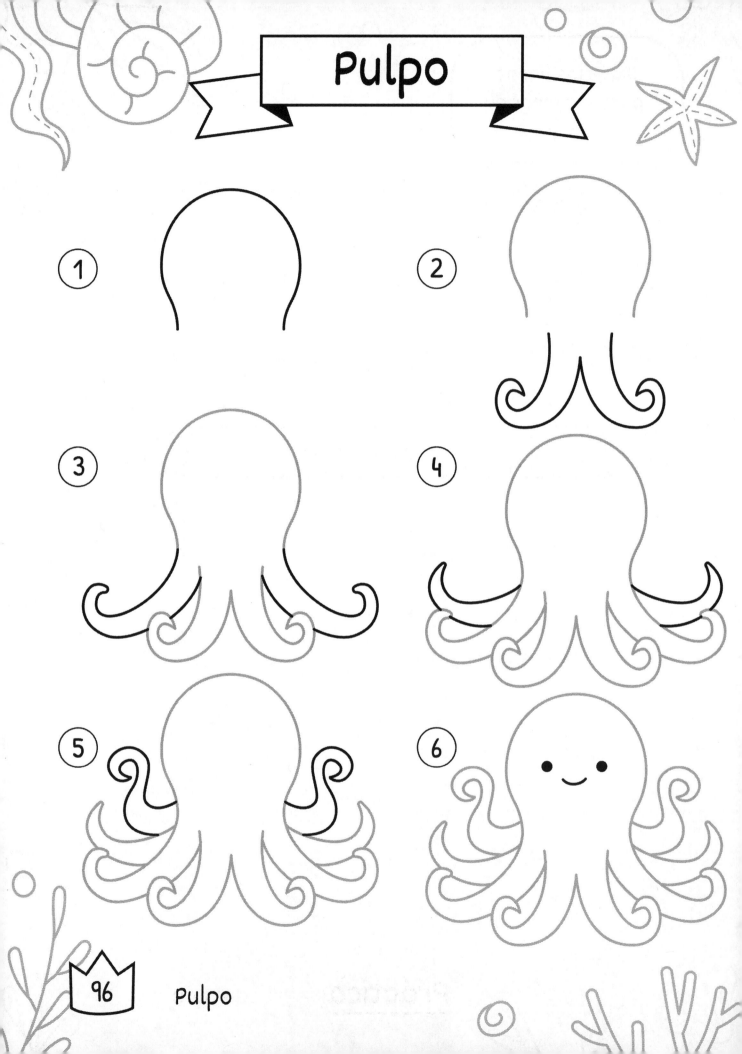

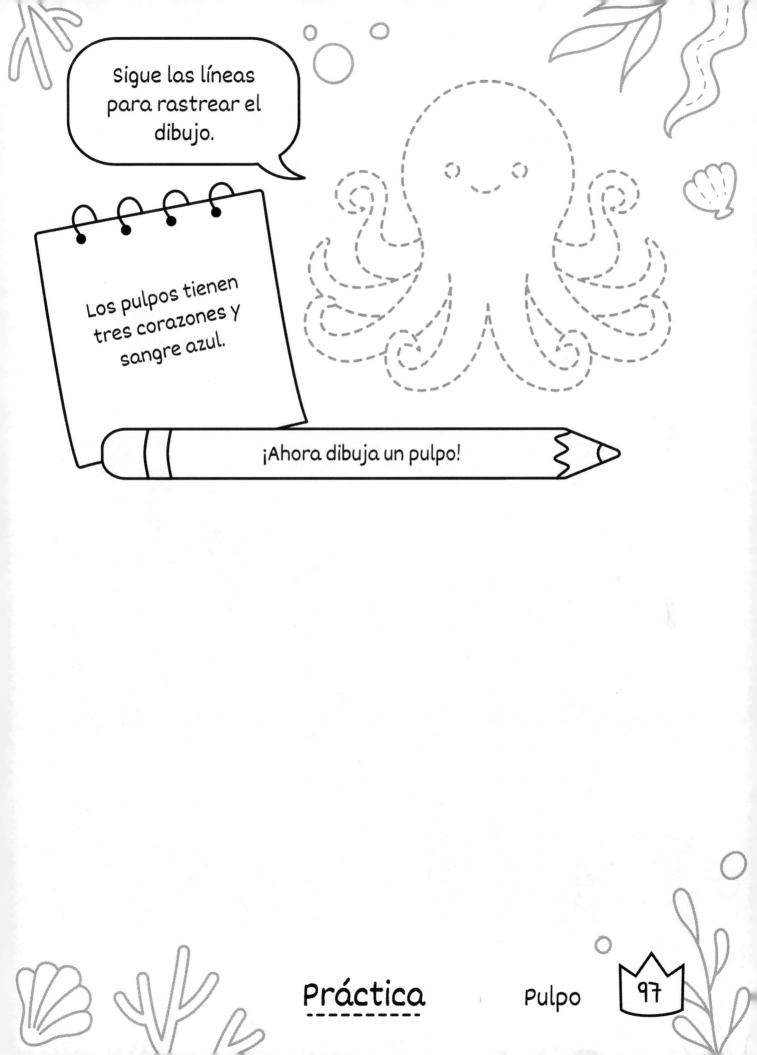

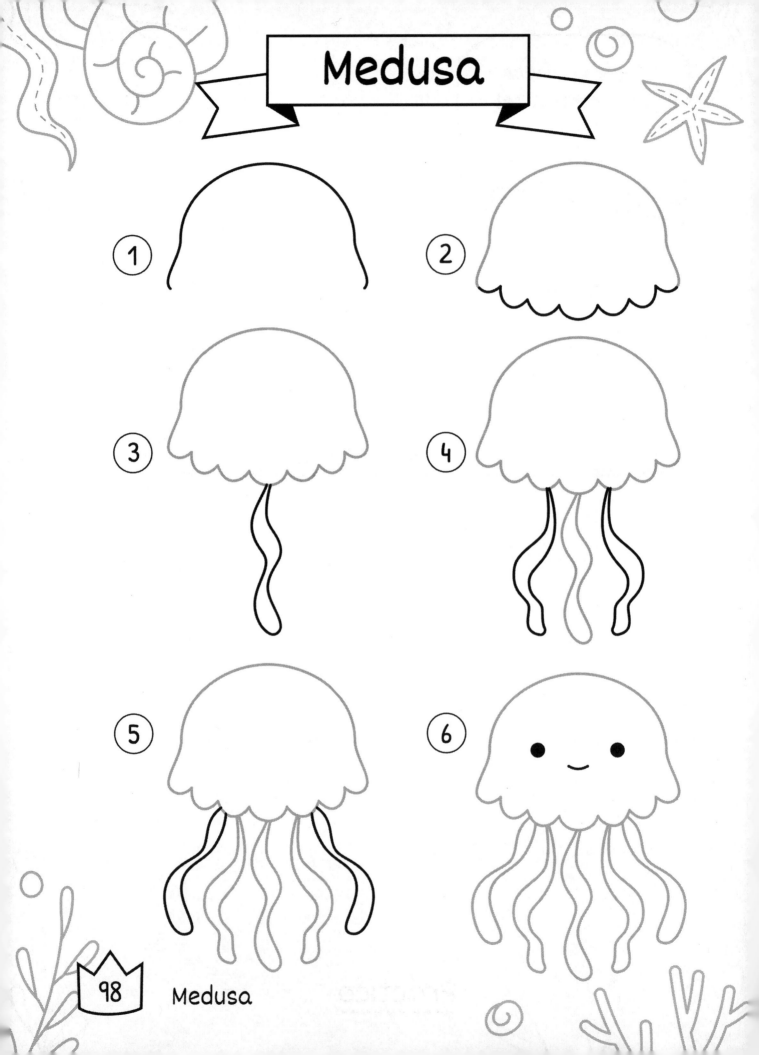

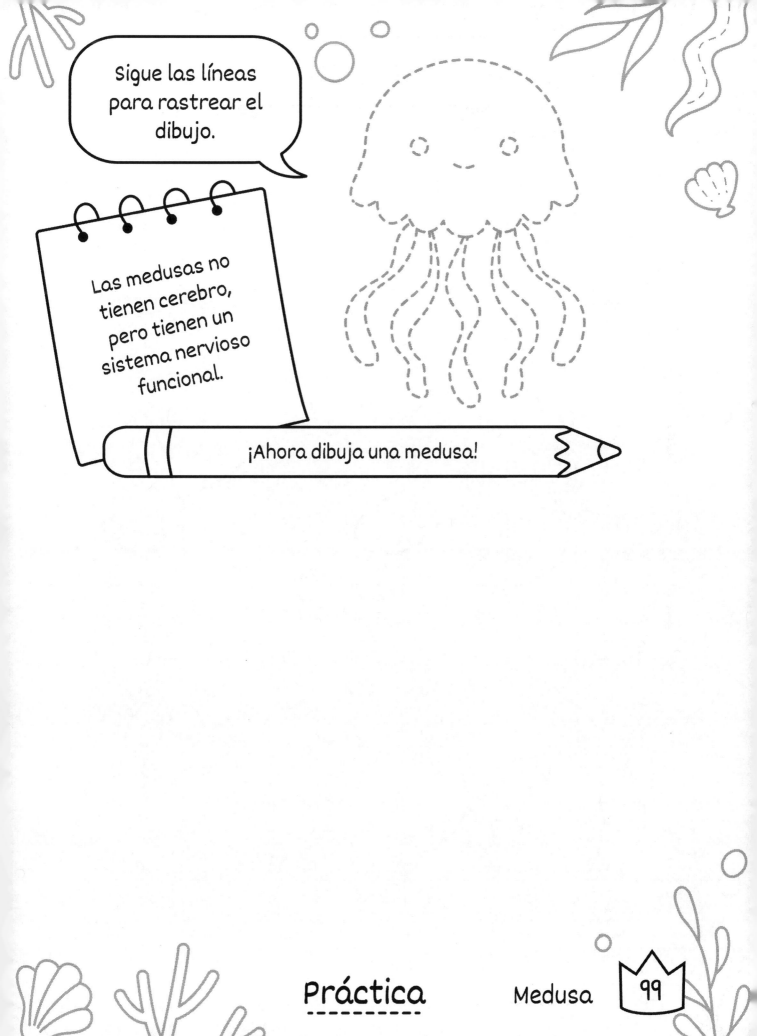

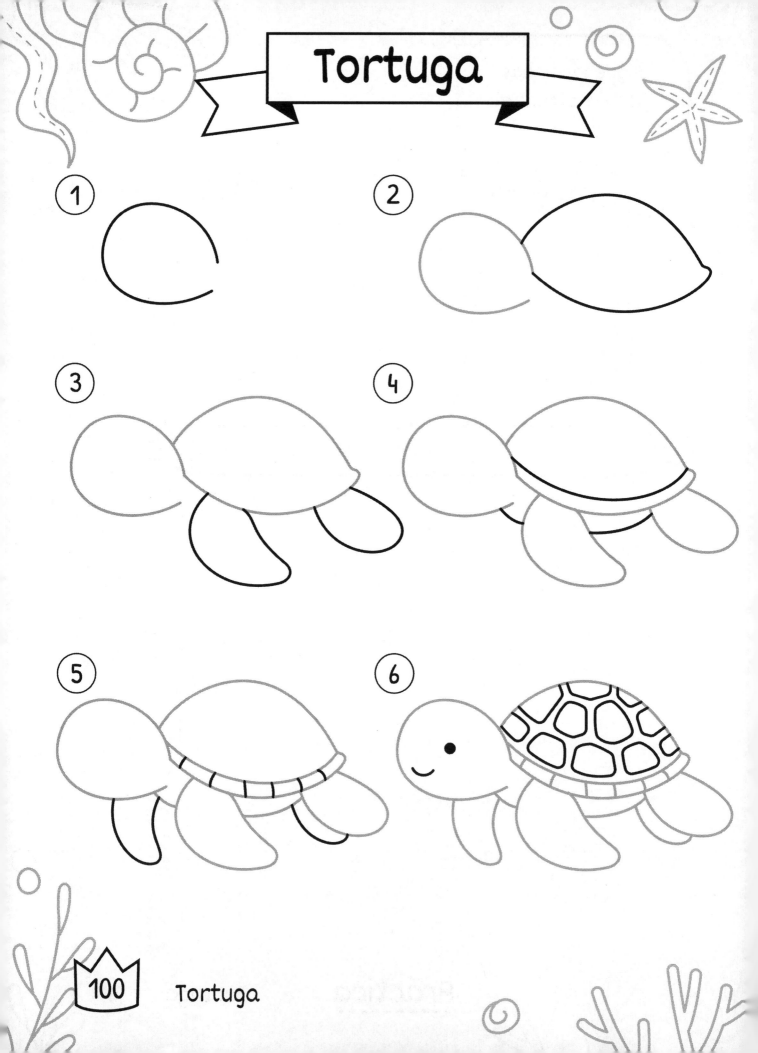

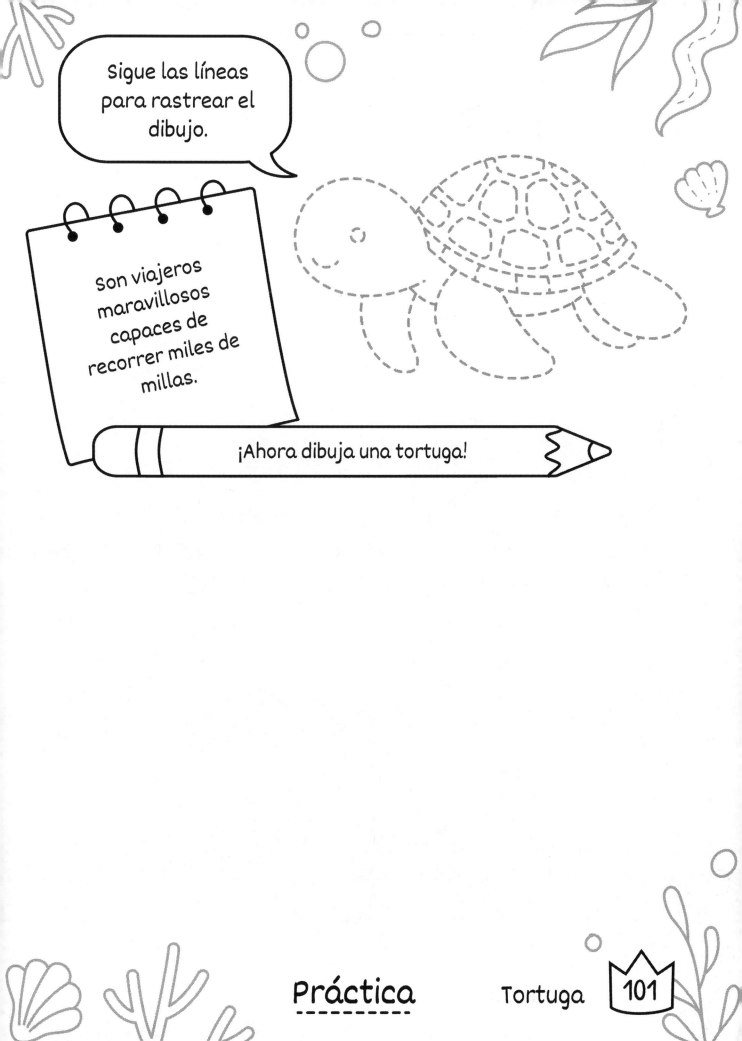

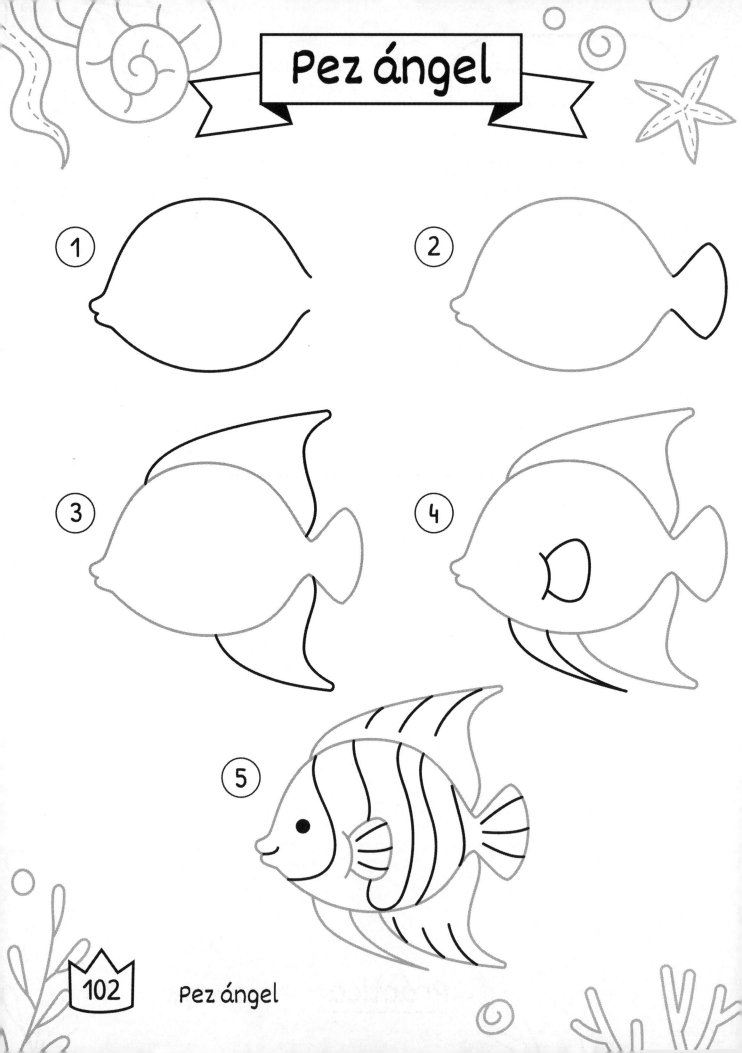

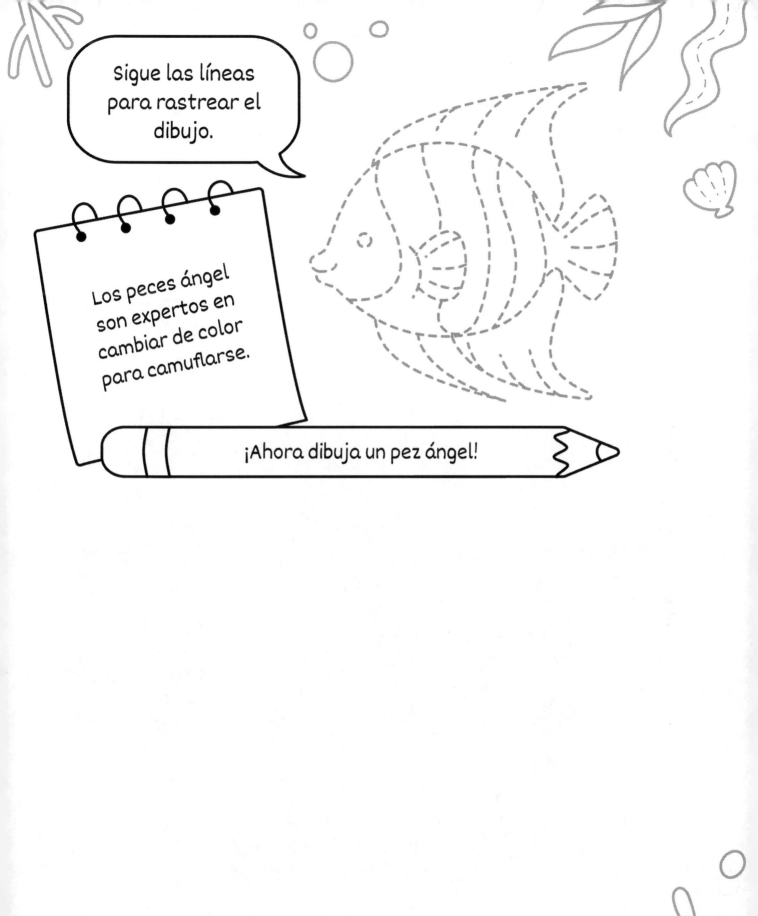

Caballito de Mar

1
2
3
4
5
6

104 Caballito de Mar

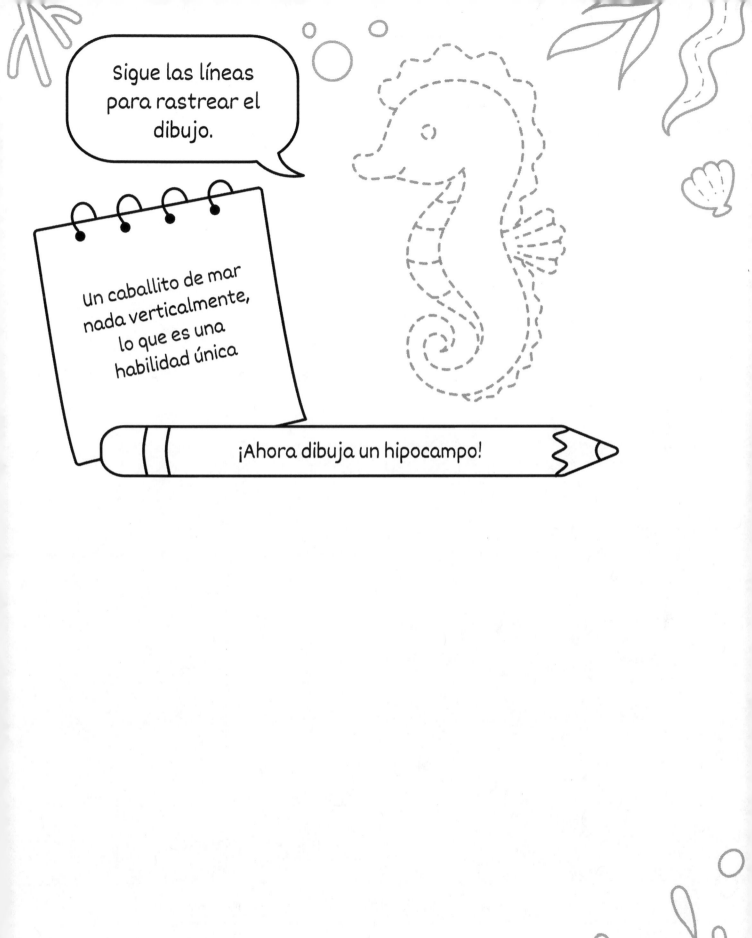

Sigue las líneas para rastrear el dibujo.

Un caballito de mar nada verticalmente, lo que es una habilidad única

¡Ahora dibuja un hipocampo!

Práctica Caballito de Mar

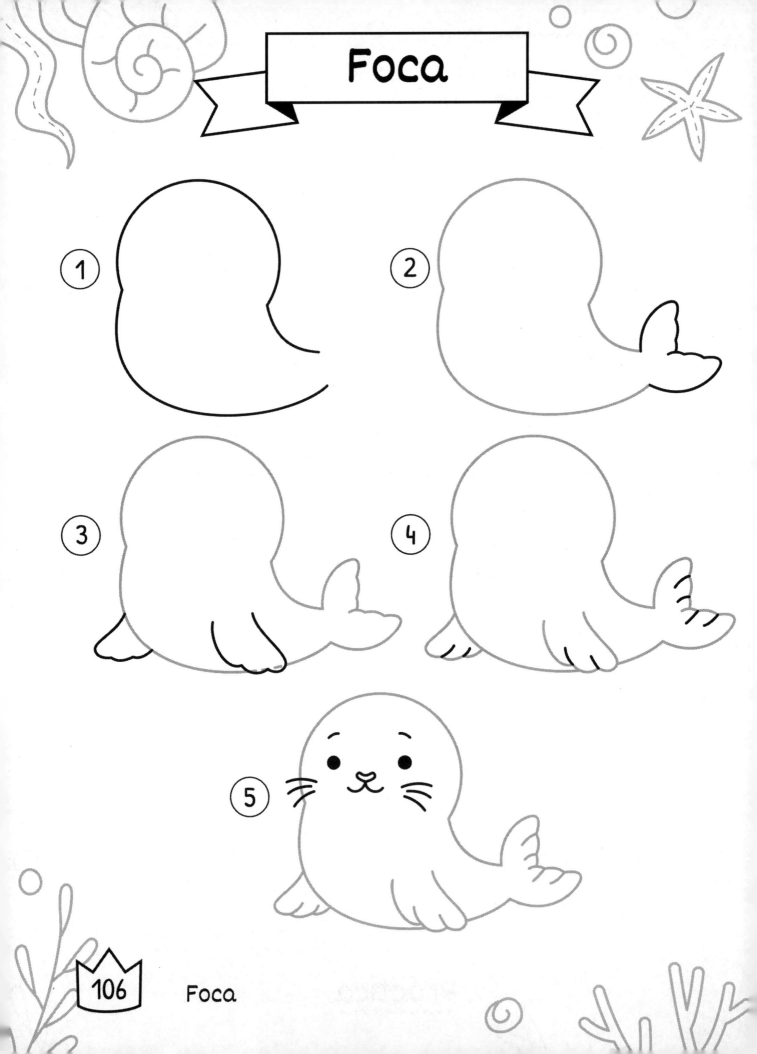

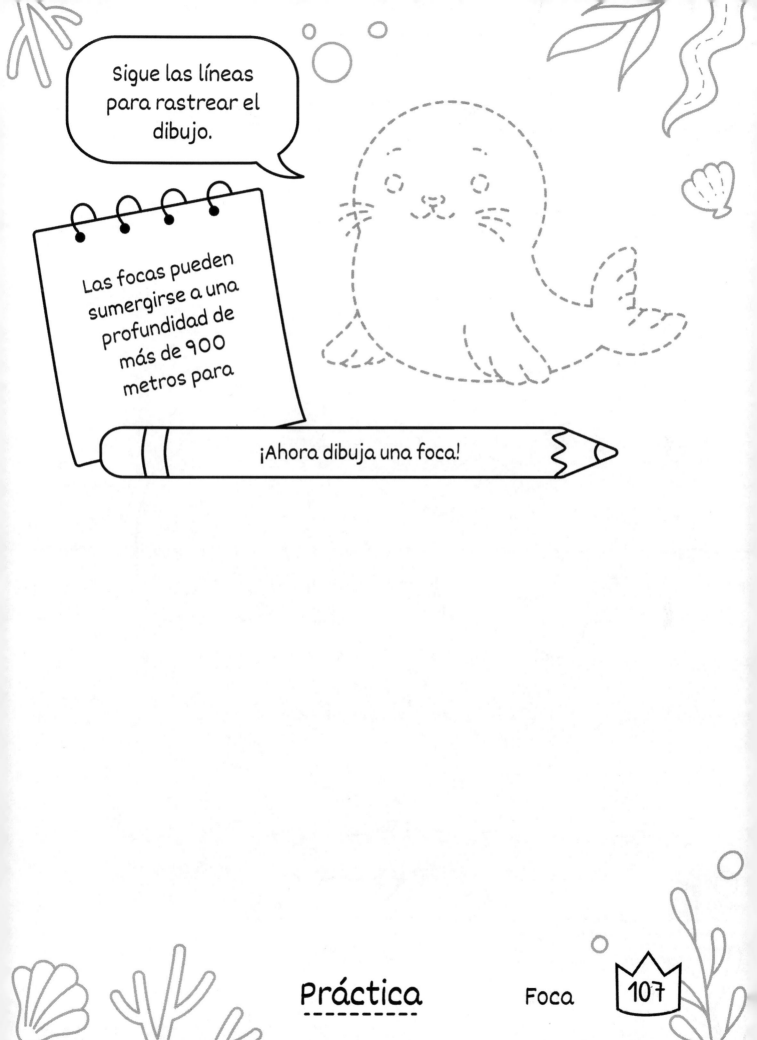

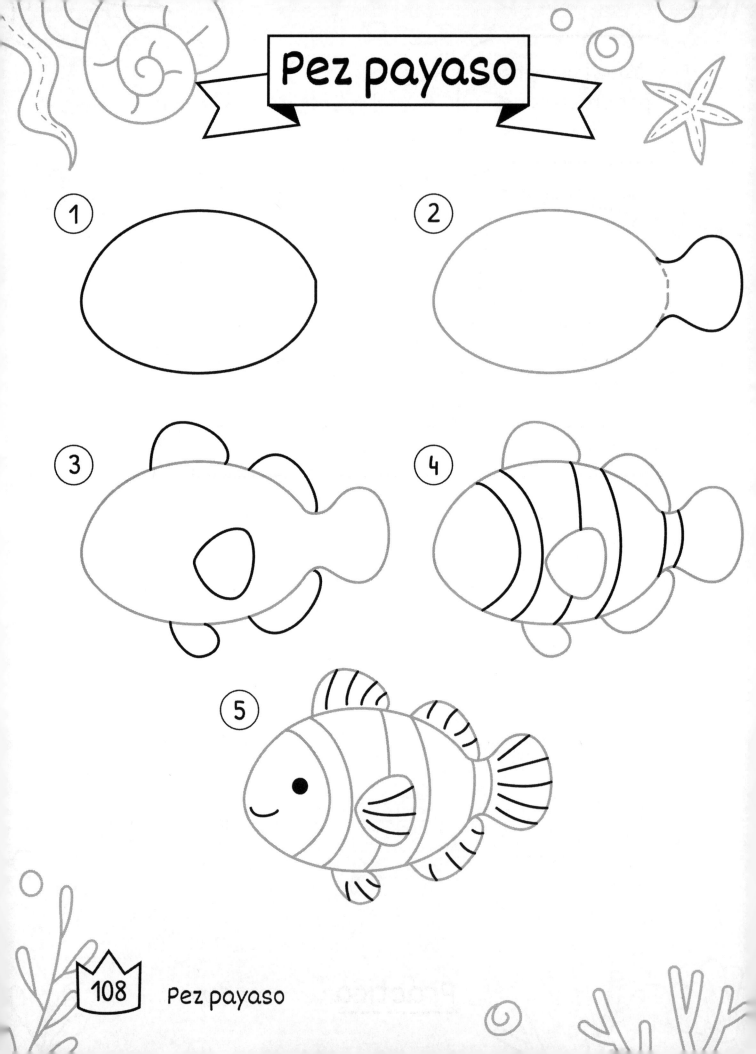

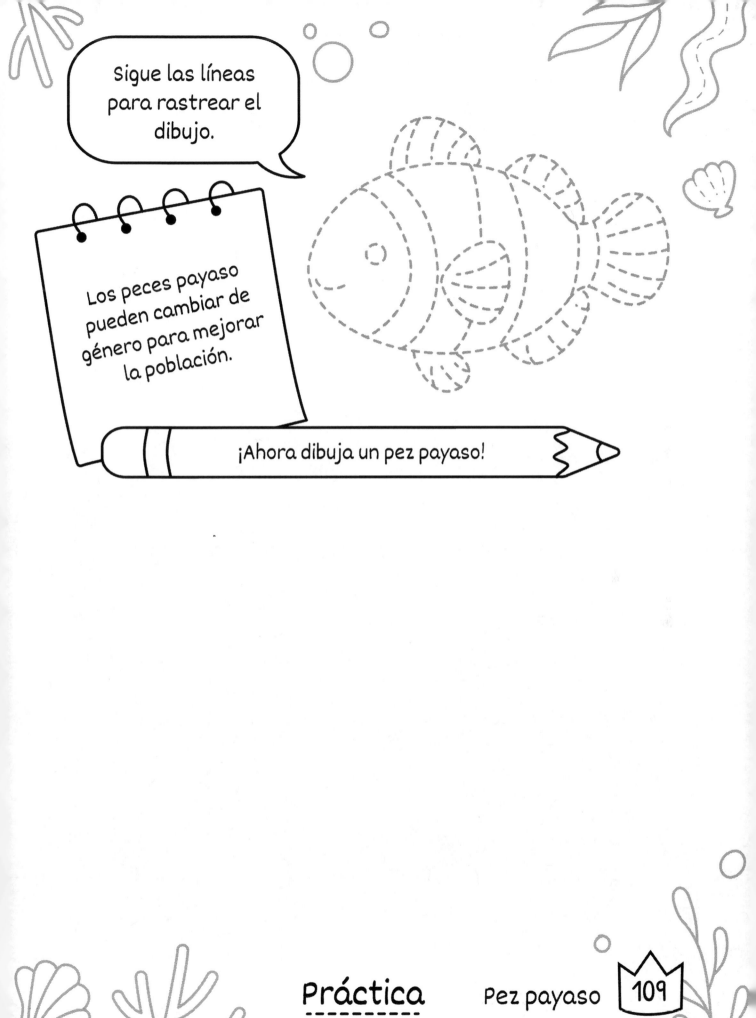

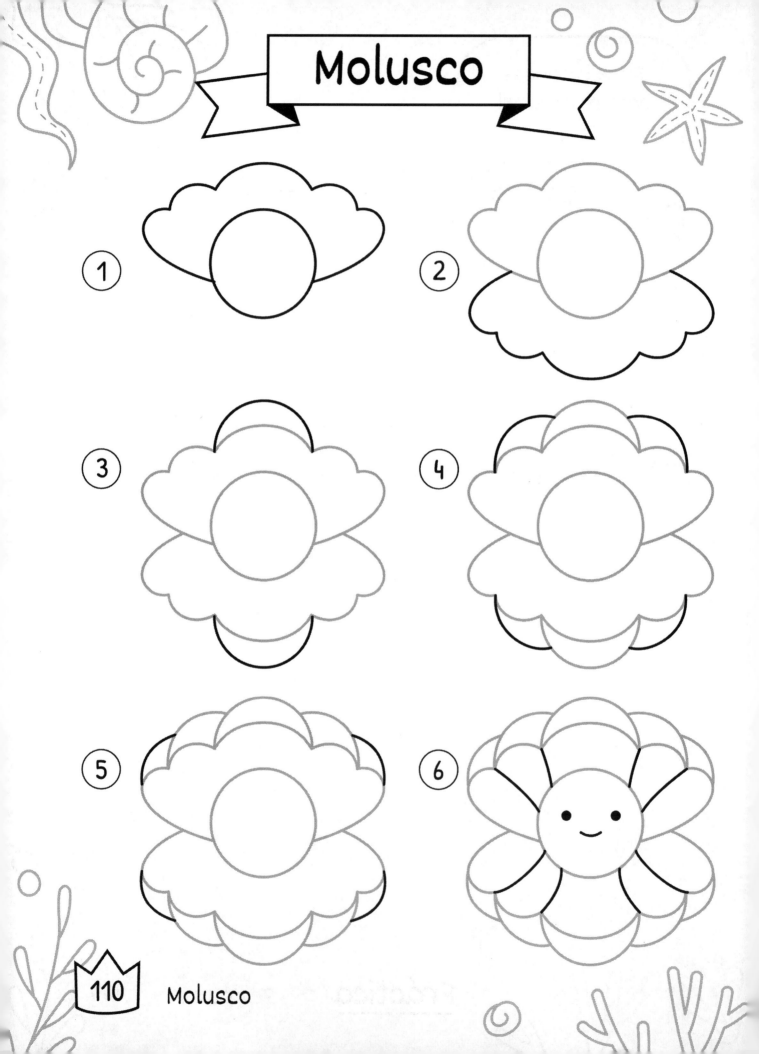

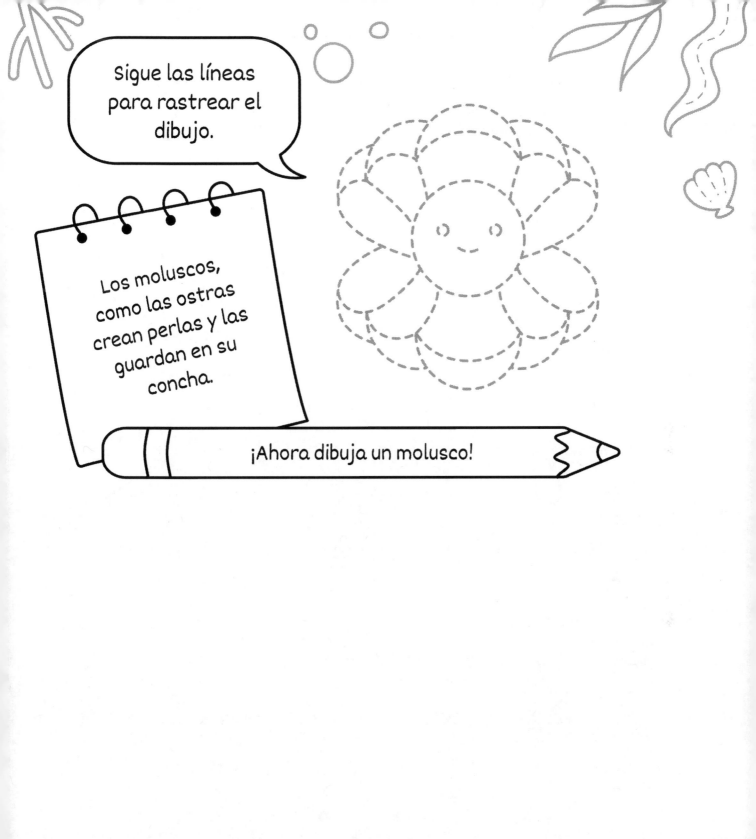

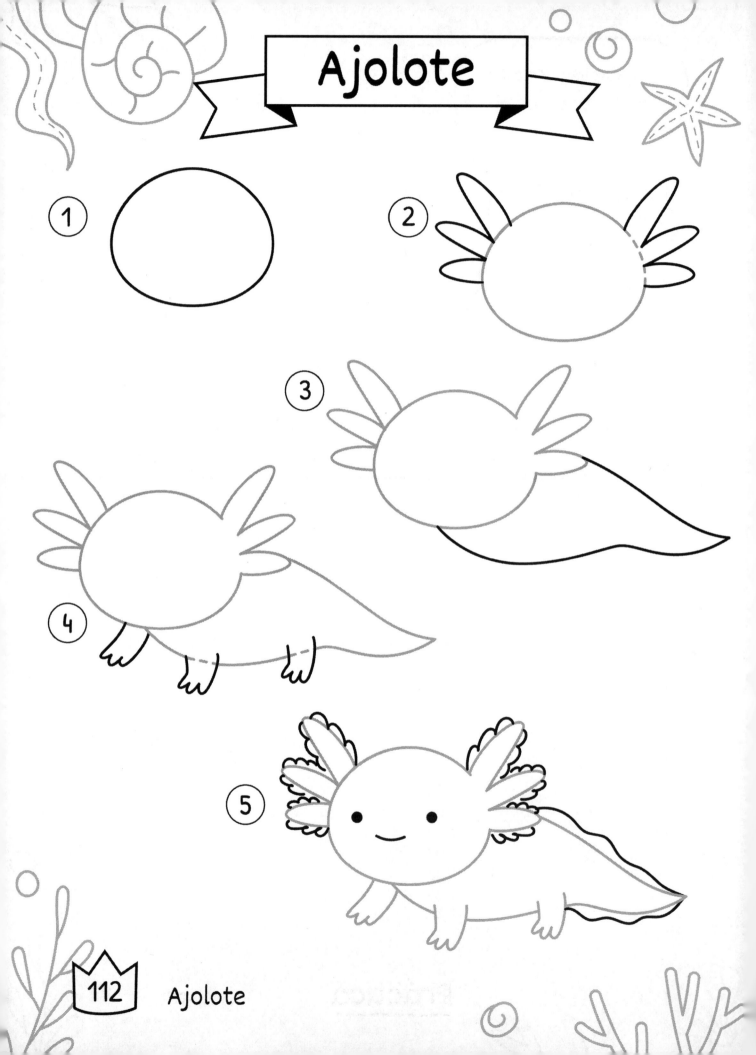

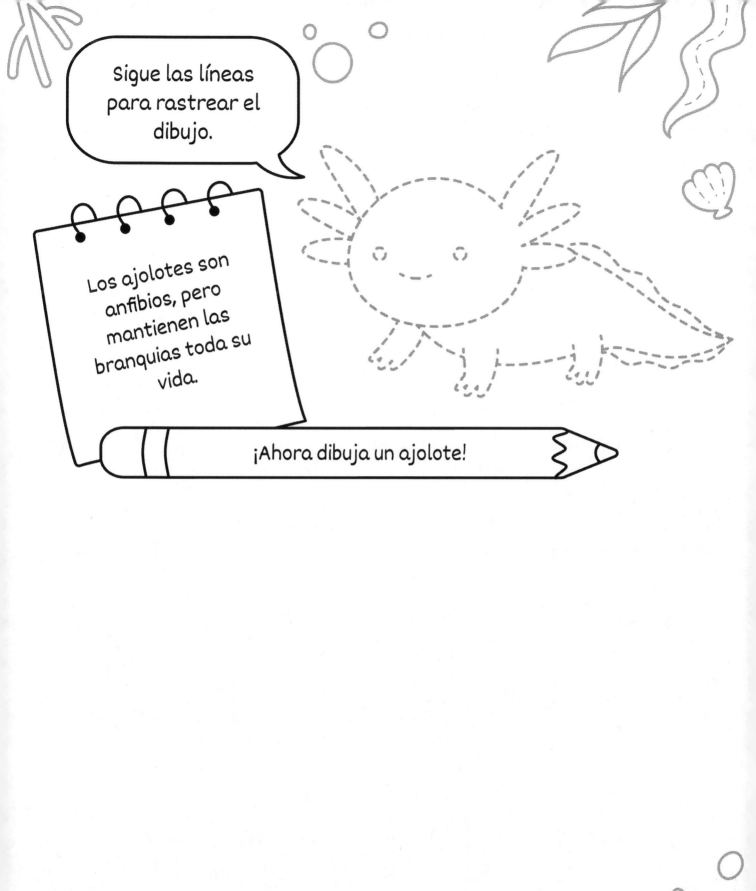

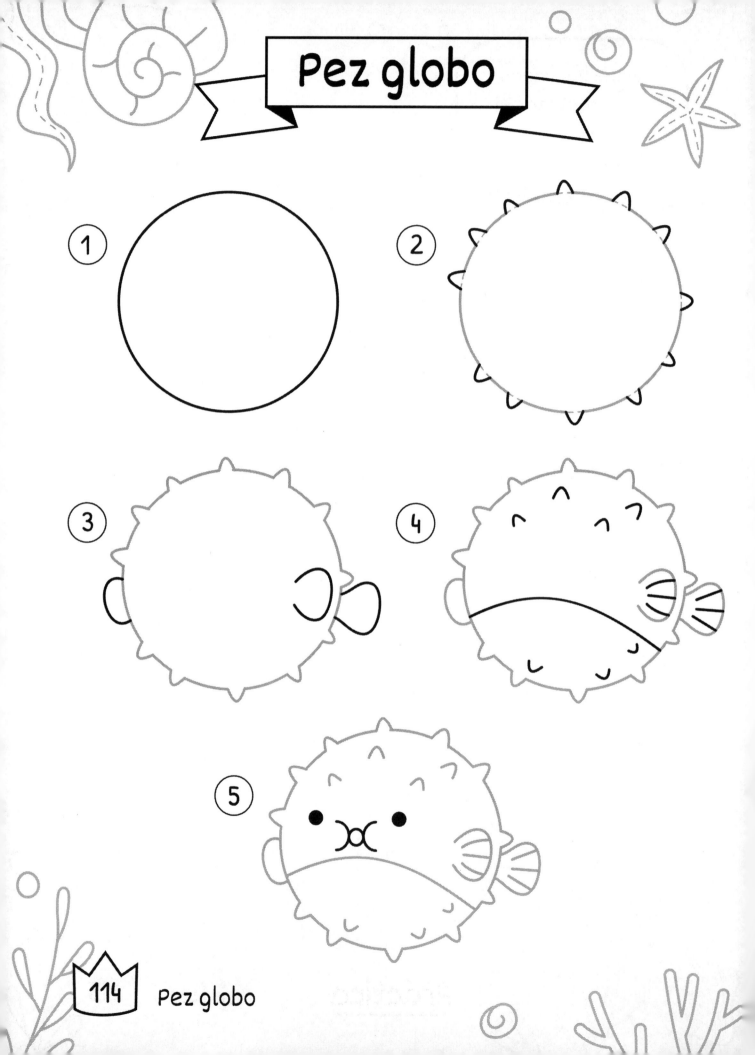

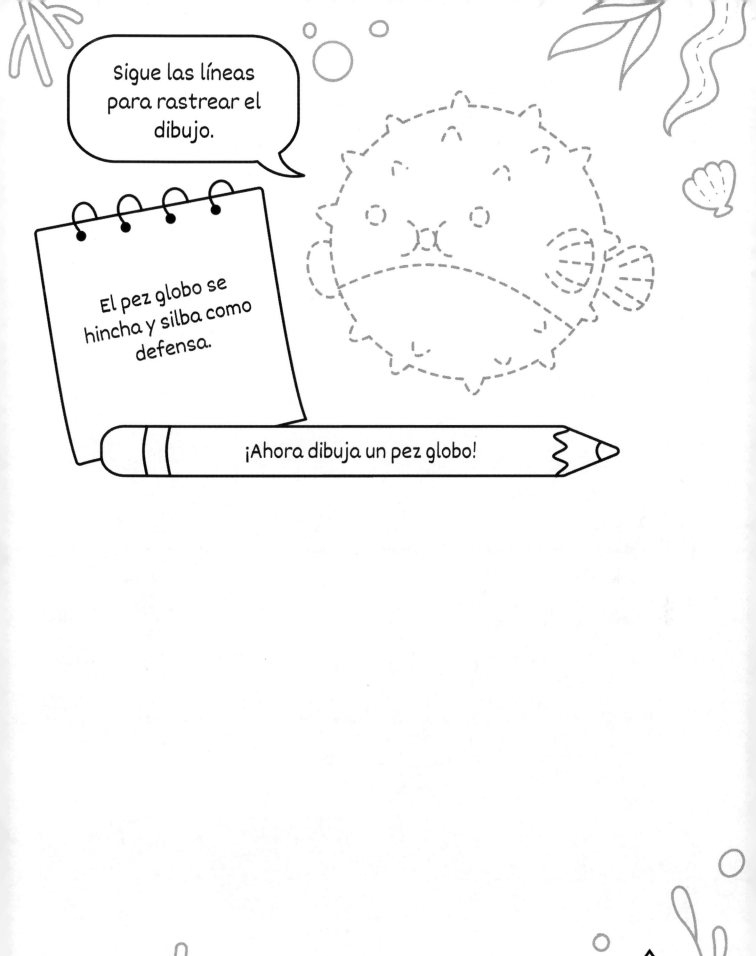

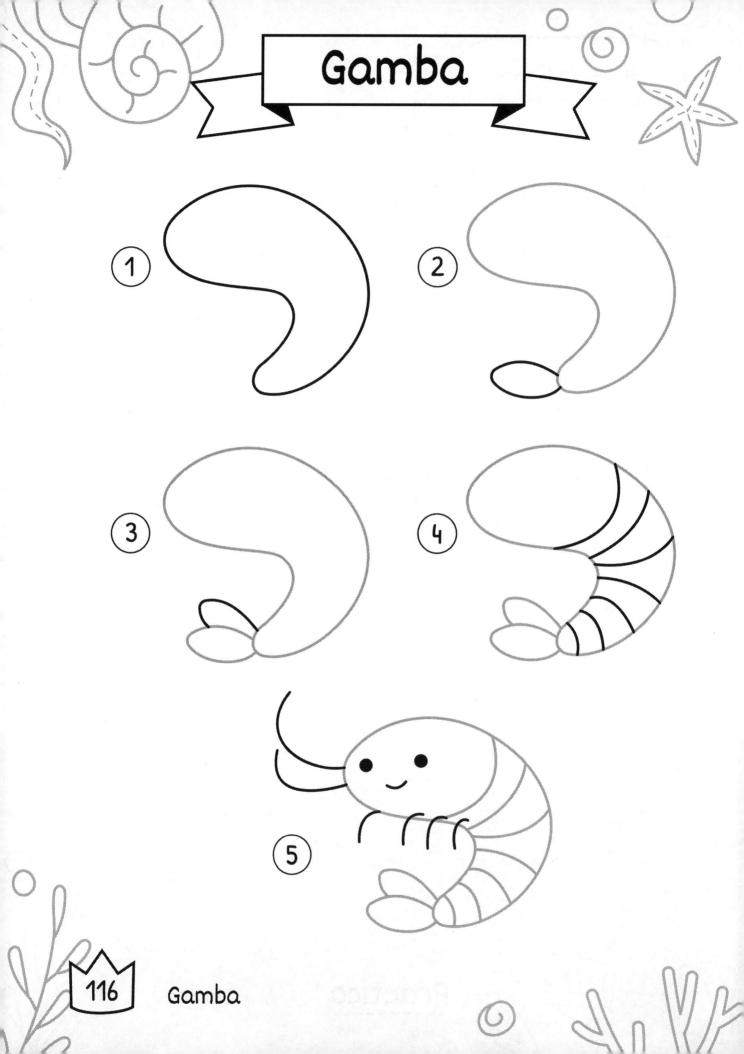

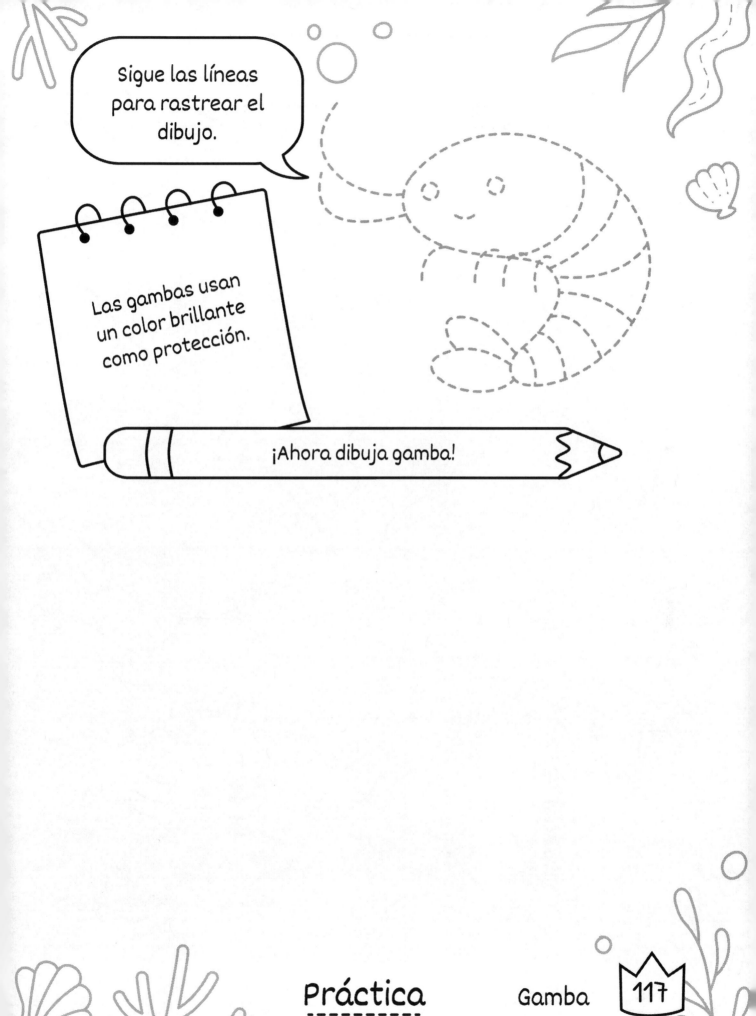

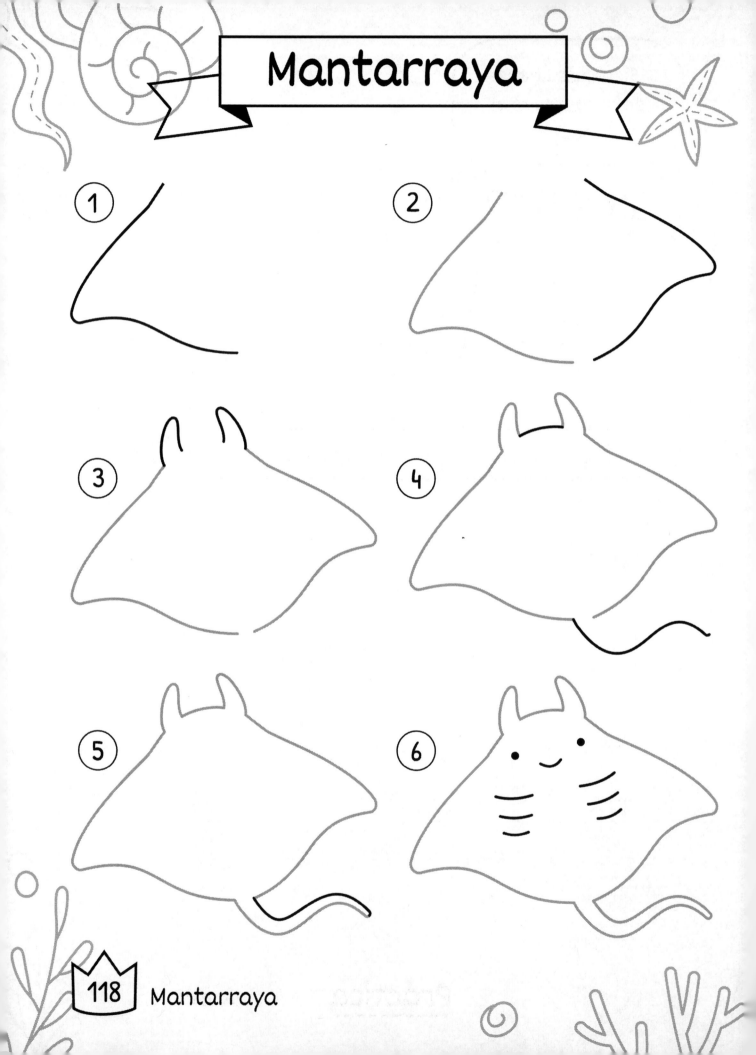

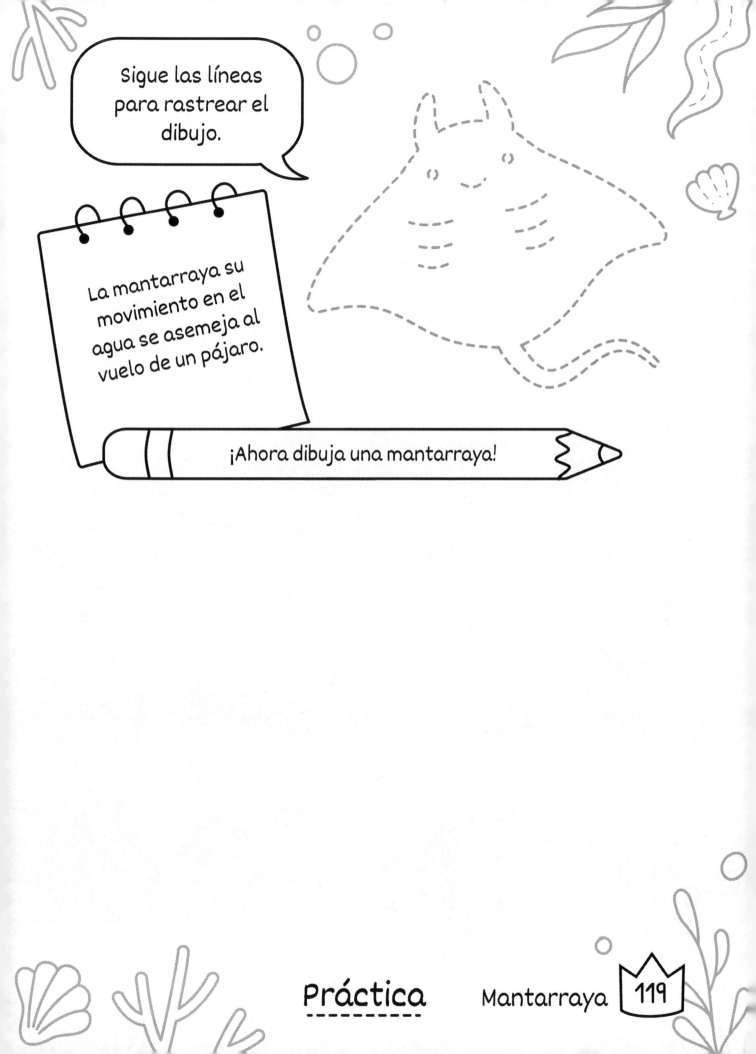

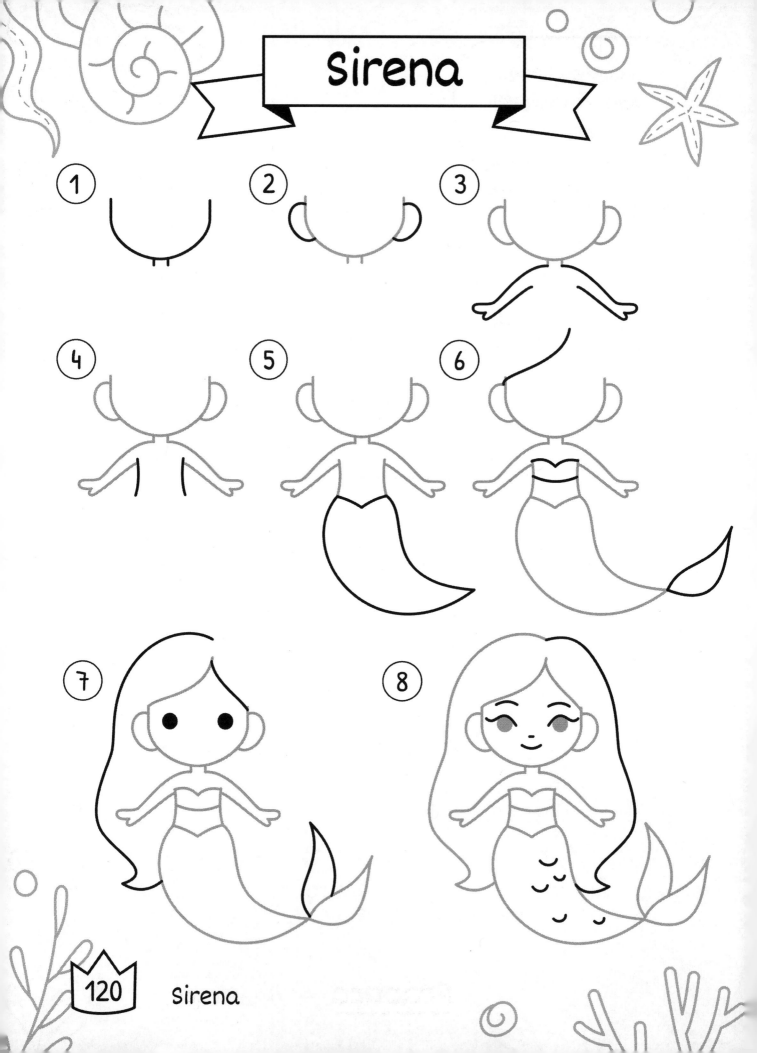

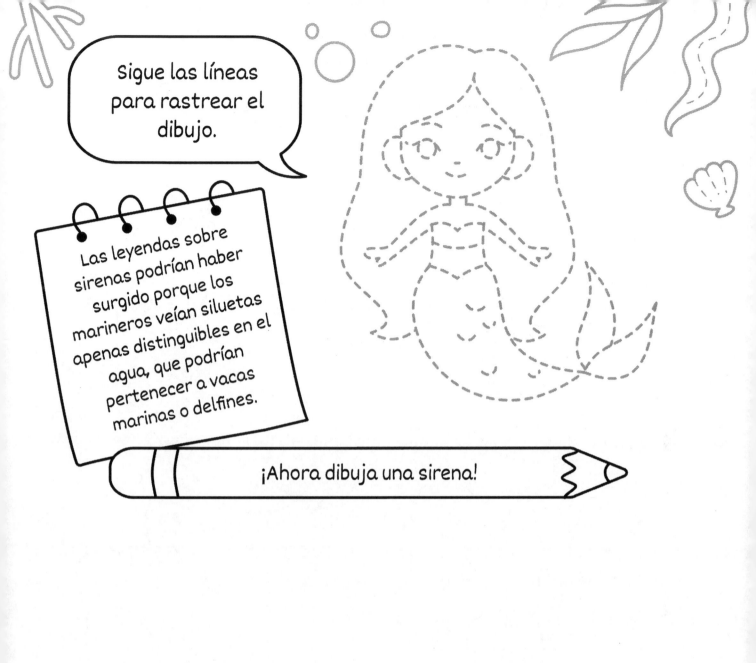

Práctica Sirena

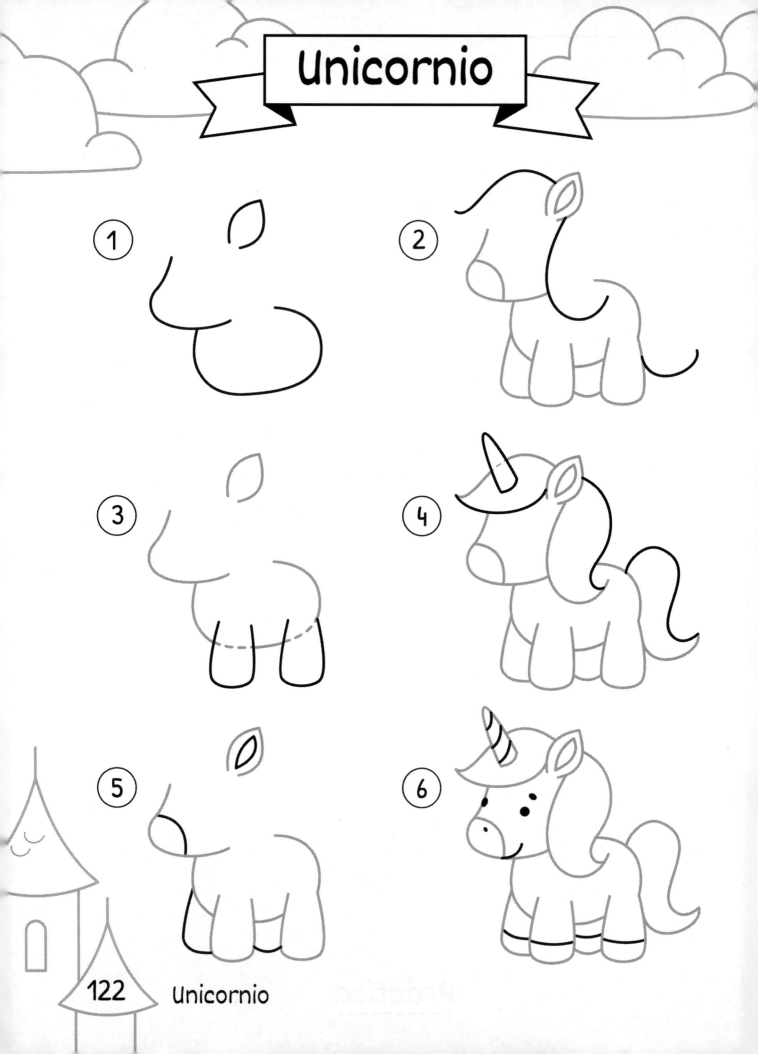

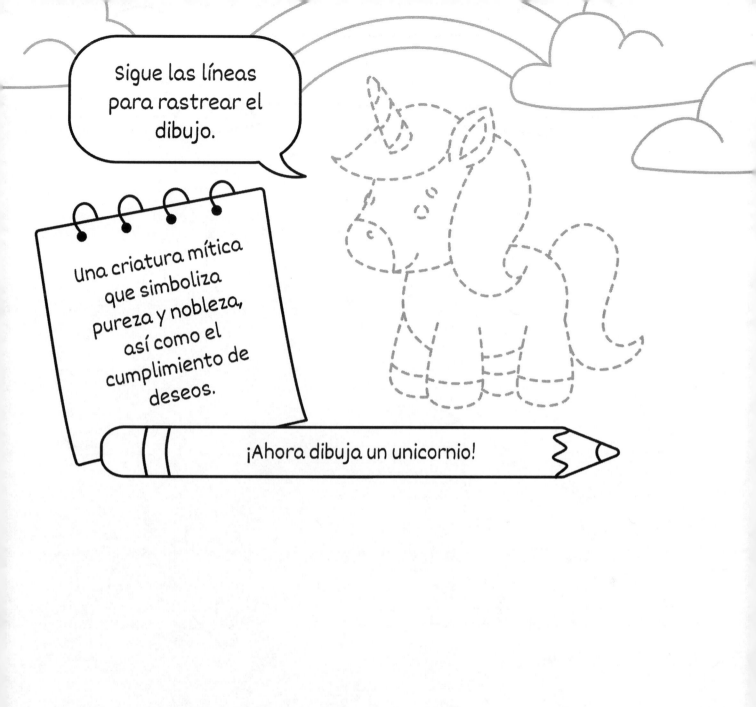

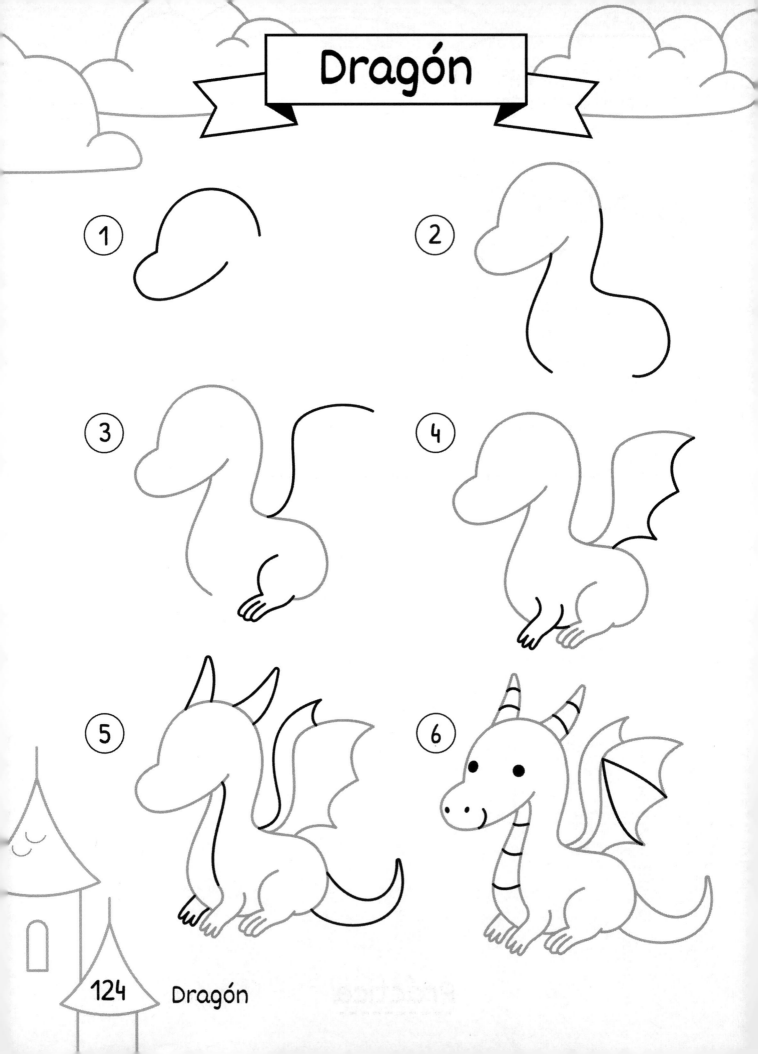

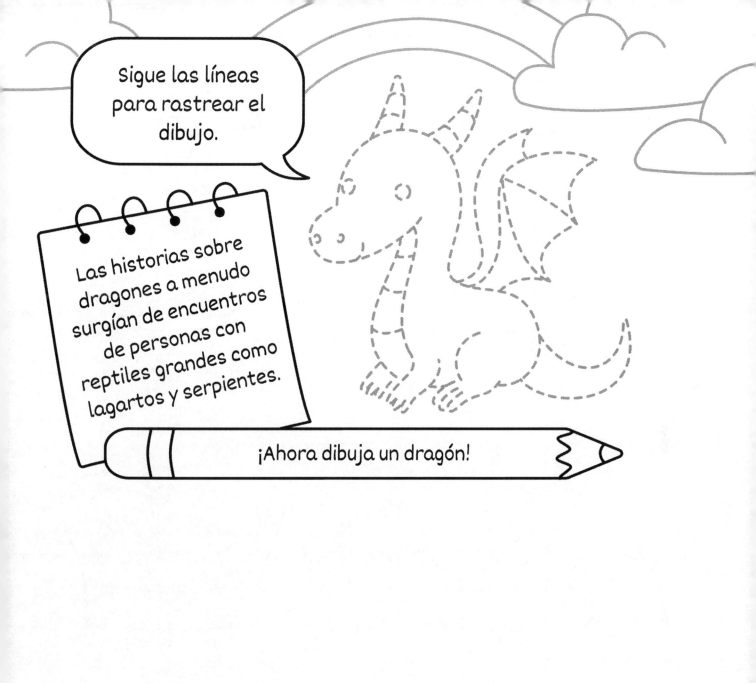

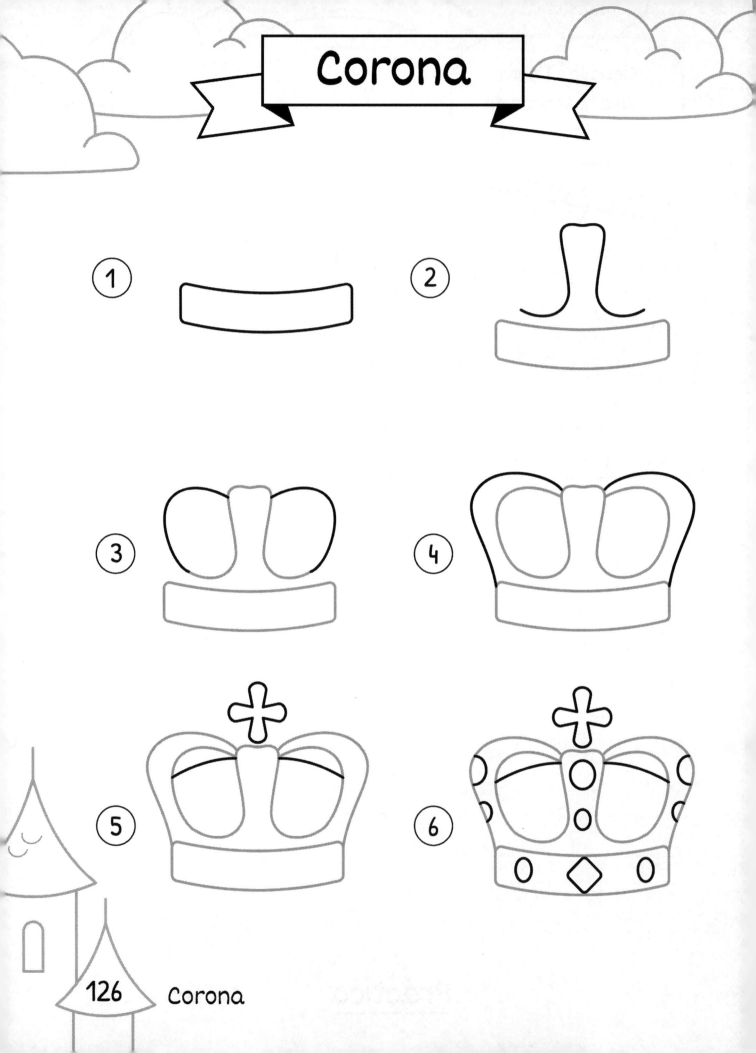

Sigue las líneas para rastrear el dibujo.

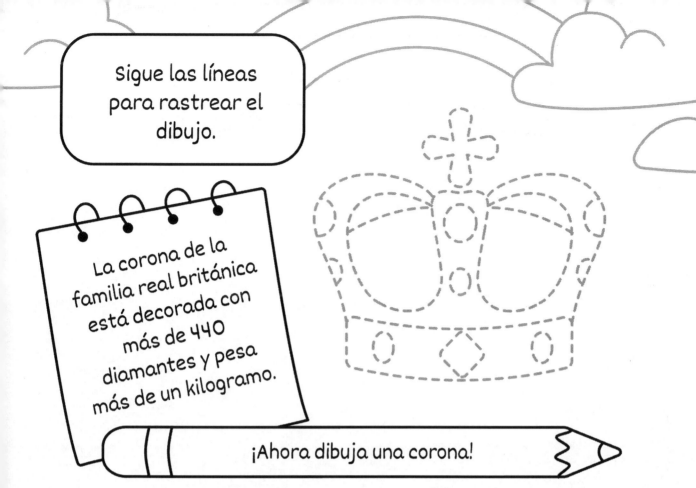

La corona de la familia real británica está decorada con más de 440 diamantes y pesa más de un kilogramo.

¡Ahora dibuja una corona!

Práctica Corona

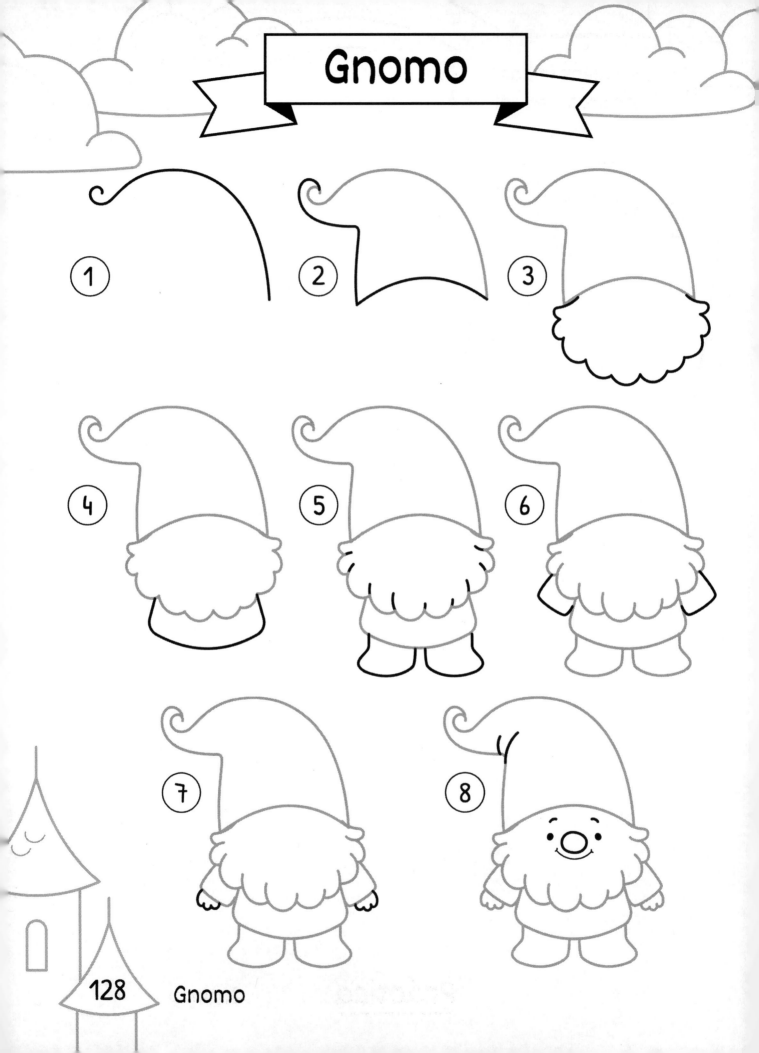

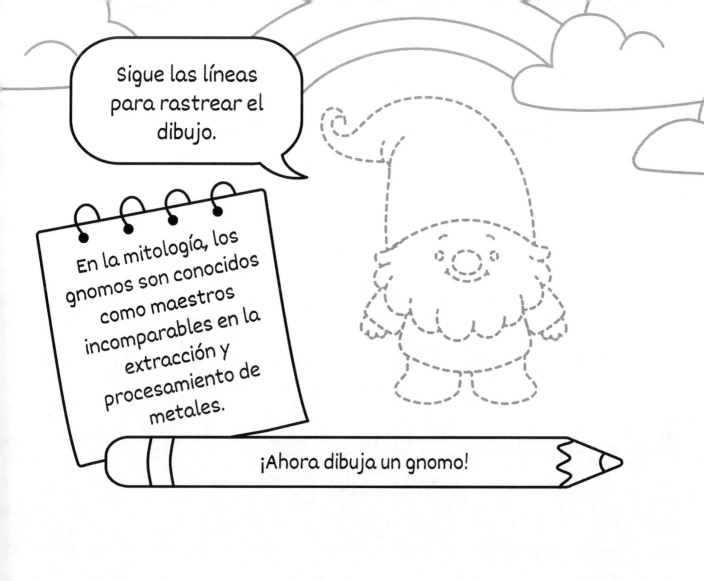

Práctica — Gnomo 129

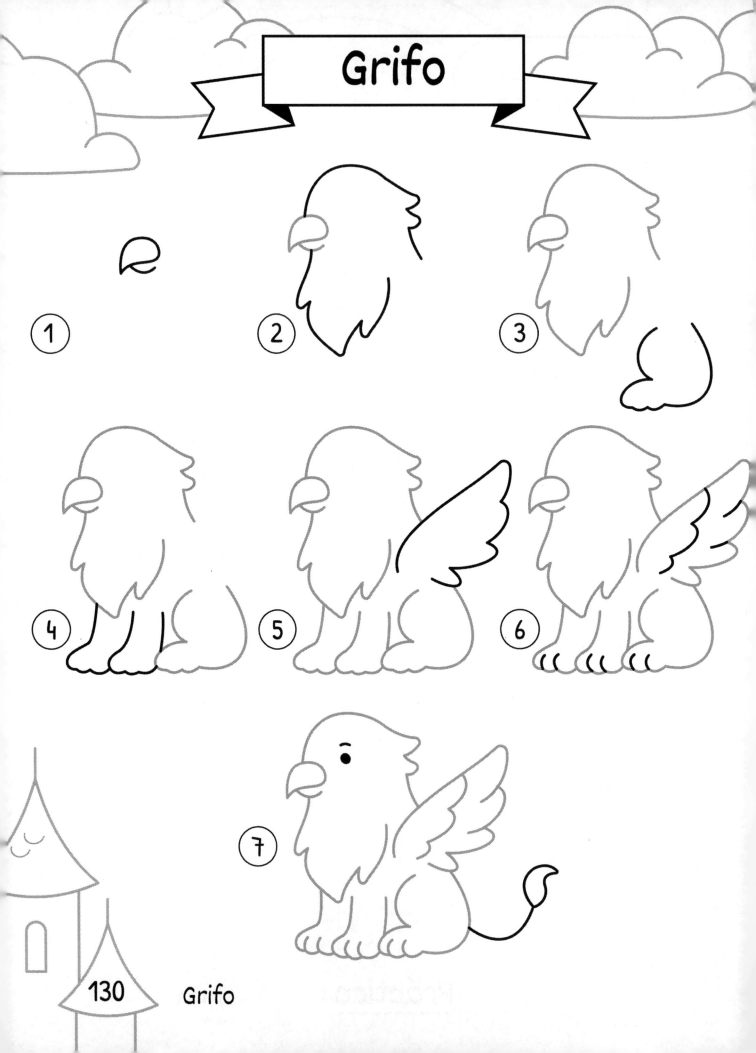

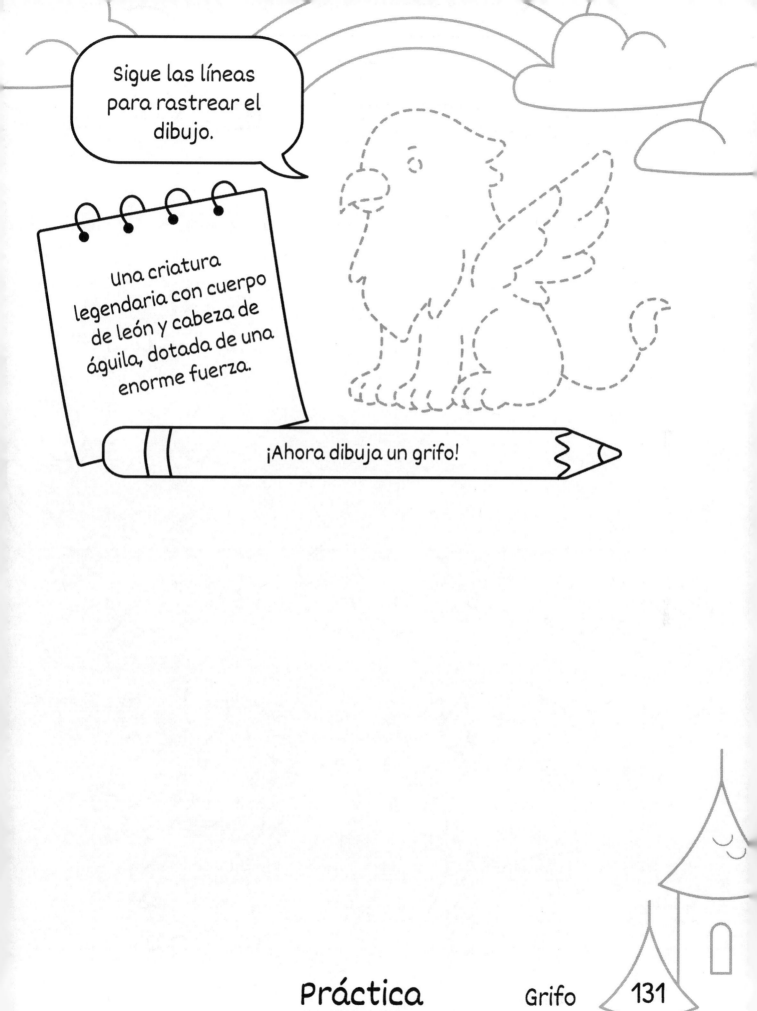

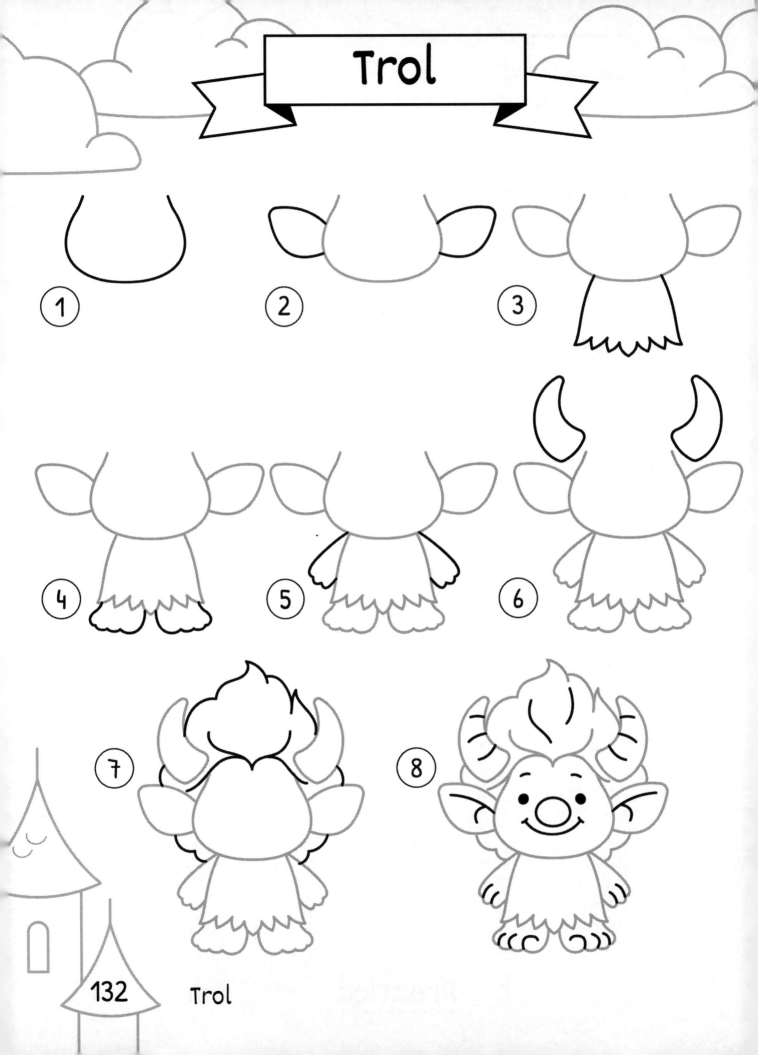

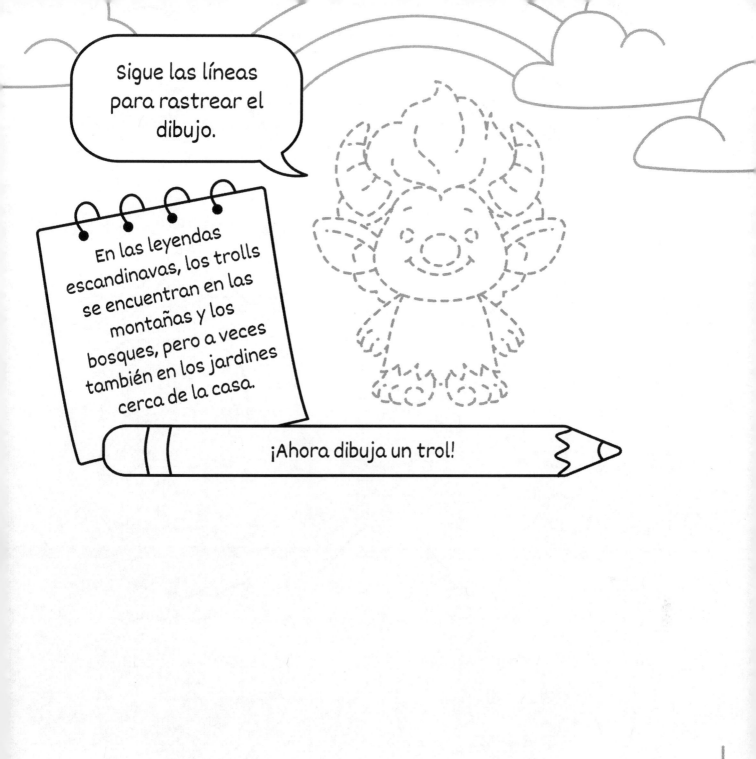

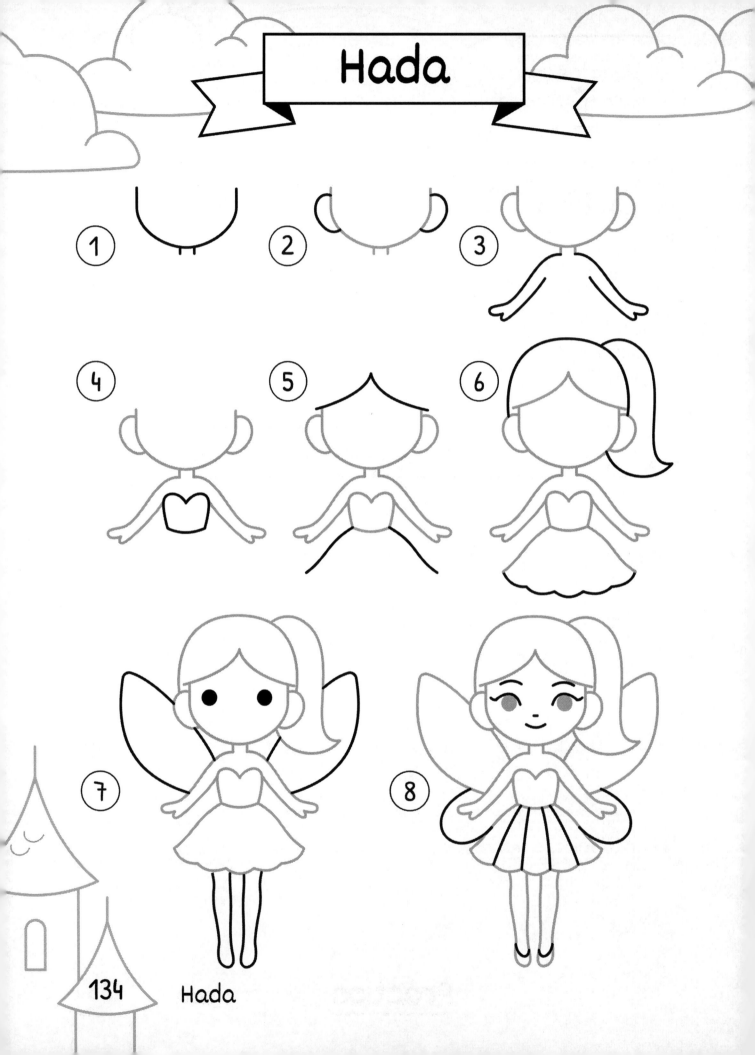

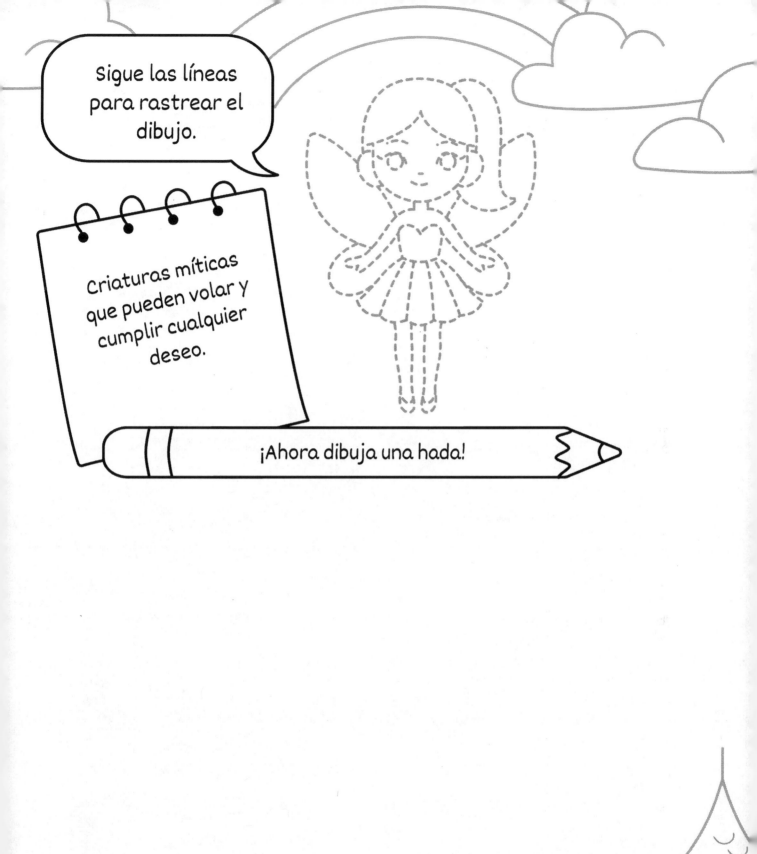

Caldera mágica

① ② ③ ④ ⑤ ⑥

136 caldera

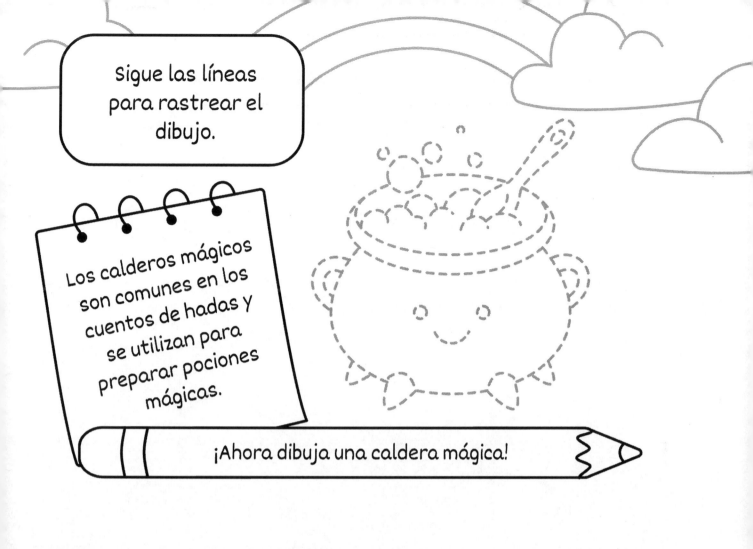

Sigue las líneas para rastrear el dibujo.

Los calderos mágicos son comunes en los cuentos de hadas y se utilizan para preparar pociones mágicas.

¡Ahora dibuja una caldera mágica!

Práctica Caldera 137

Sombrero de mago

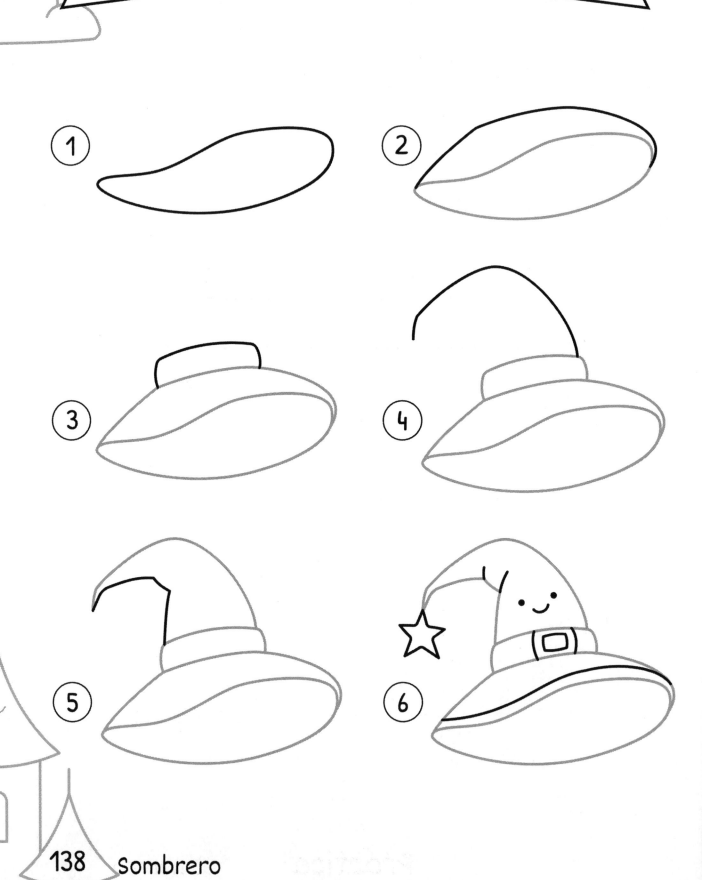

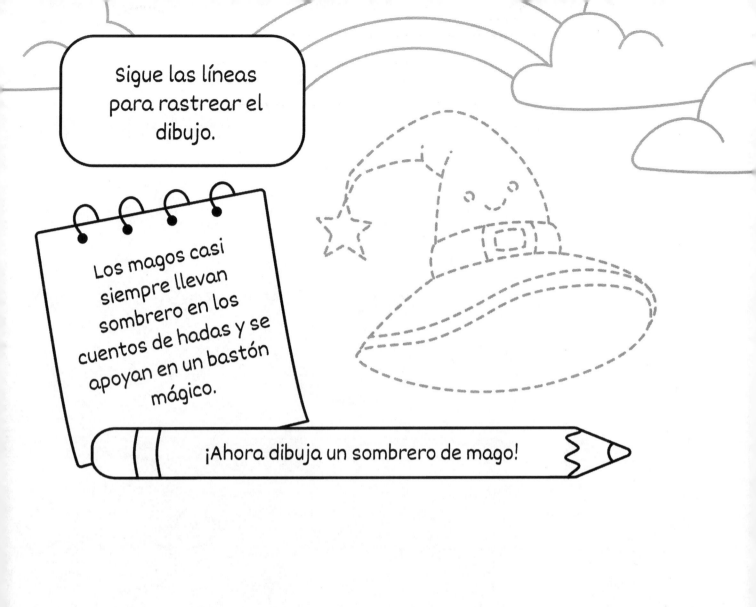

Poción mágica

1
2
3
4
5
6
7

140 Poción

Sigue las líneas para rastrear el dibujo.

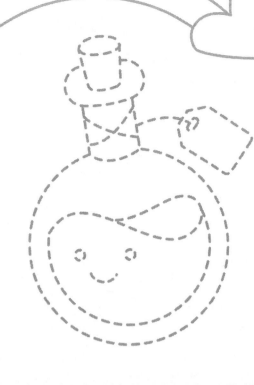

Las pociones mágicas son bebidas con propiedades mágicas en cuentos y leyendas, que poseen diferentes propiedades magicas de cuento.

¡Ahora dibuja una poción mágica!

Práctica

Poción

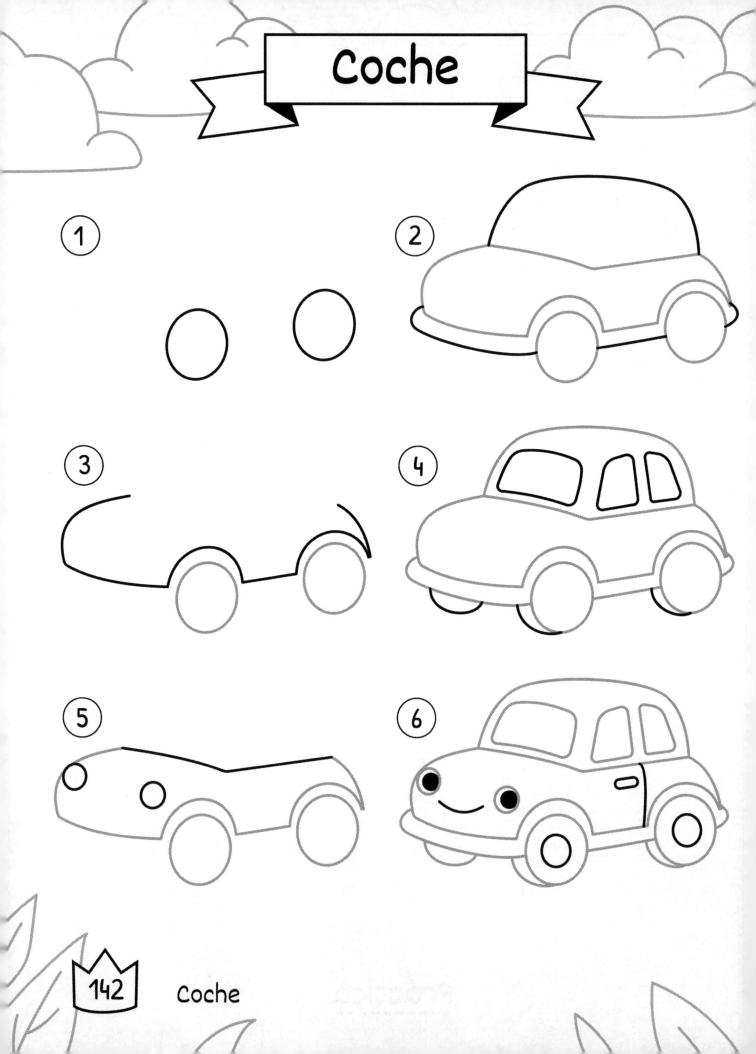

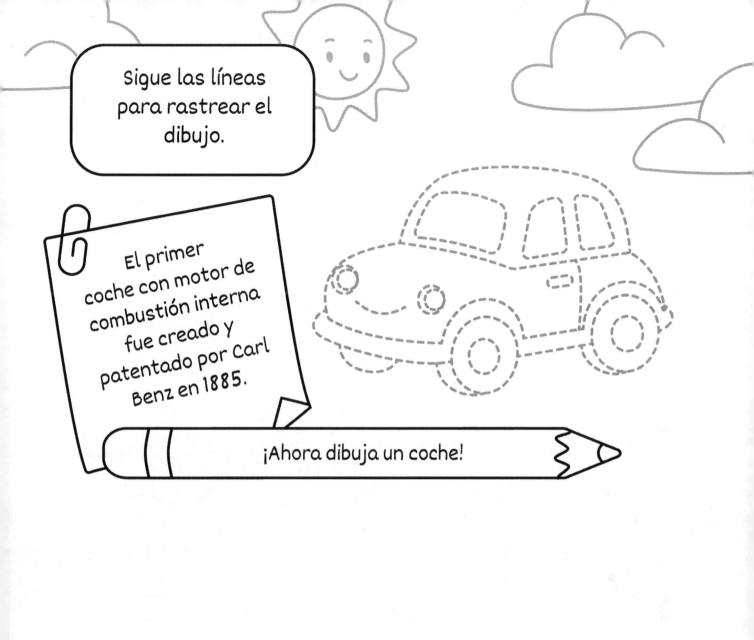

Práctica — Coche

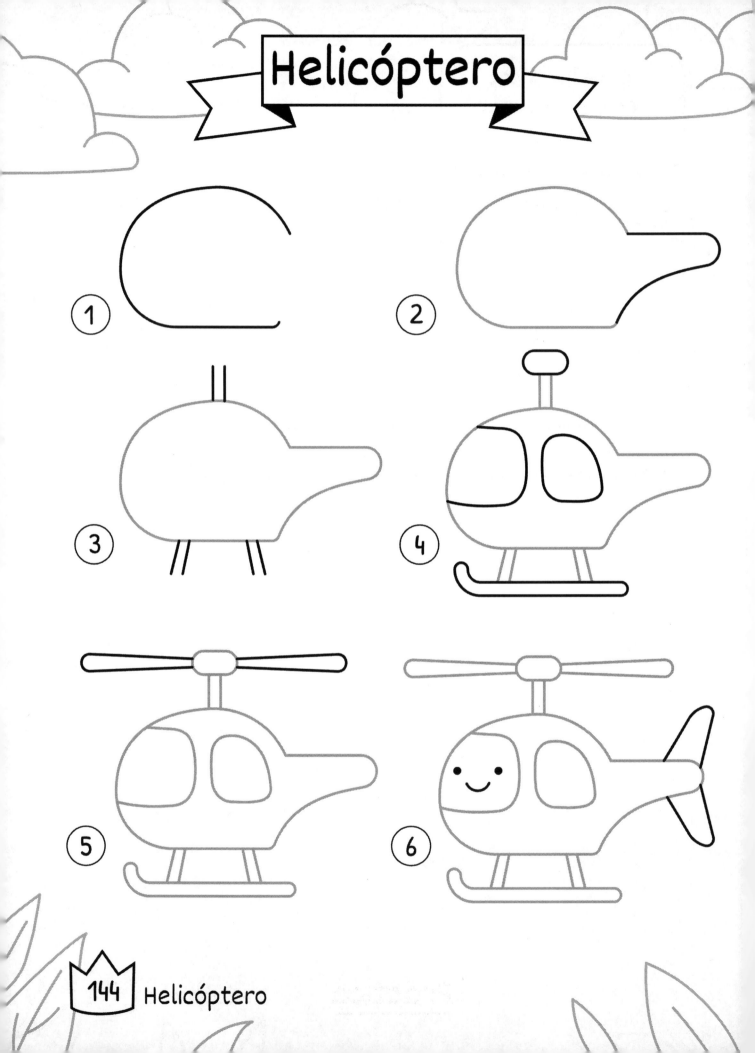

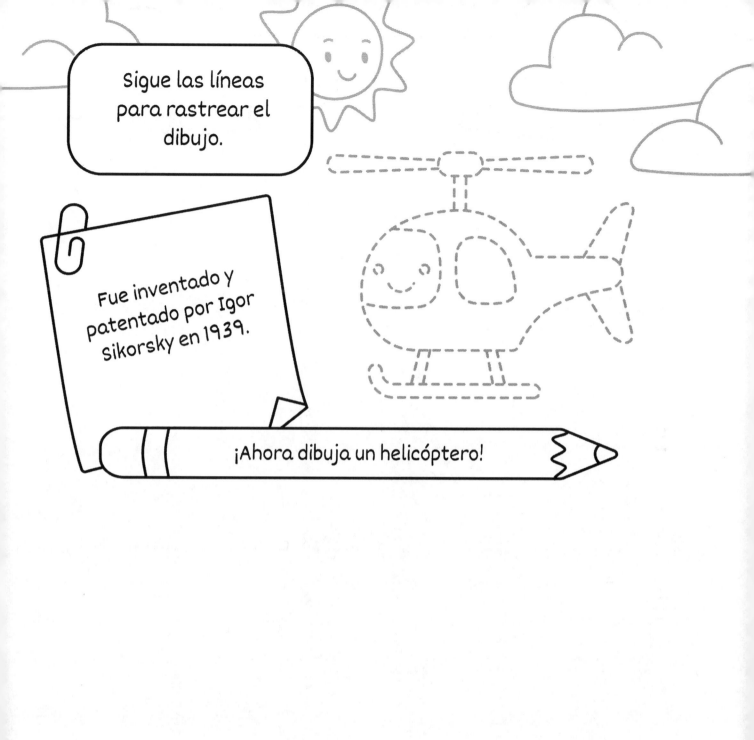

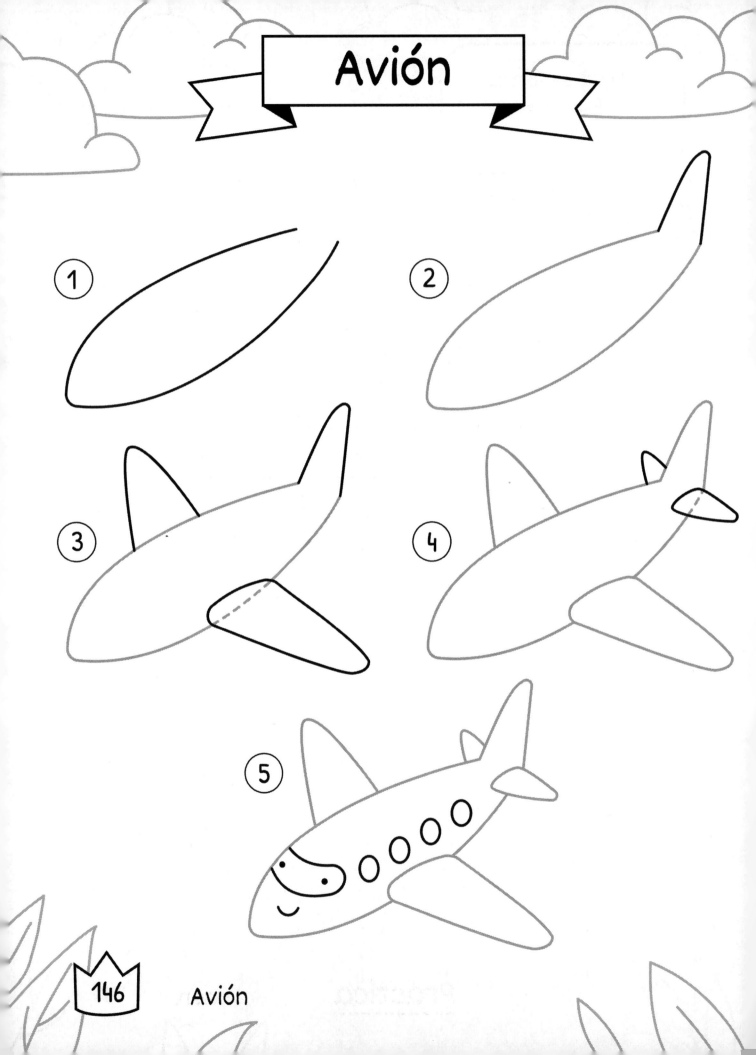

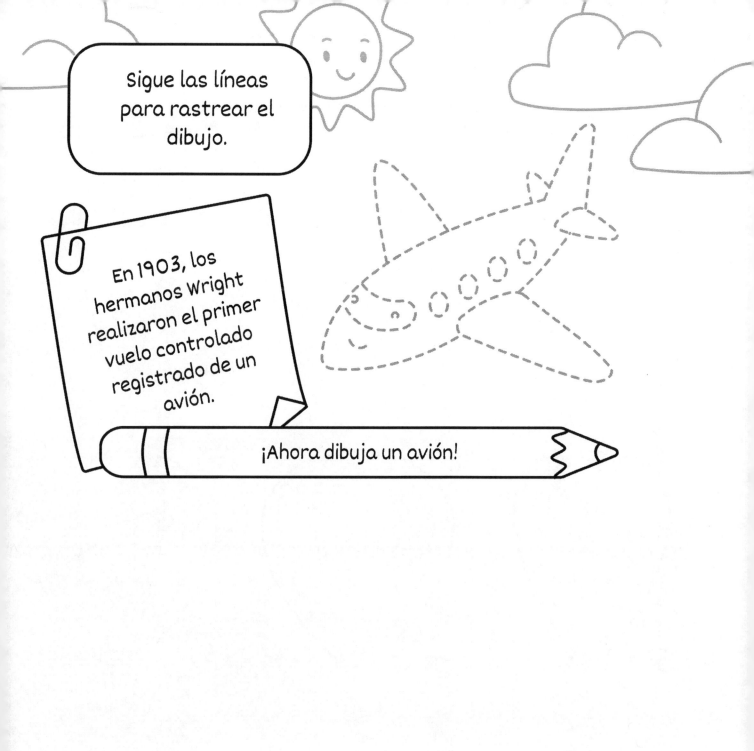

Sigue las líneas para rastrear el dibujo.

En 1903, los hermanos Wright realizaron el primer vuelo controlado registrado de un avión.

¡Ahora dibuja un avión!

Práctica Avión

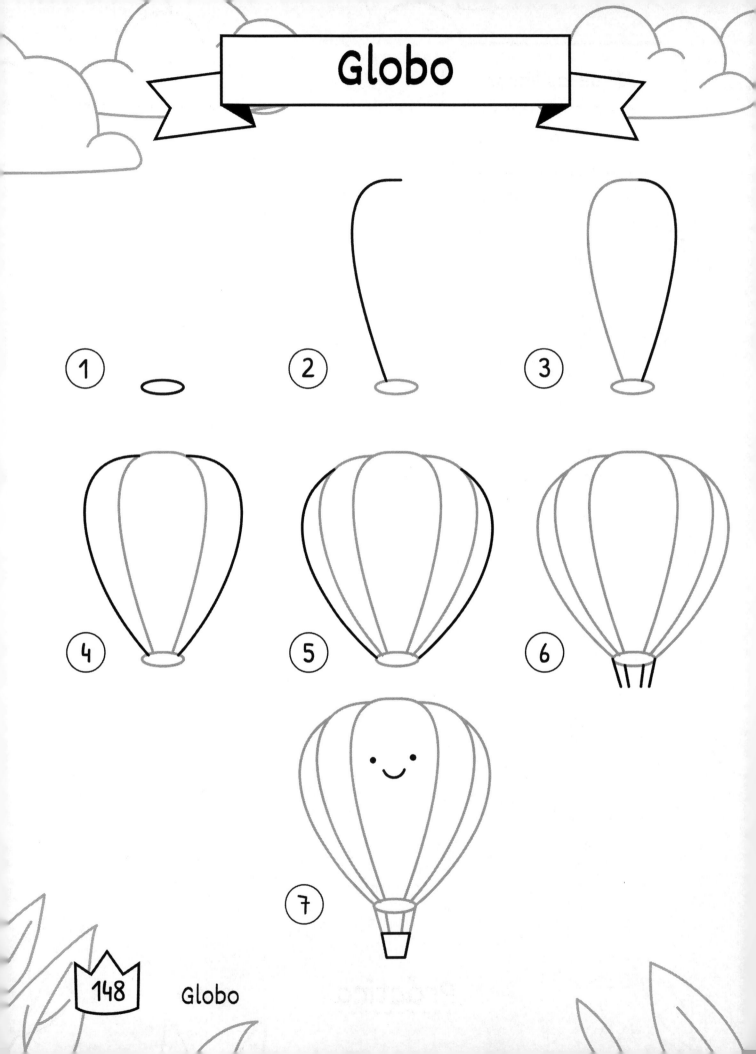

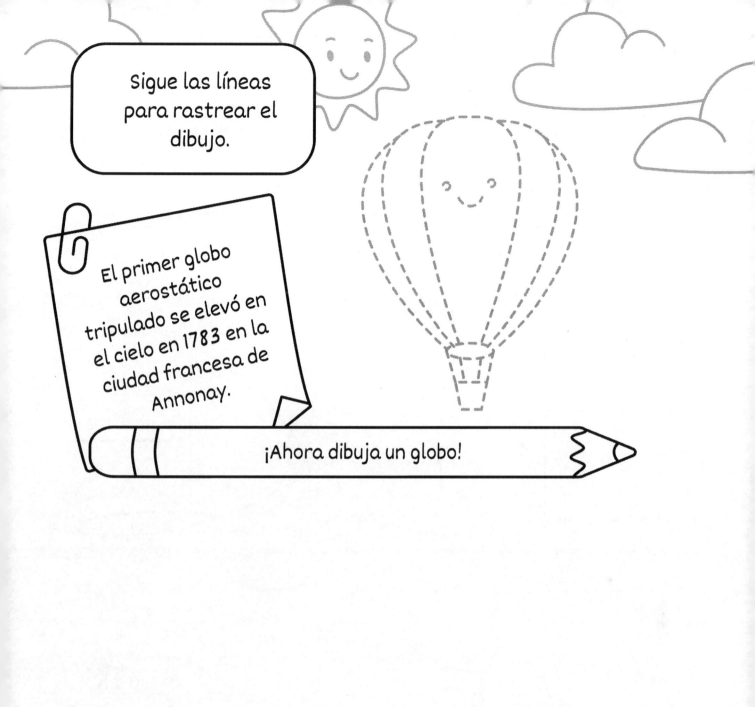

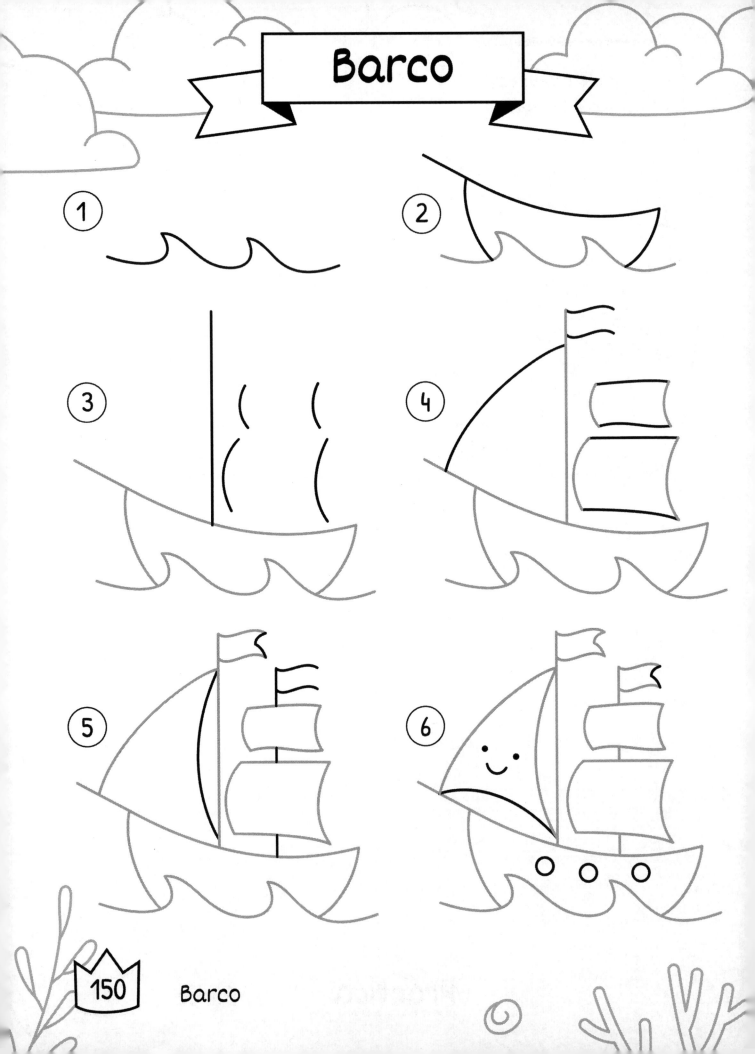

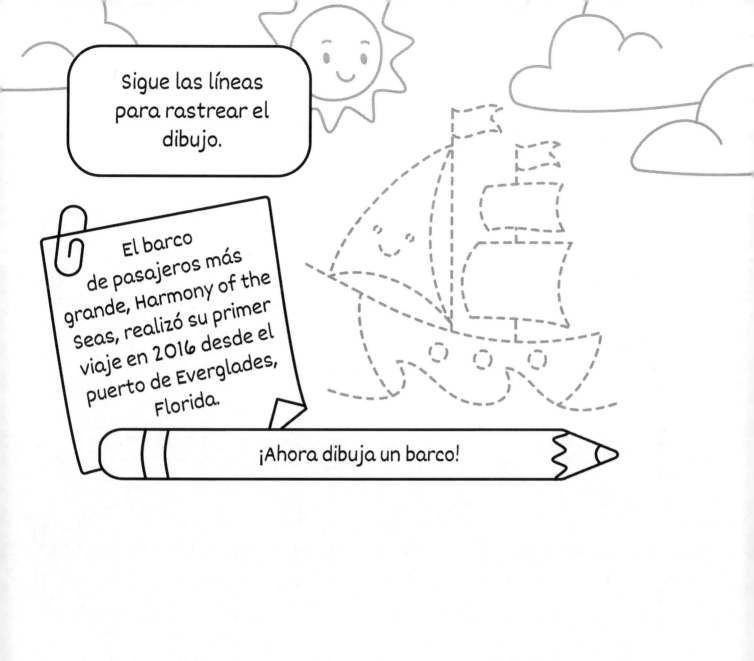

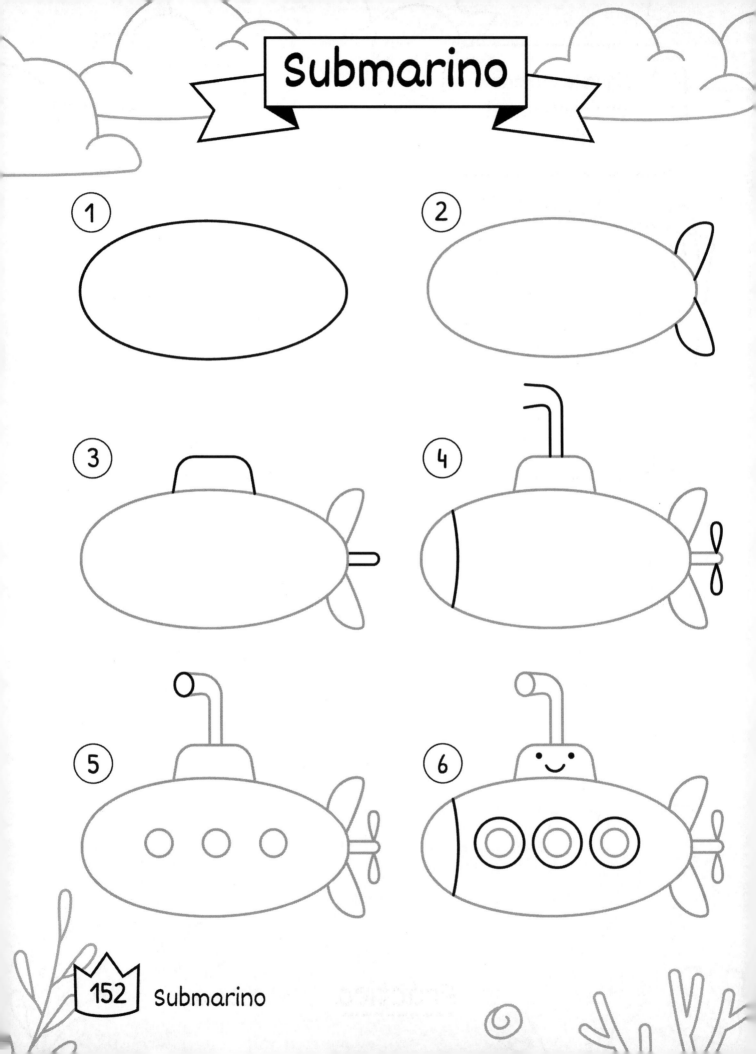

Sigue las líneas para rastrear el dibujo.

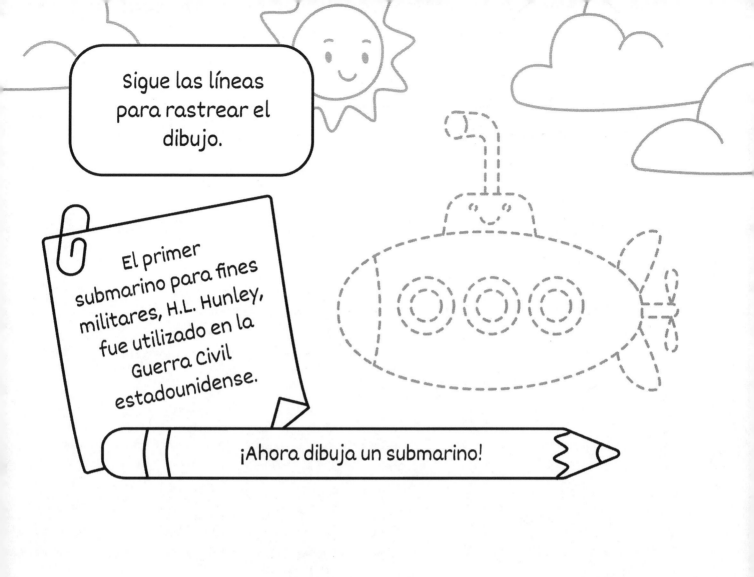

El primer submarino para fines militares, H.L. Hunley, fue utilizado en la Guerra Civil estadounidense.

¡Ahora dibuja un submarino!

Práctica

Submarino

Cohete

① ② ③ ④ ⑤ ⑥

154 Cohete

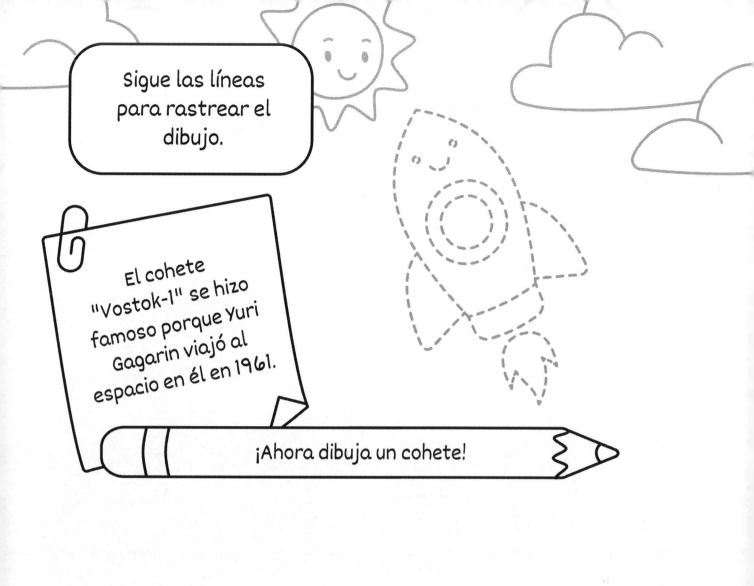

Práctica — Cohete

Scooter

① ② ③ ④ ⑤ ⑥

156 Scooter

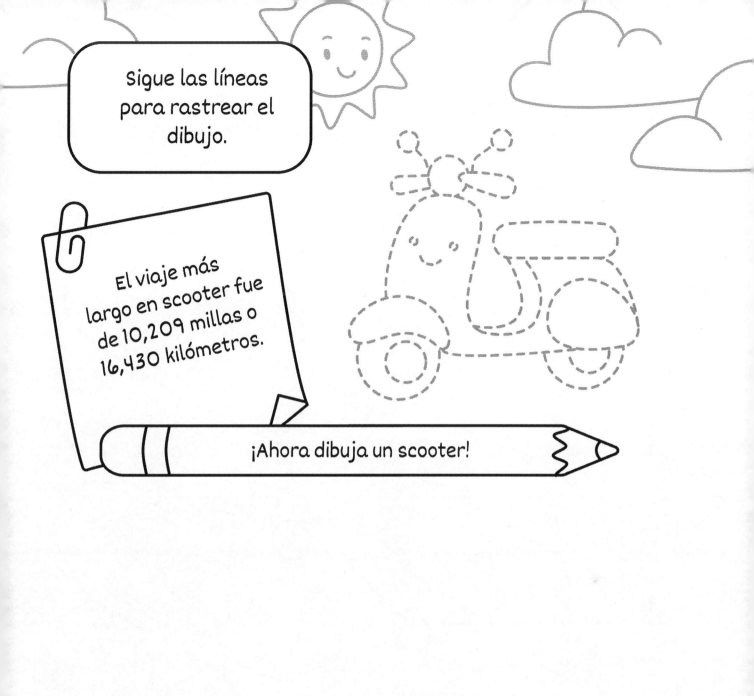

Monopatín

① ② ③ ④ ⑤

158 Monopatín

Sigue las líneas para rastrear el dibujo.

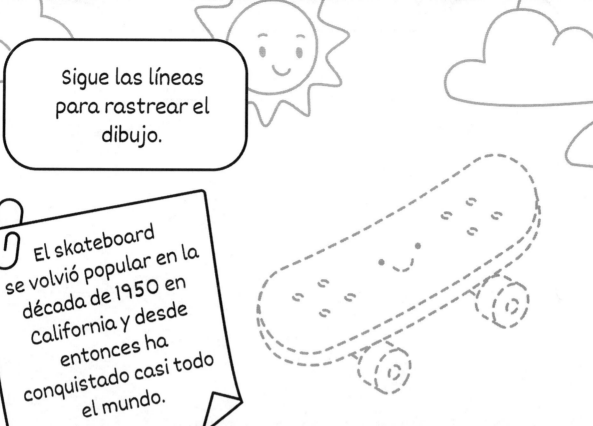

El skateboard se volvió popular en la década de 1950 en California y desde entonces ha conquistado casi todo el mundo.

¡Ahora dibuja un monopatín!

Práctica — Monopatín

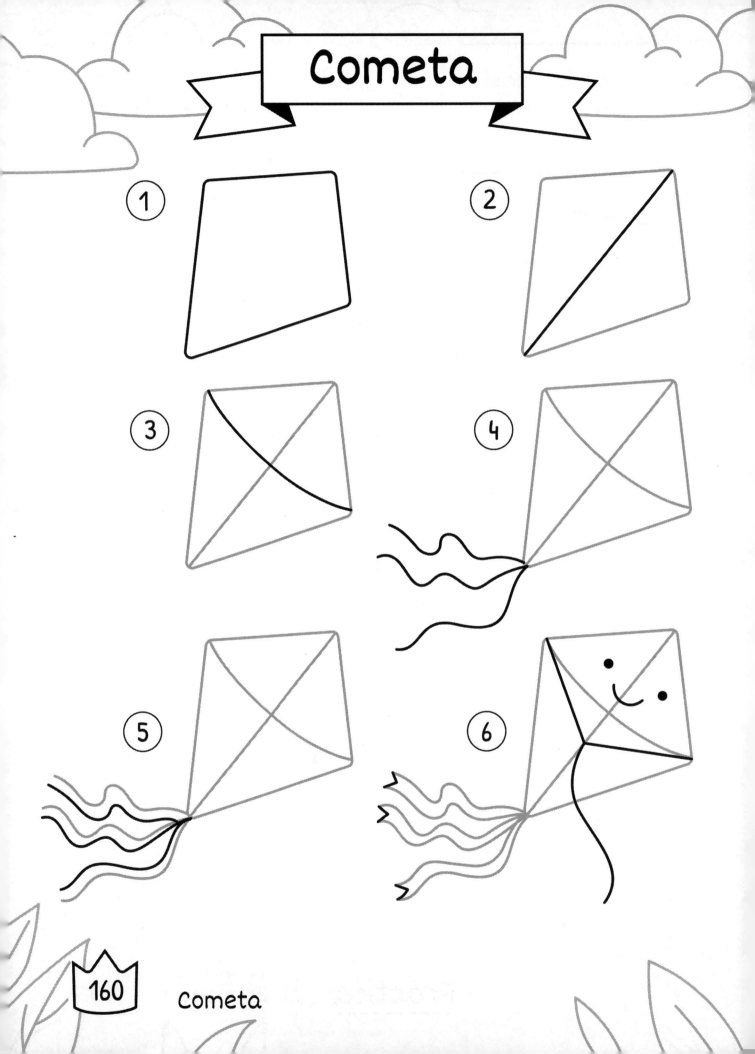

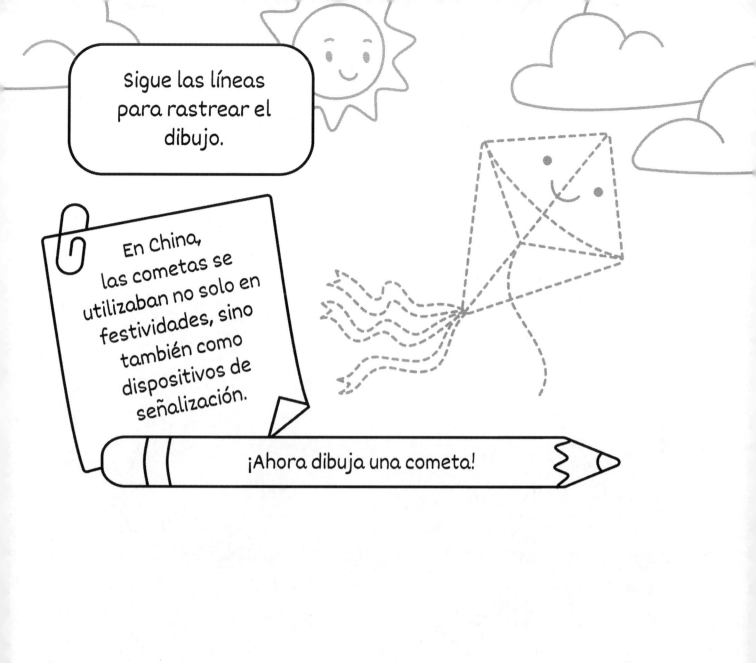

Sigue las líneas para rastrear el dibujo.

En China, las cometas se utilizaban no solo en festividades, sino también como dispositivos de señalización.

¡Ahora dibuja una cometa!

Práctica — Cometa

Bádminton

① ② ③ ④ ⑤

162 Bádminton

Sigue las líneas para rastrear el dibujo.

El bádminton es uno de los deportes más antiguos conocidos por la humanidad. Fue un juego popular incluso en la antigua Grecia.

¡Ahora dibuja un bádminton!

Práctica Bádminton

Fútbol americano

① ② ③ ④ ⑤ ⑥

164 Fútbol

Sigue las líneas para rastrear el dibujo.

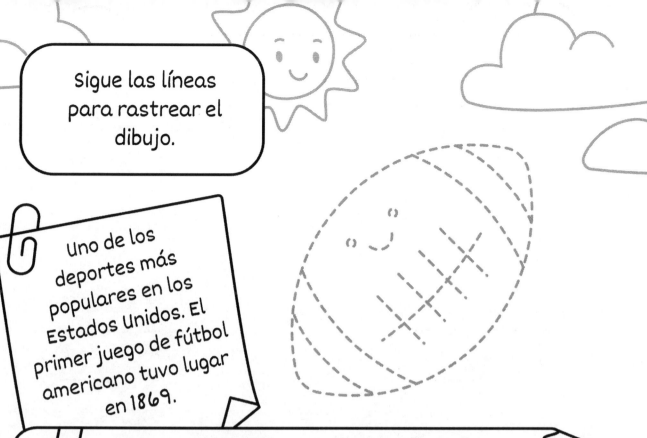

Uno de los deportes más populares en los Estados Unidos. El primer juego de fútbol americano tuvo lugar en 1869.

¡Ahora dibuja un juego de fútbol americano!

Práctica — Fútbol

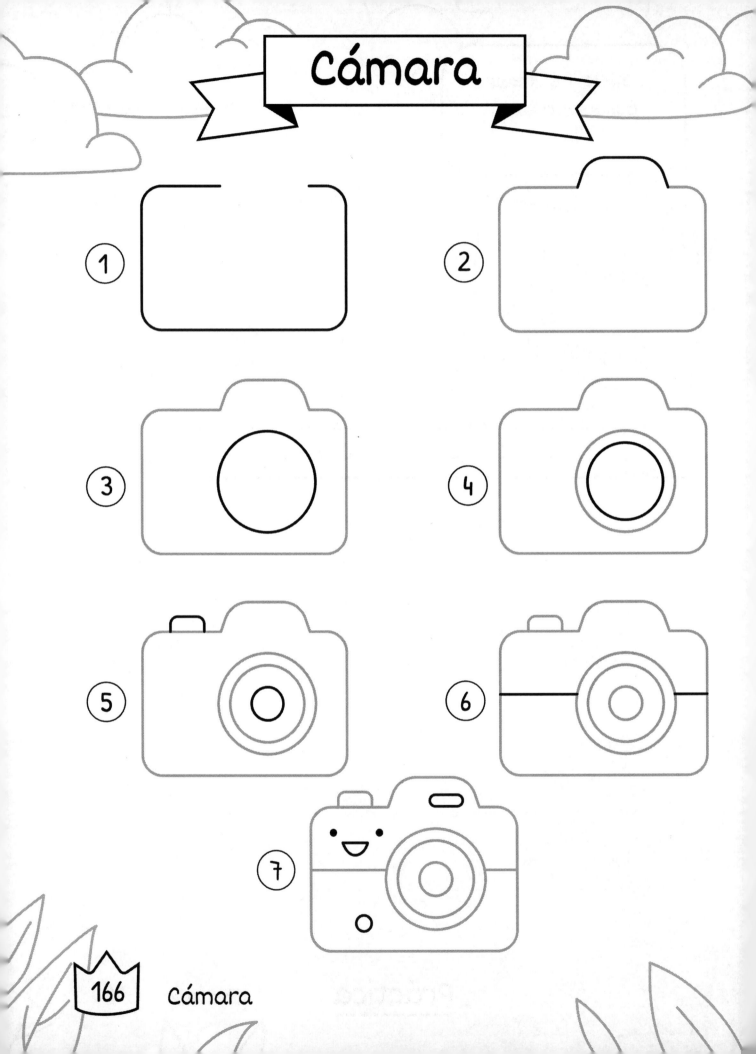

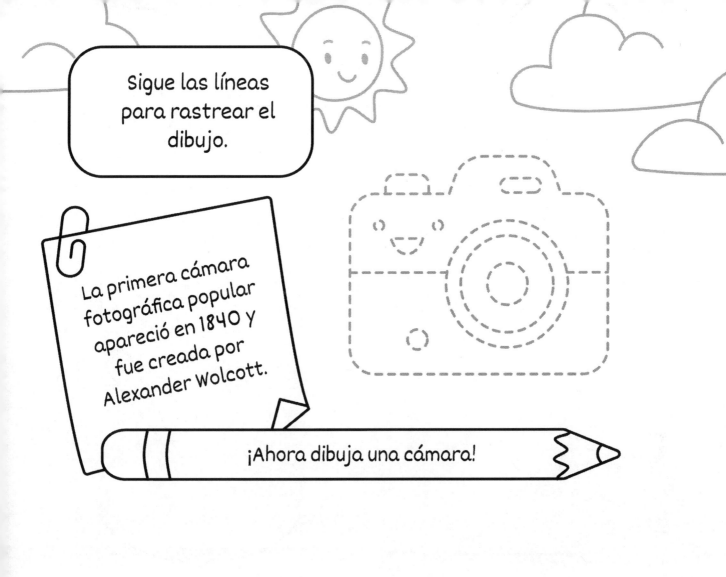

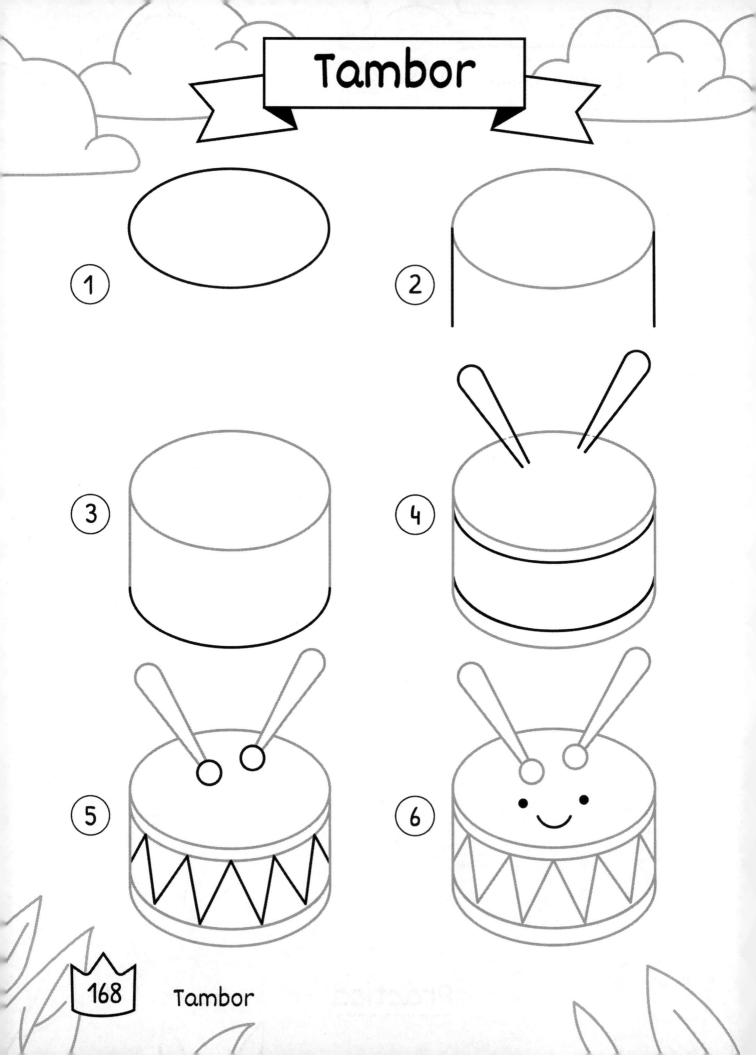

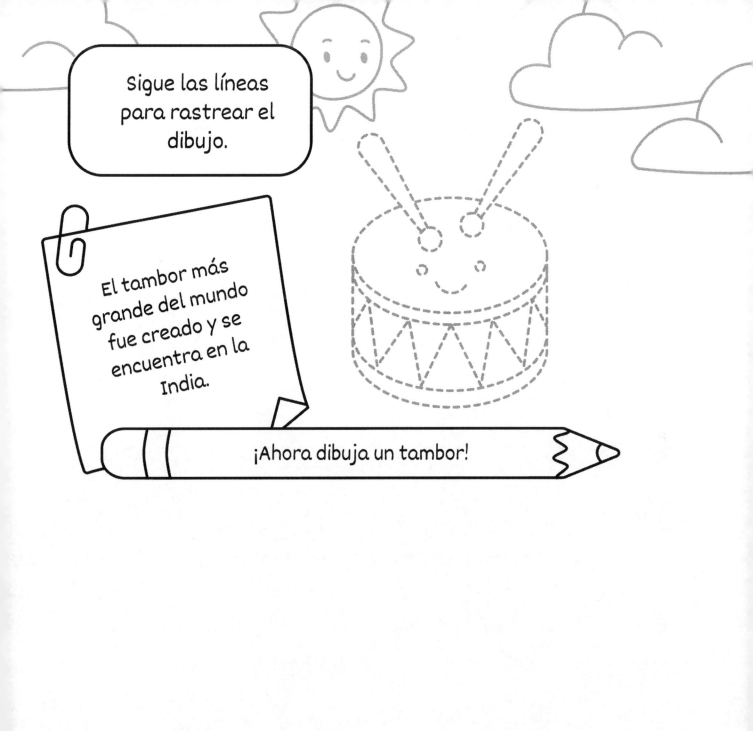

Pelota de playa

① ② ③ ④ ⑤ ⑥

170 Pelota de playa

Sigue las líneas para rastrear el dibujo.

El voleibol de playa, que es muy popular hoy en día, se convirtió en un deporte oficial solo en 1996.

¡Ahora dibuja una pelota de playa!

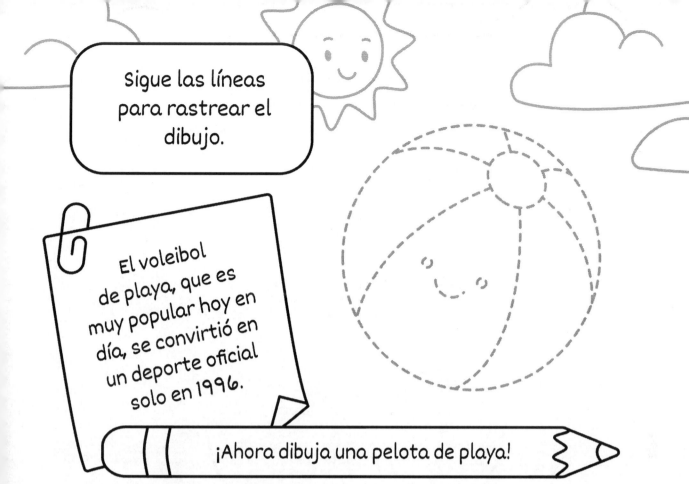

Práctica — Pelota de playa

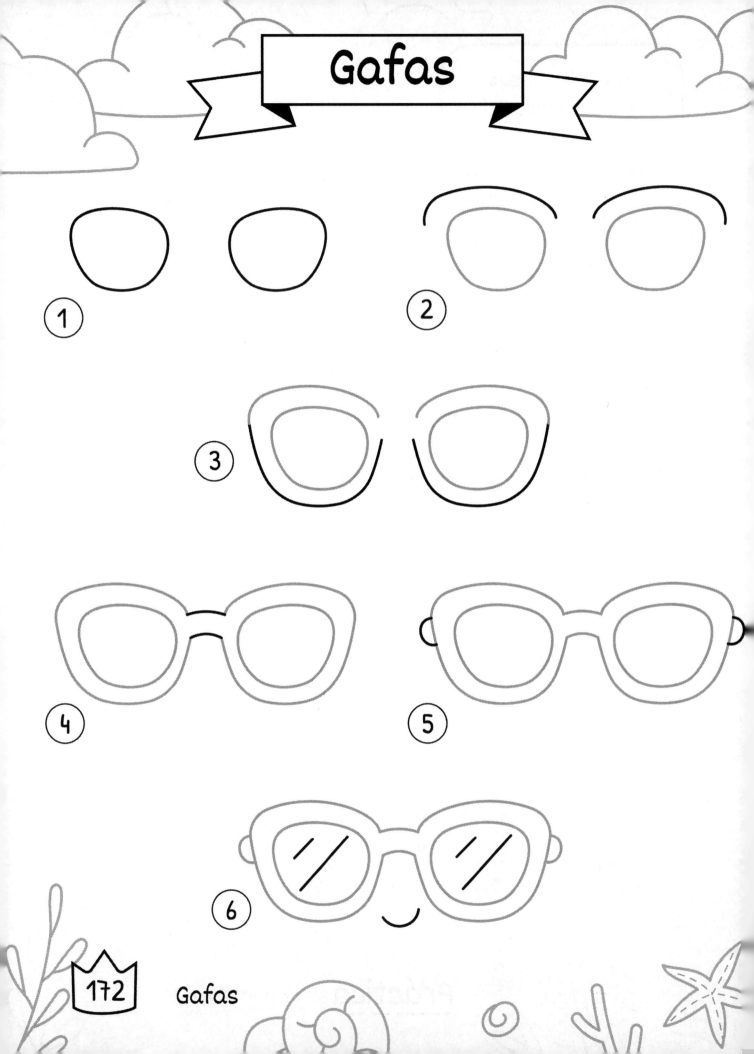

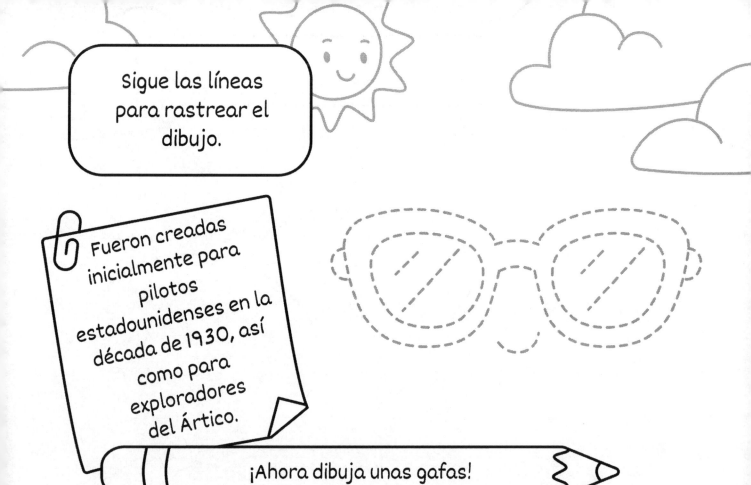

Sigue las líneas para rastrear el dibujo.

Fueron creadas inicialmente para pilotos estadounidenses en la década de 1930, así como para exploradores del Ártico.

¡Ahora dibuja unas gafas!

Práctica — Gafas

Sombrilla de playa

① ② ③ ④ ⑤

174 Sombrilla de playa

Sigue las líneas para rastrear el dibujo.

La primera sombrilla de playa de fábrica fue presentada en 1830 y causó sensación.

¡Ahora dibuja una sombrilla de playa!

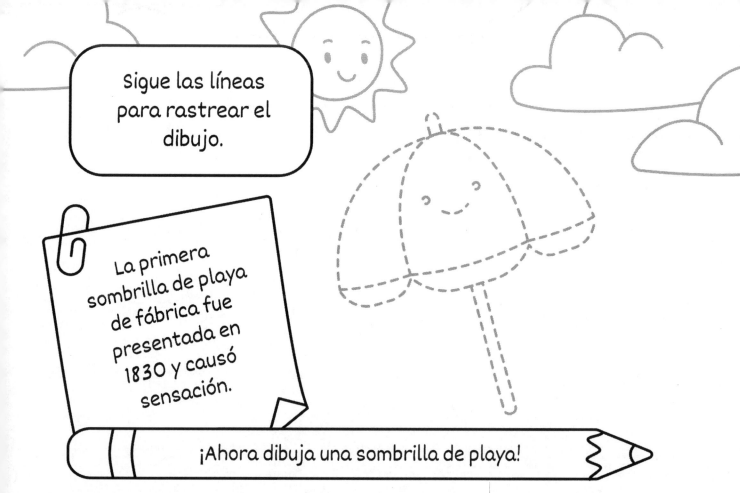

Práctica Sombrilla de playa 175

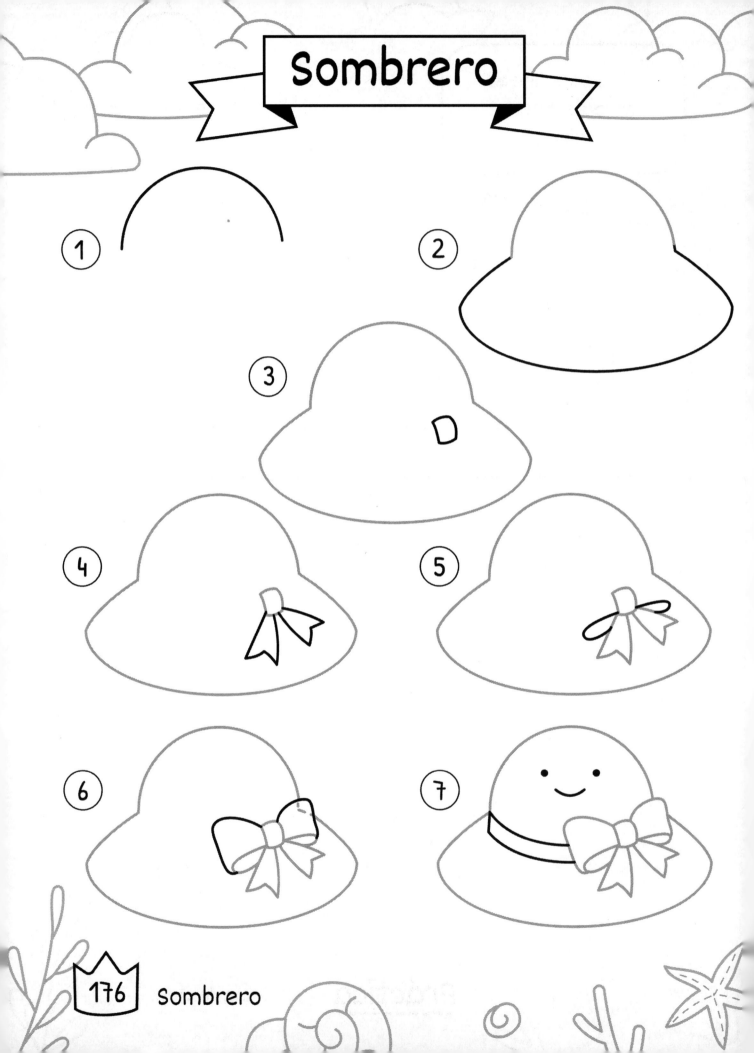

Sigue las líneas para rastrear el dibujo.

Históricamente, el sombrero sirvió como símbolo de estatus social.

¡Ahora dibuja un sombrero!

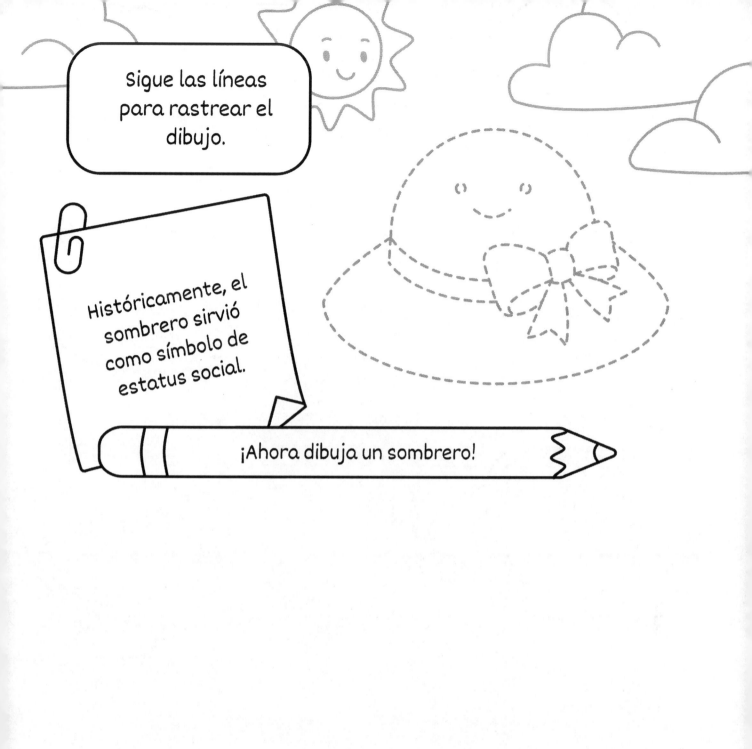

Práctica

Sombrero

Globo terráqueo

① ② ③
④ ⑤ ⑥
⑦ ⑧

178 Globo terráqueo

Sigue las líneas para rastrear el dibujo.

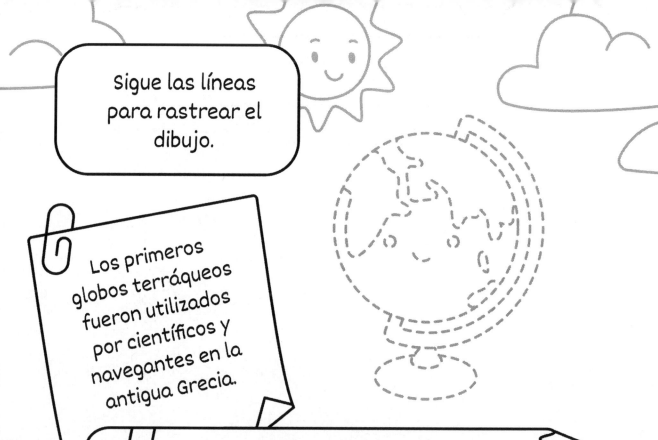

Los primeros globos terráqueos fueron utilizados por científicos y navegantes en la antigua Grecia.

¡Ahora dibuja un globo terráqueo!

Práctica Globo terráqueo

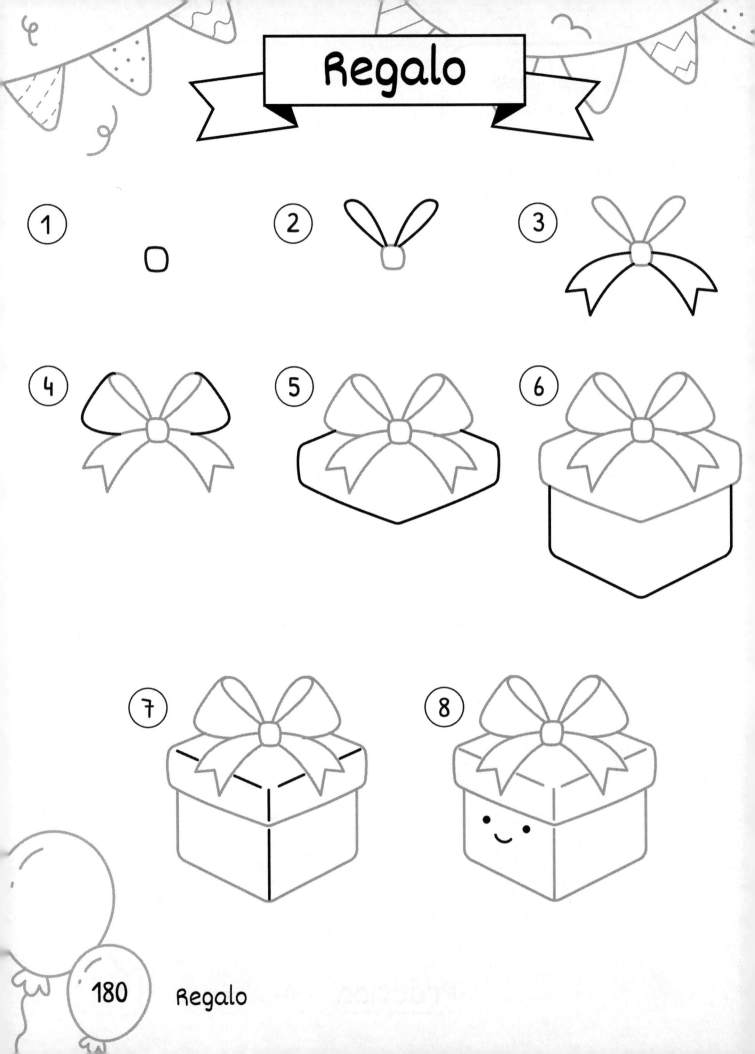

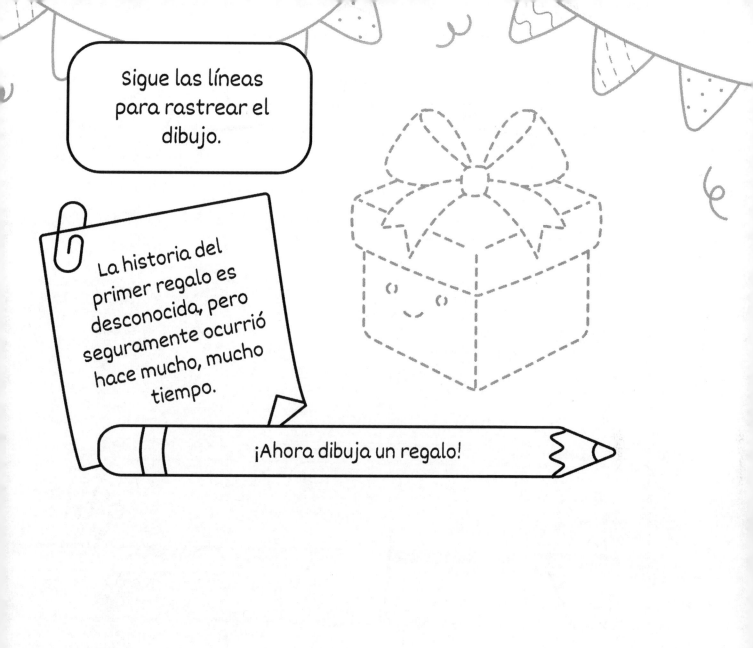

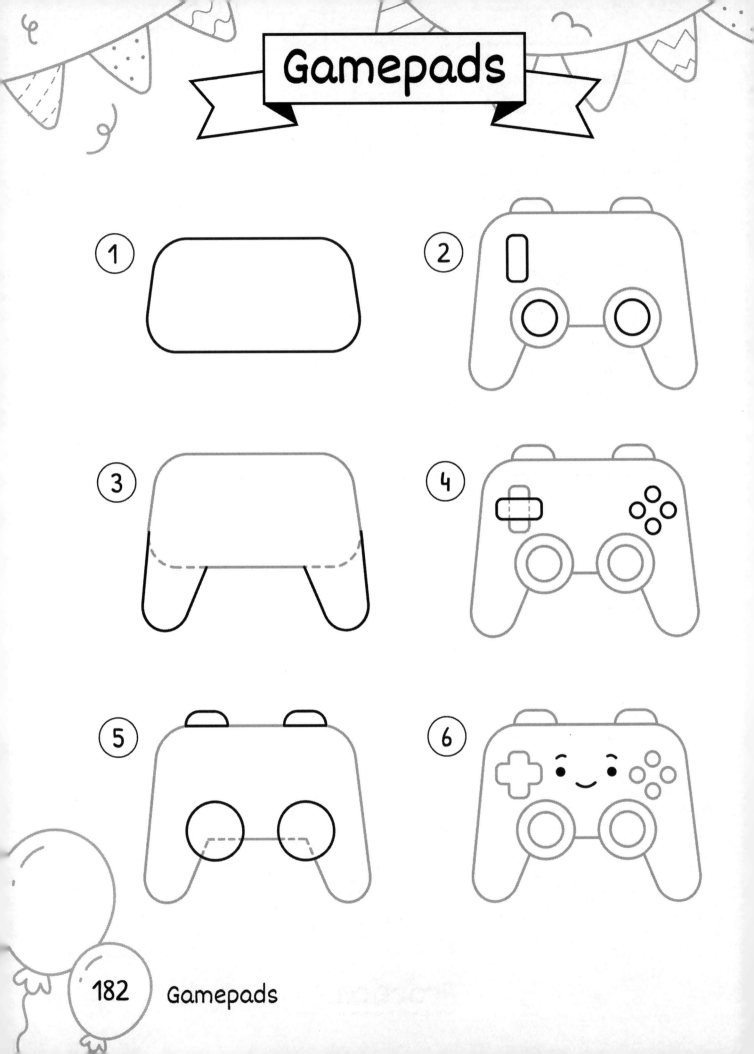

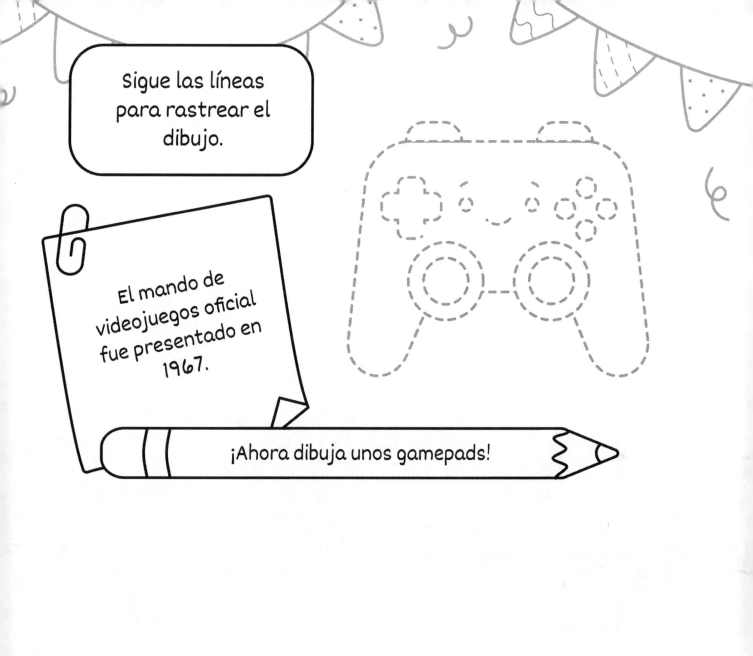

Práctica — Gamepads — 183

Hoja de arce

① ② ③
④ ⑤ ⑥
⑦ ⑧

184 Hoja de arce

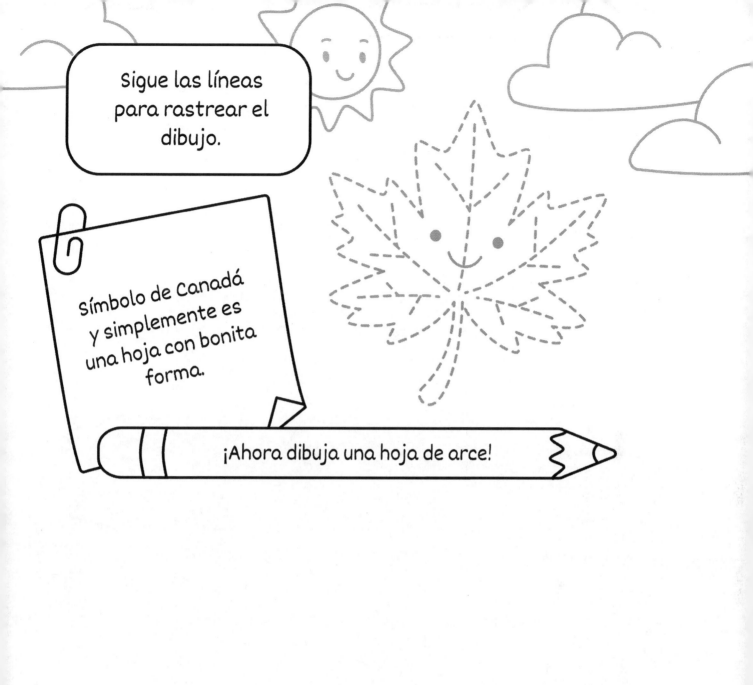

Sigue las líneas para rastrear el dibujo.

Símbolo de Canadá y simplemente es una hoja con bonita forma.

¡Ahora dibuja una hoja de arce!

Práctica Hoja de arce 185

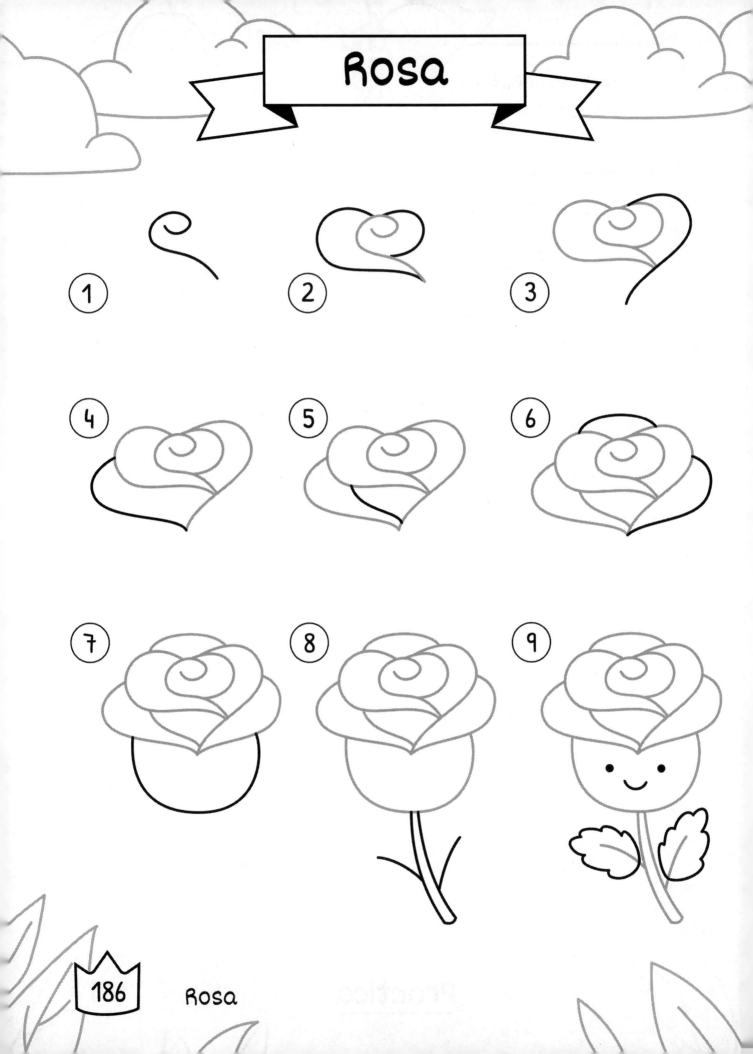

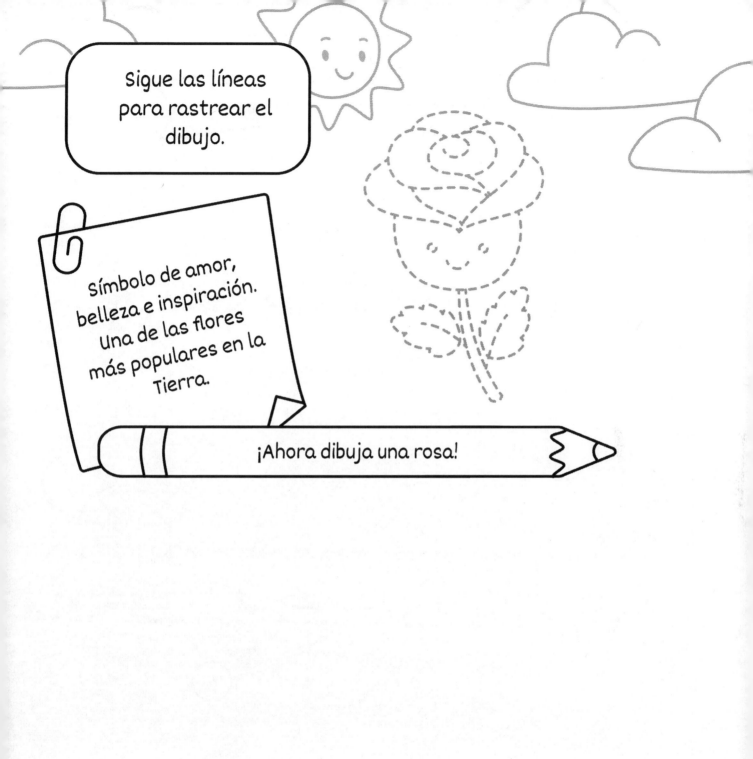

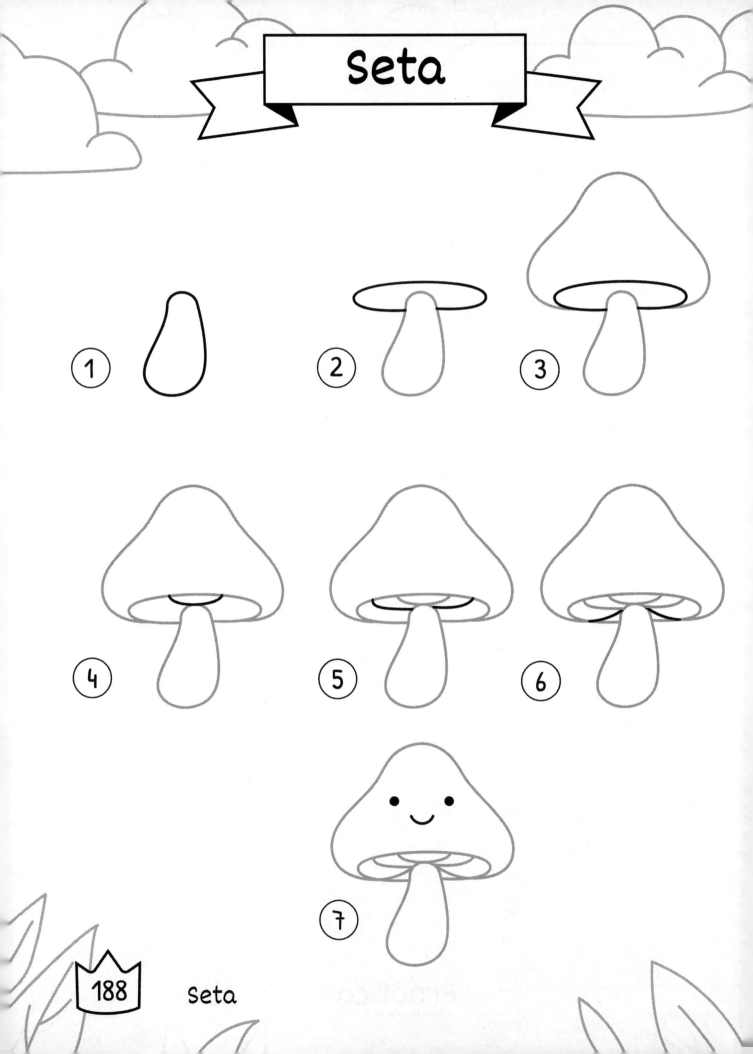

Sigue las líneas para rastrear el dibujo.

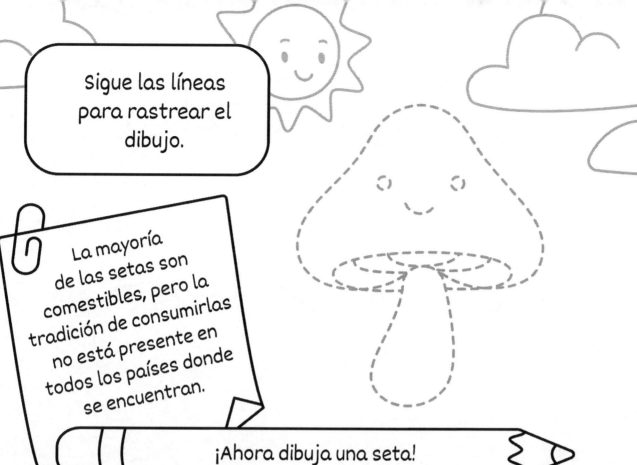

La mayoría de las setas son comestibles, pero la tradición de consumirlas no está presente en todos los países donde se encuentran.

¡Ahora dibuja una seta!

Práctica — Seta

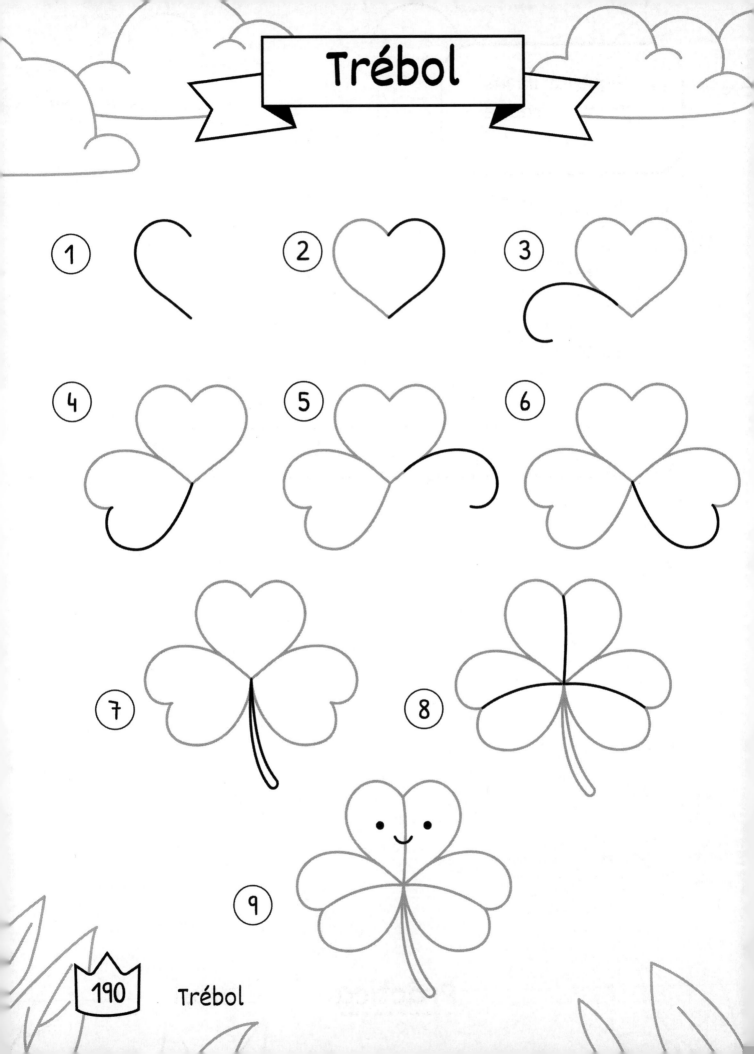

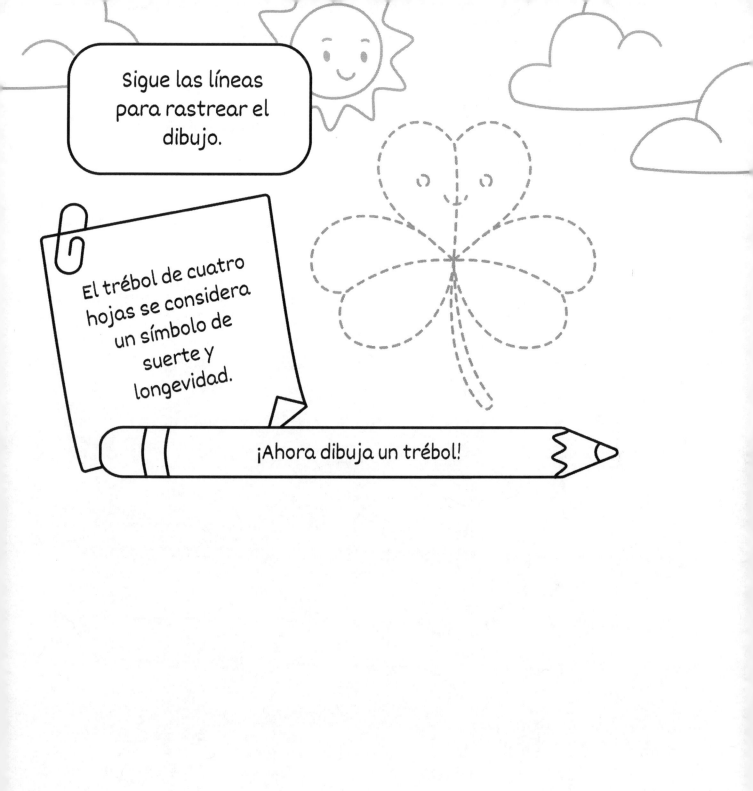

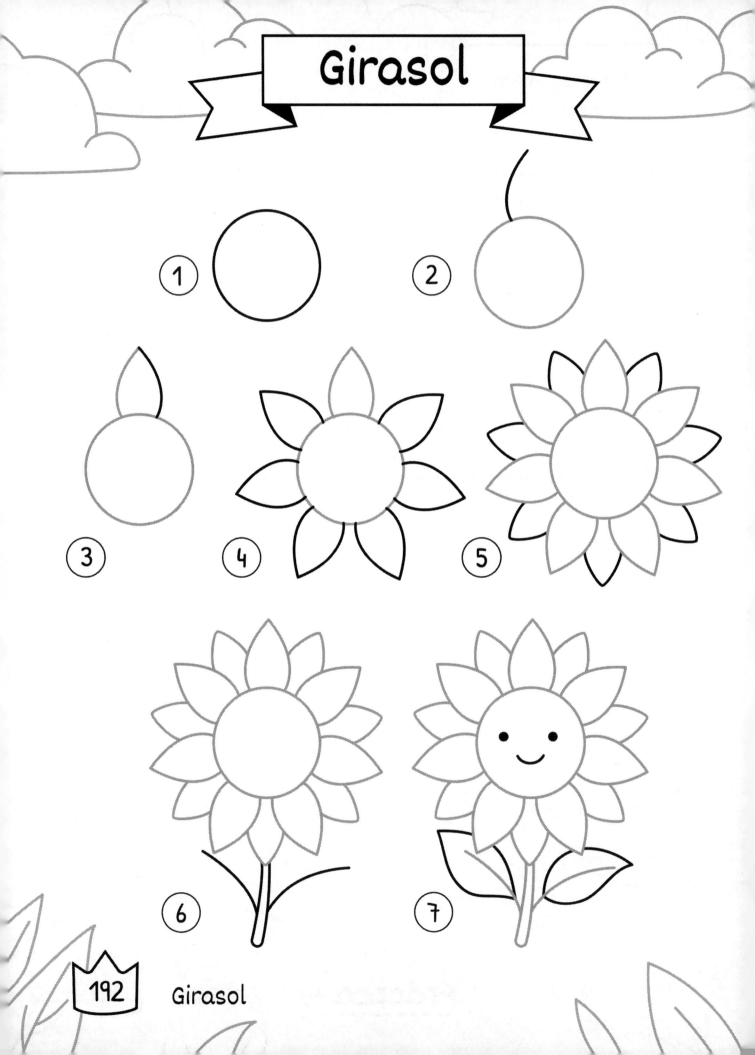

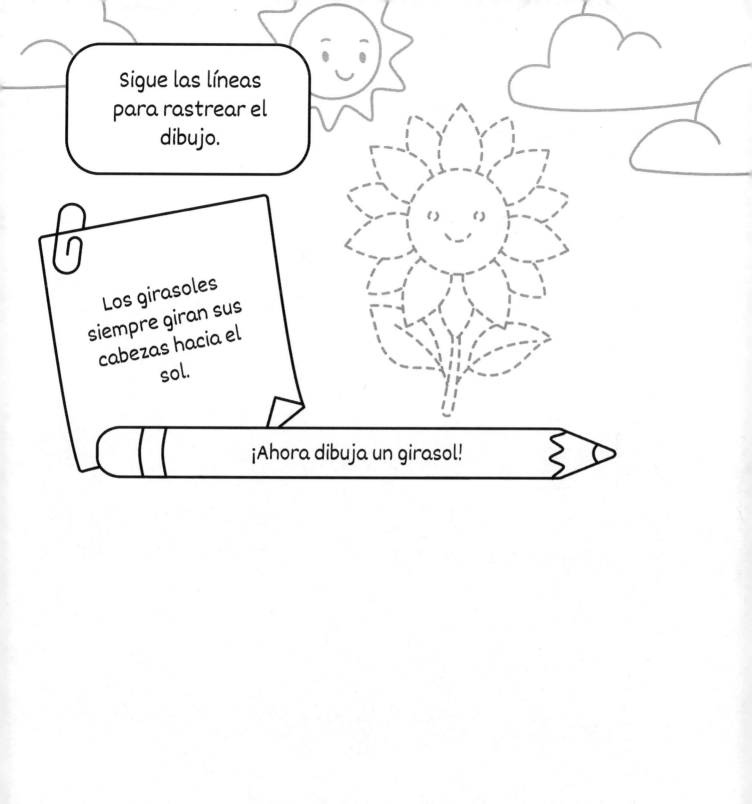

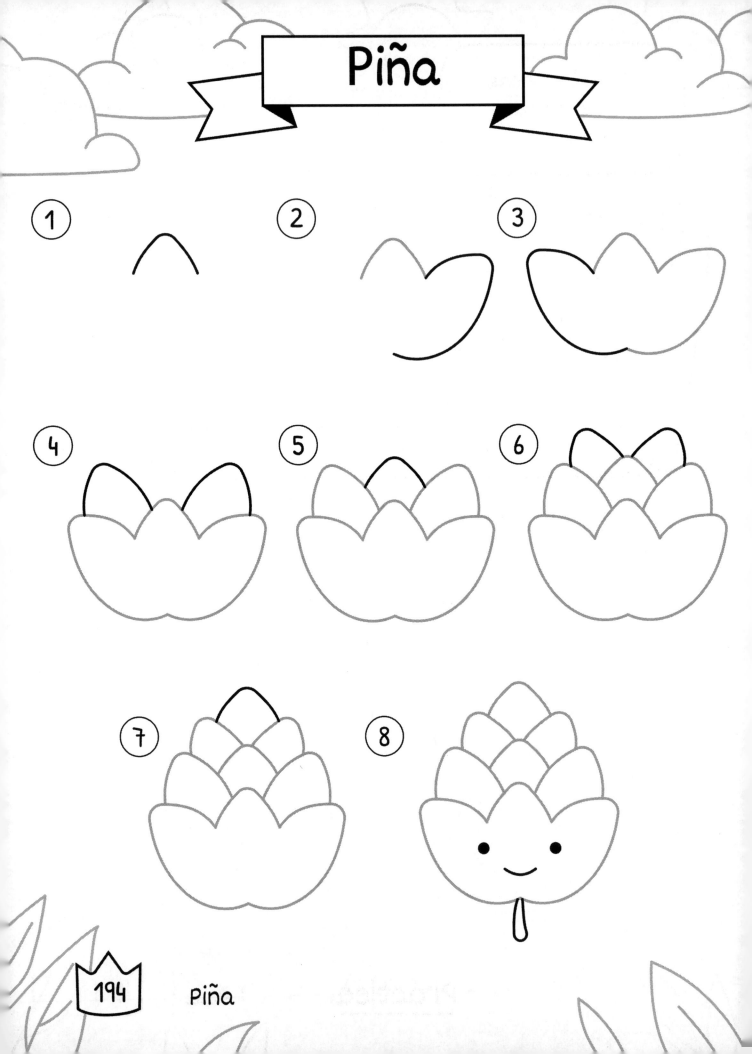

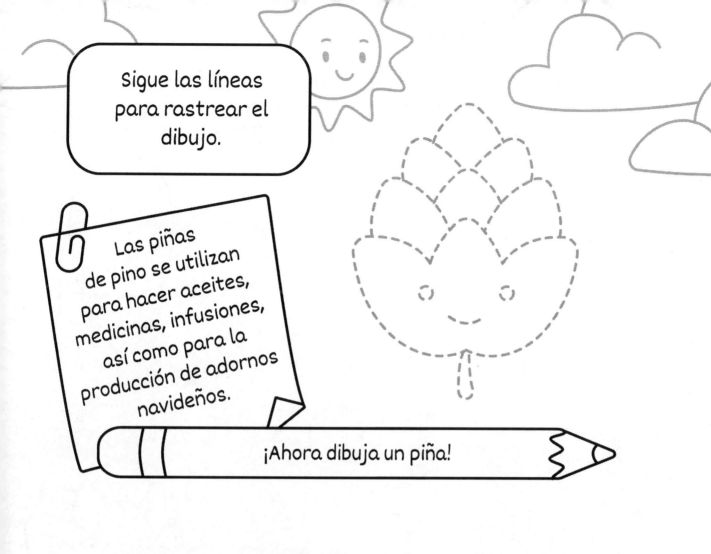

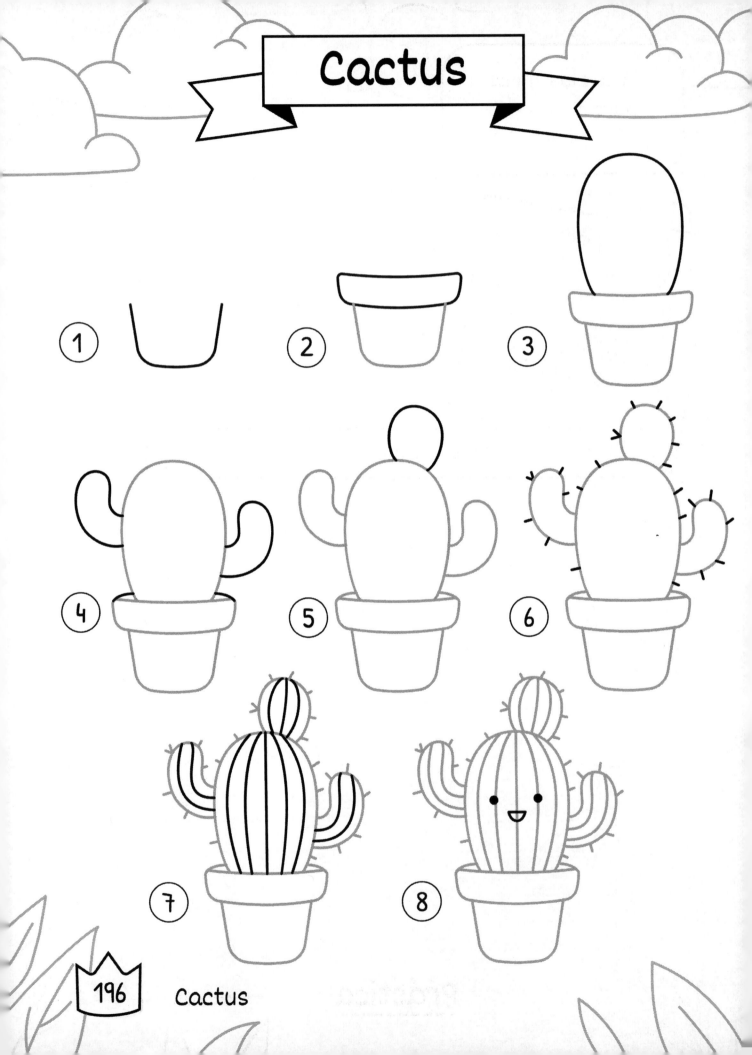

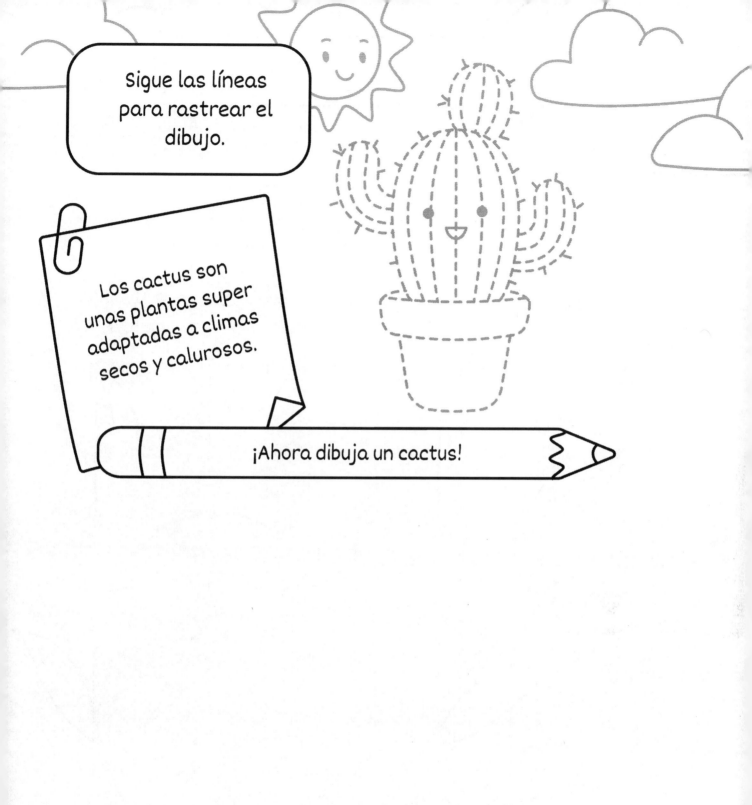

Muguete

① ② ③ ④ ⑤ ⑥ ⑦

198 Muguete

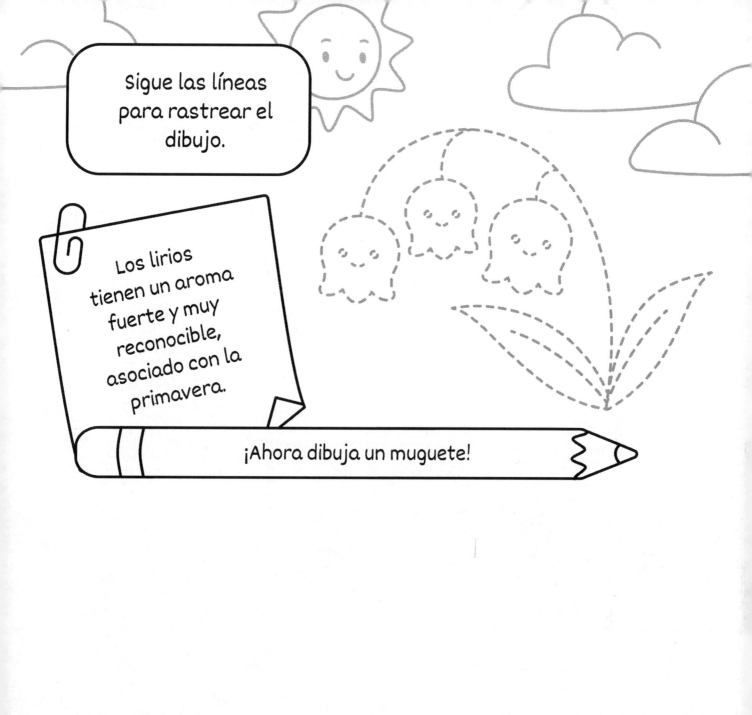

Sigue las líneas para rastrear el dibujo.

Los lirios tienen un aroma fuerte y muy reconocible, asociado con la primavera.

¡Ahora dibuja un muguete!

Práctica

Muguete

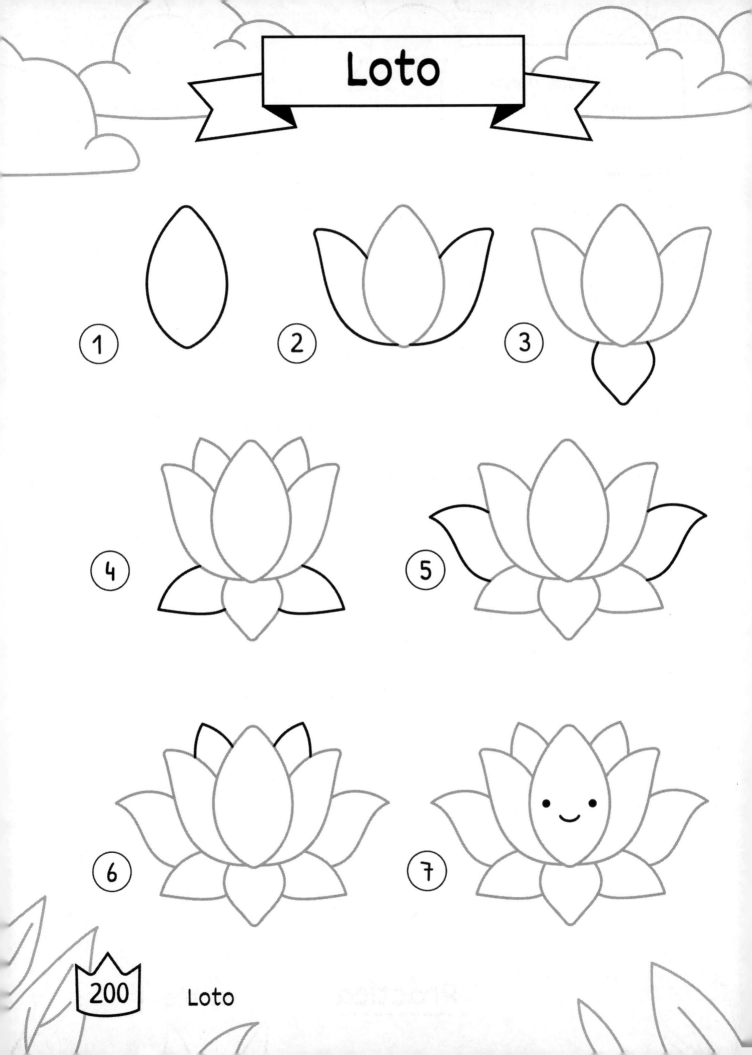

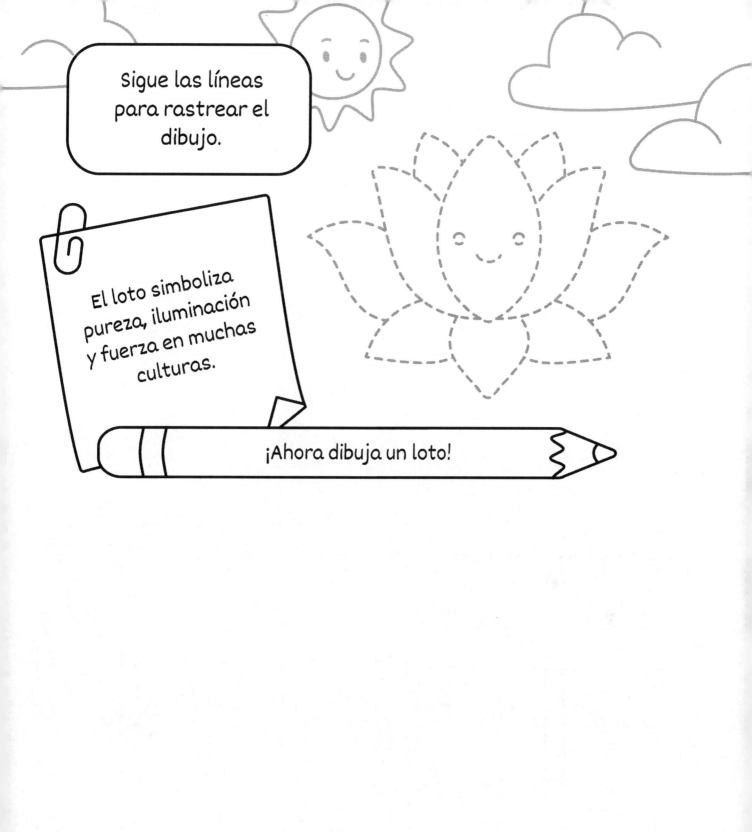

Tulipán

1
2
3
4
5
6

202 Tulipán

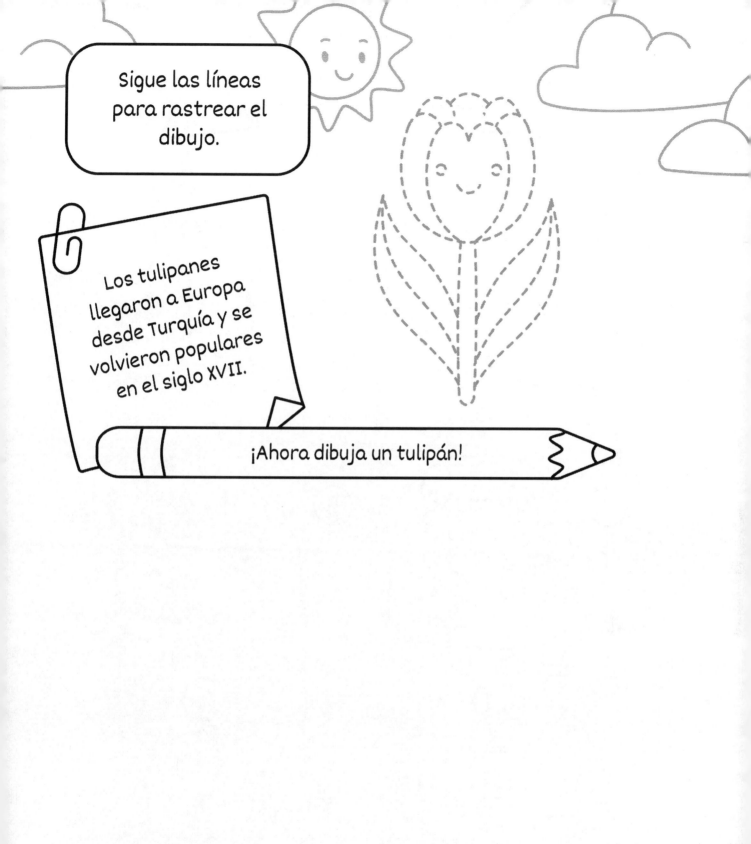

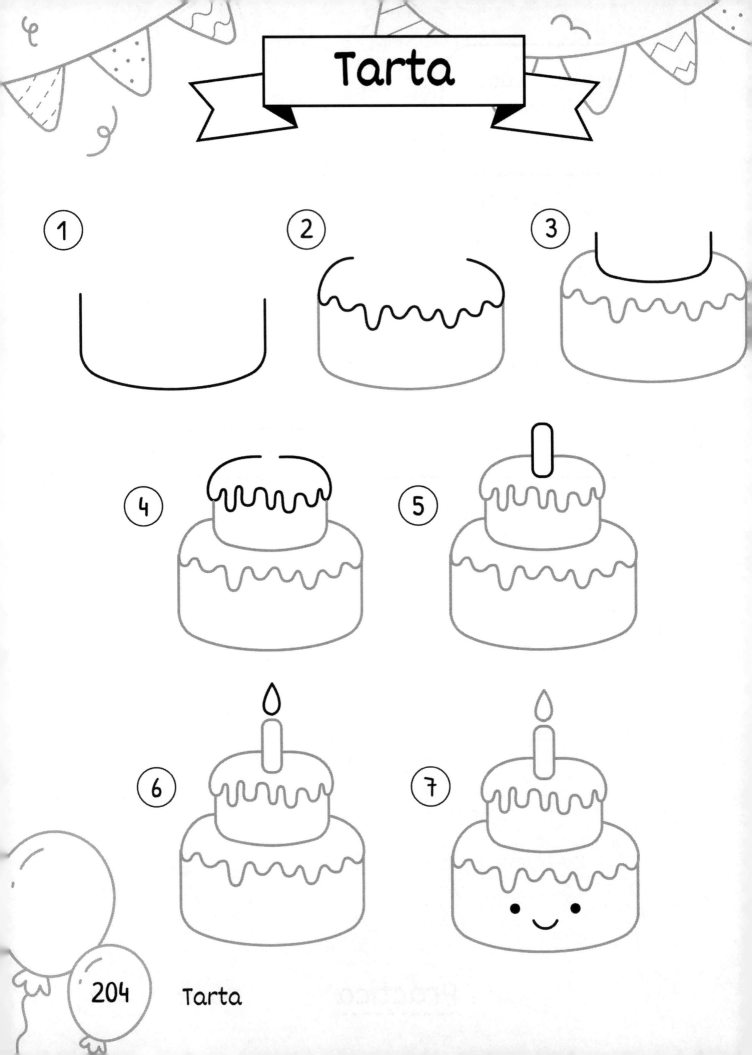

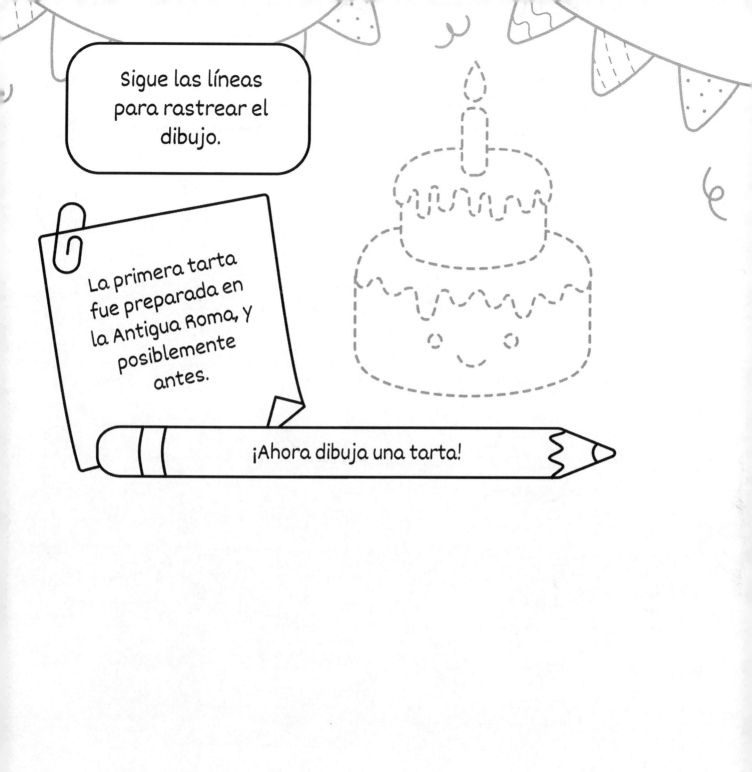

Sigue las líneas para rastrear el dibujo.

La primera tarta fue preparada en la Antigua Roma, y posiblemente antes.

¡Ahora dibuja una tarta!

Práctica — Tarta

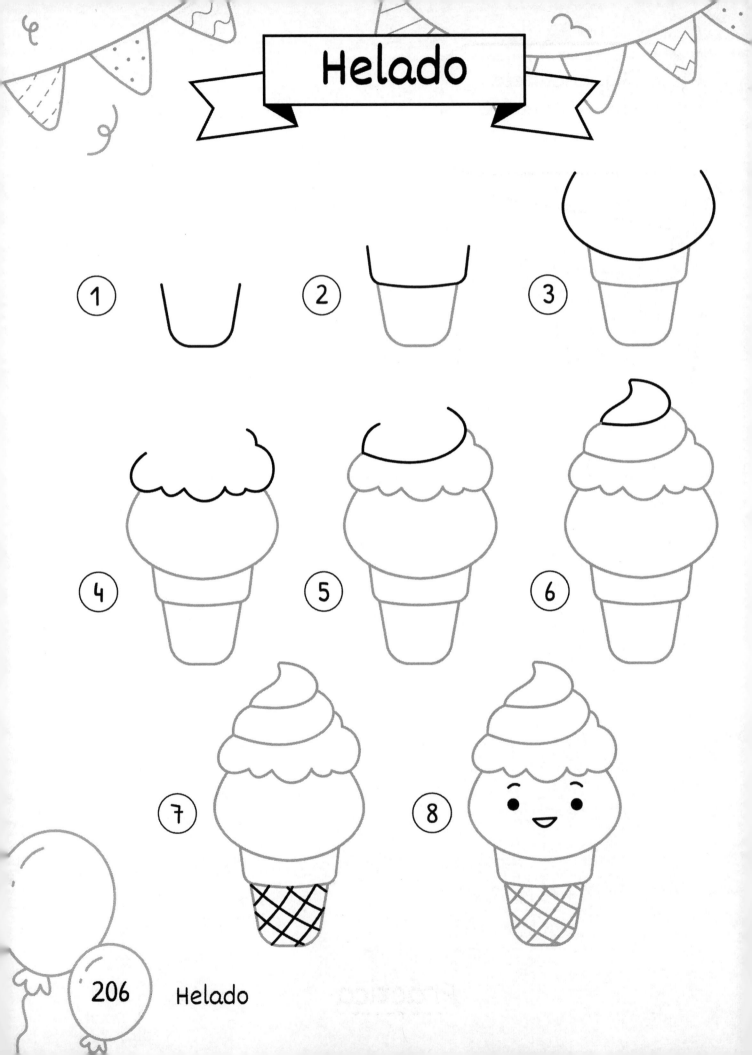

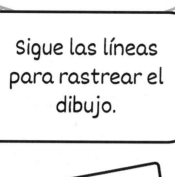

Sigue las líneas para rastrear el dibujo.

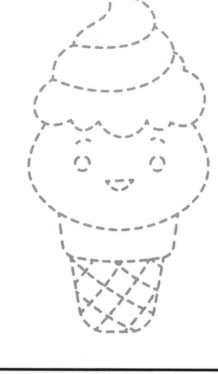

El primer helado conocido y mencionado por escrito fue preparado por un emperador chino en el año 2000 a.C.

¡Ahora dibuja un helado!

Práctica Helado

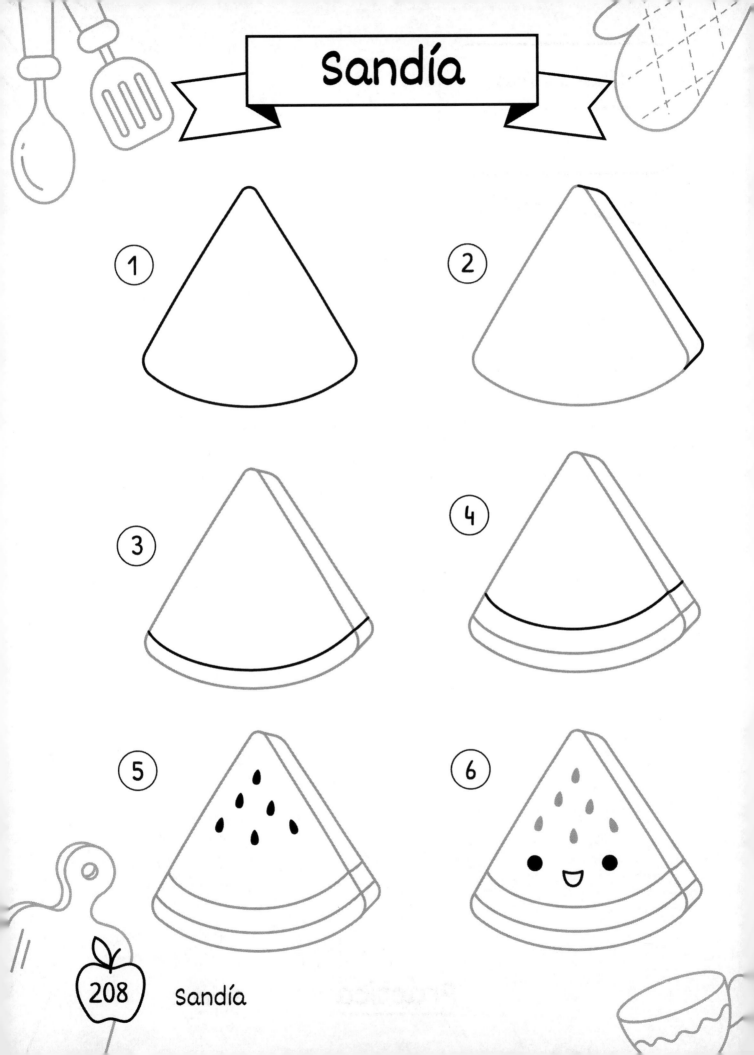

Sigue las líneas para rastrear el dibujo.

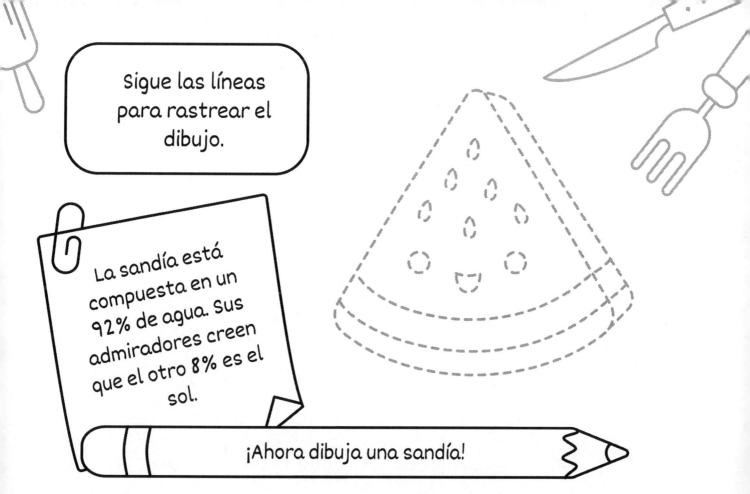

La sandía está compuesta en un 92% de agua. Sus admiradores creen que el otro 8% es el sol.

¡Ahora dibuja una sandía!

Práctica — Sandía

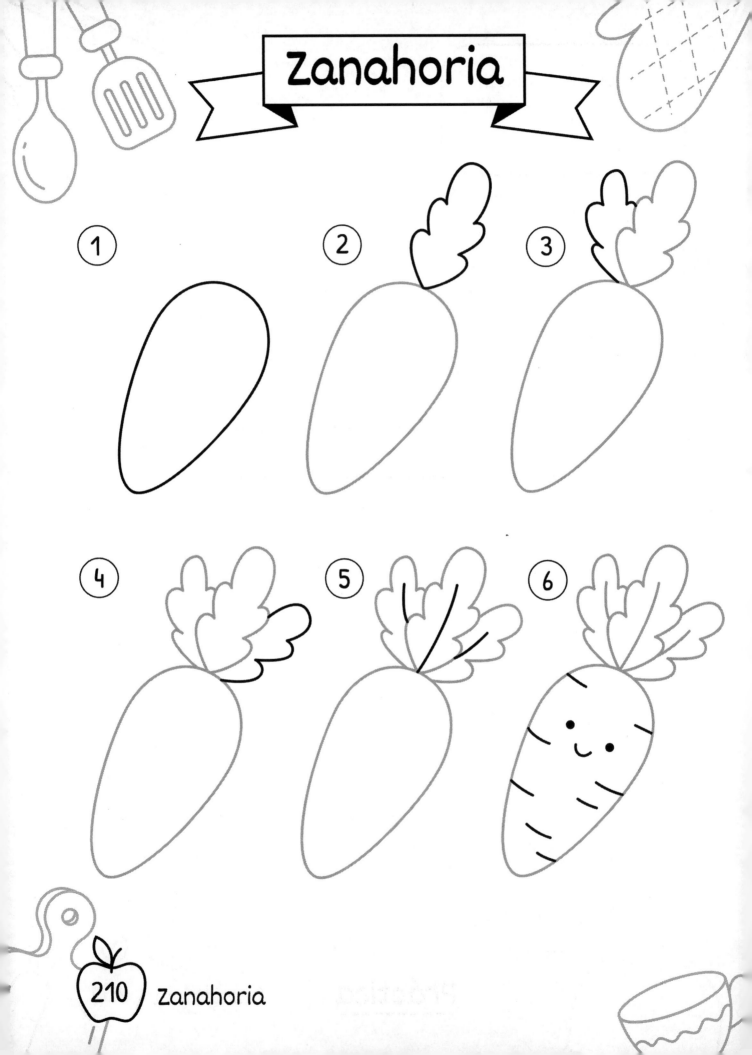

Sigue las líneas para rastrear el dibujo.

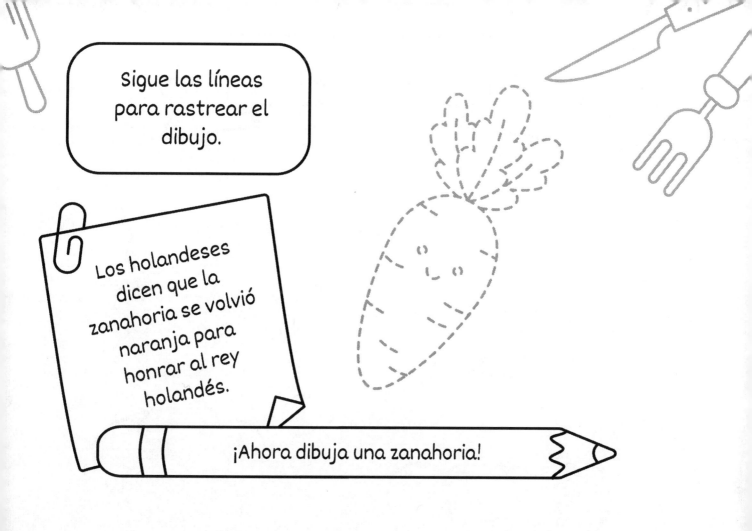

Los holandeses dicen que la zanahoria se volvió naranja para honrar al rey holandés.

¡Ahora dibuja una zanahoria!

Práctica Zanahoria

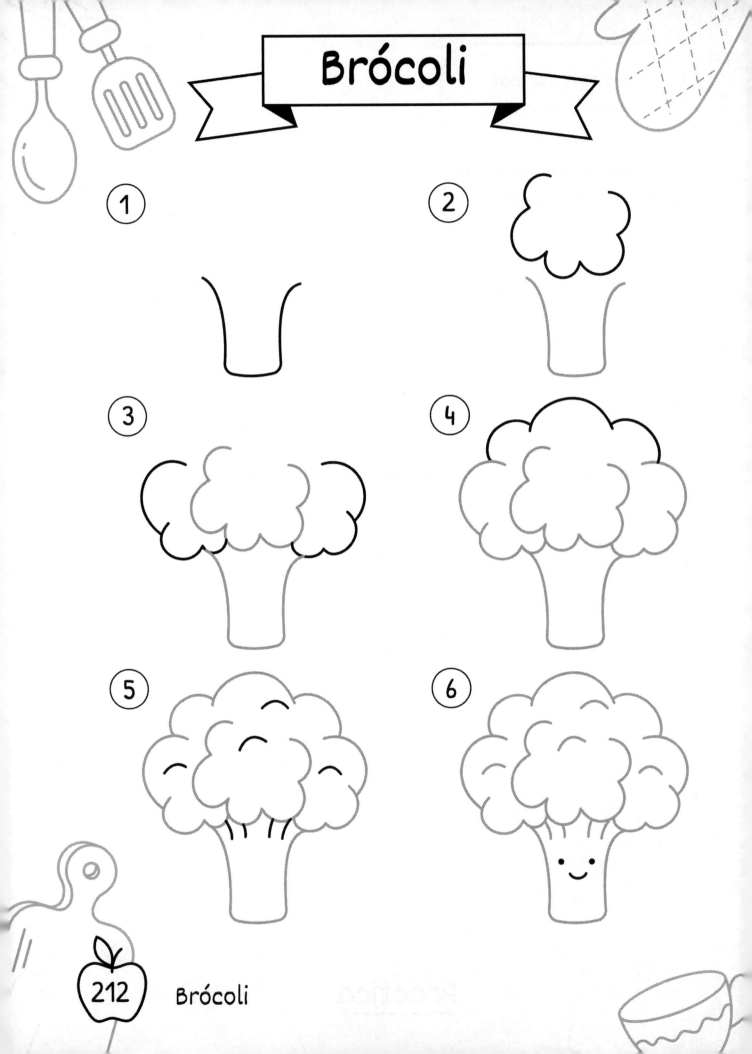

Sigue las líneas para rastrear el dibujo.

El brócoli es un alimento muy rico en vitamina C.

¡Ahora dibuja un brócoli!

Práctica — Brócoli

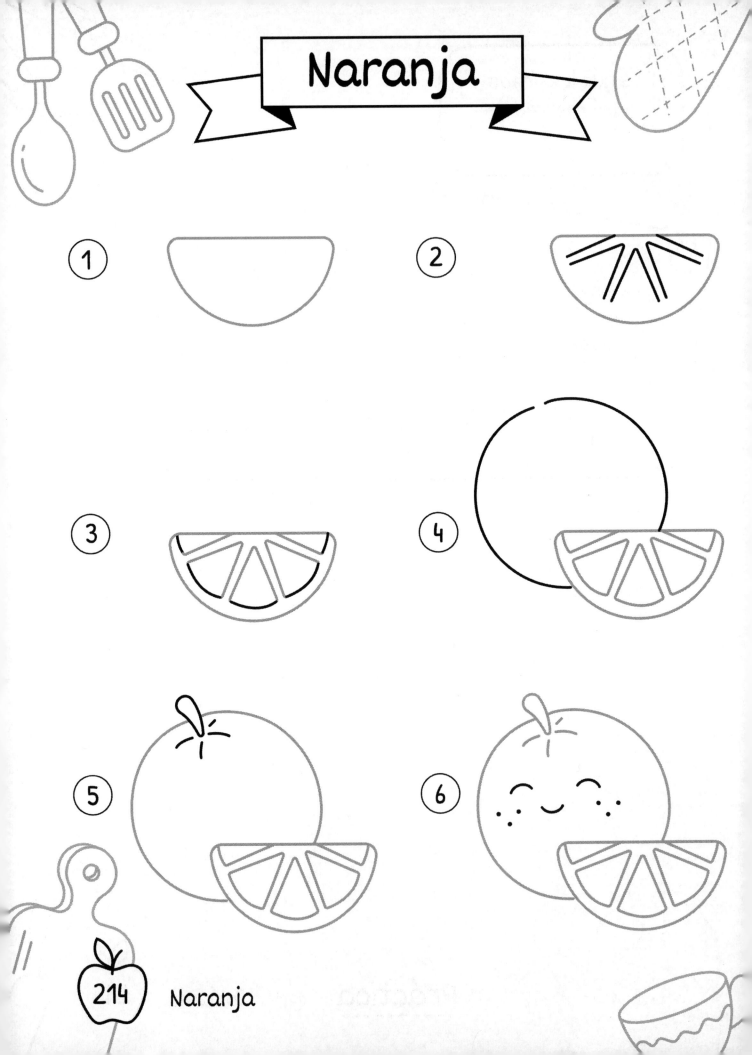

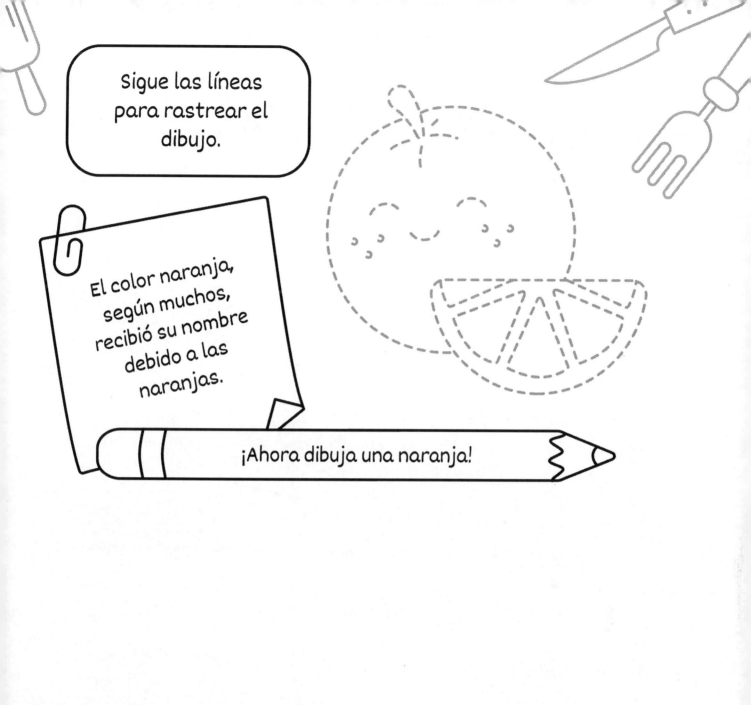

Sigue las líneas para rastrear el dibujo.

El color naranja, según muchos, recibió su nombre debido a las naranjas.

¡Ahora dibuja una naranja!

Práctica Naranja

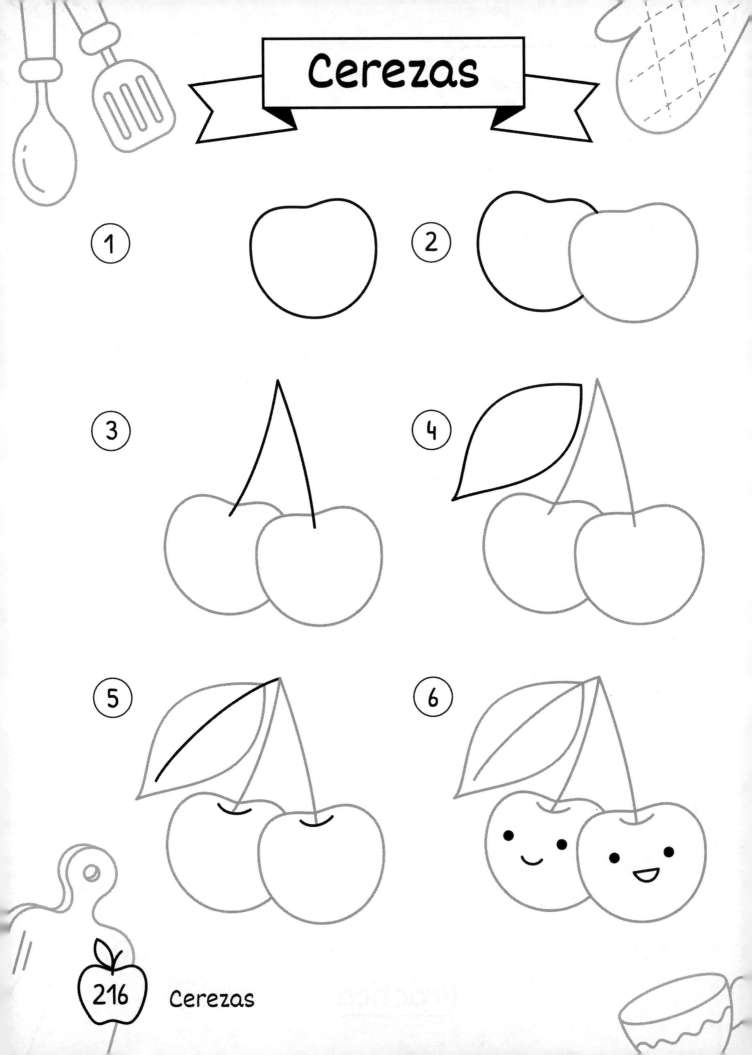

Sigue las líneas para rastrear el dibujo.

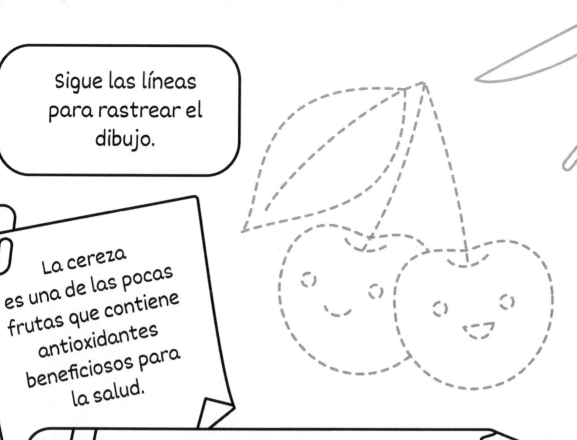

La cereza es una de las pocas frutas que contiene antioxidantes beneficiosos para la salud.

¡Ahora dibuja una cereza!

Práctica Cerezas 217

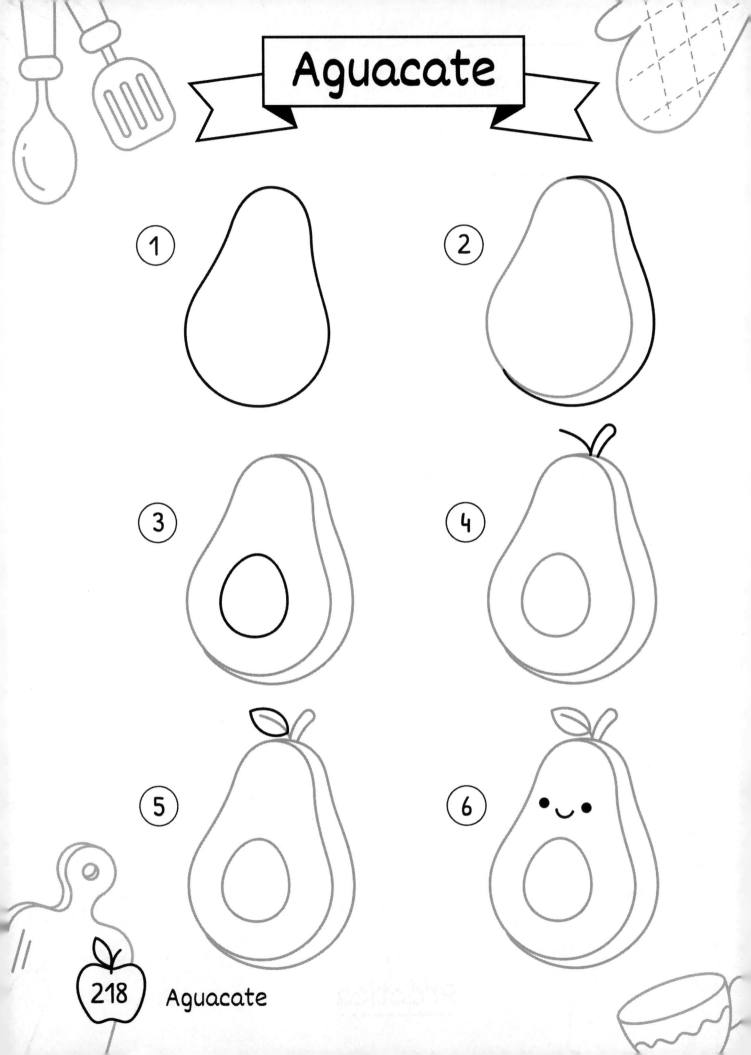

Sigue las líneas para rastrear el dibujo.

El aguacate es un alimento con alto contenido de grasas vegetales y vitaminas.

¡Ahora dibuja un aguacate!

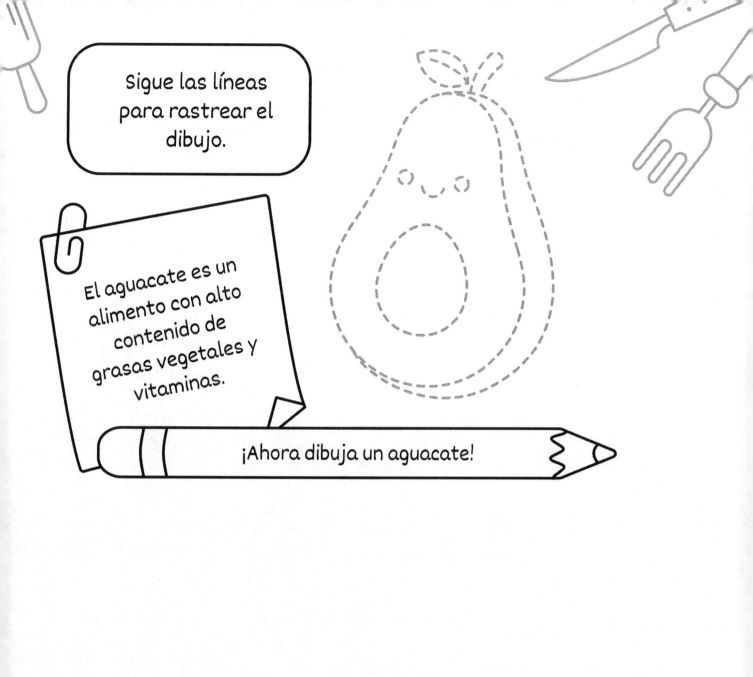

Práctica Aguacate

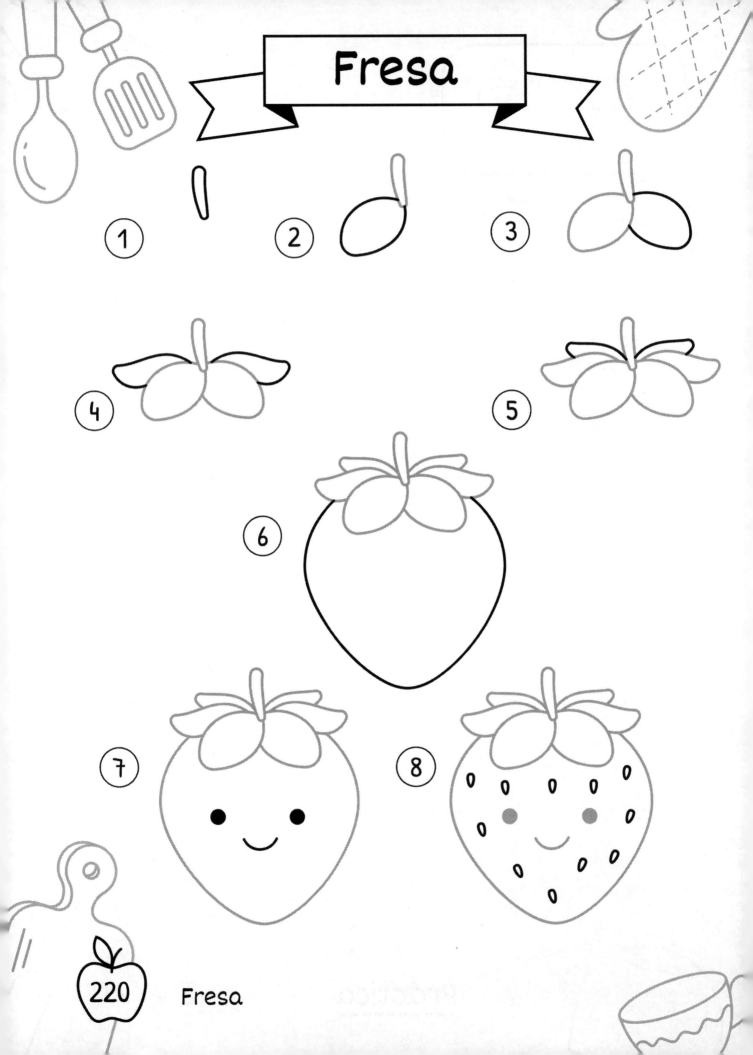

Sigue las líneas para rastrear el dibujo.

La fresa como cultivo de jardín se cultivaba originalmente en Francia en el siglo XVIII.

¡Ahora dibuja una fresa!

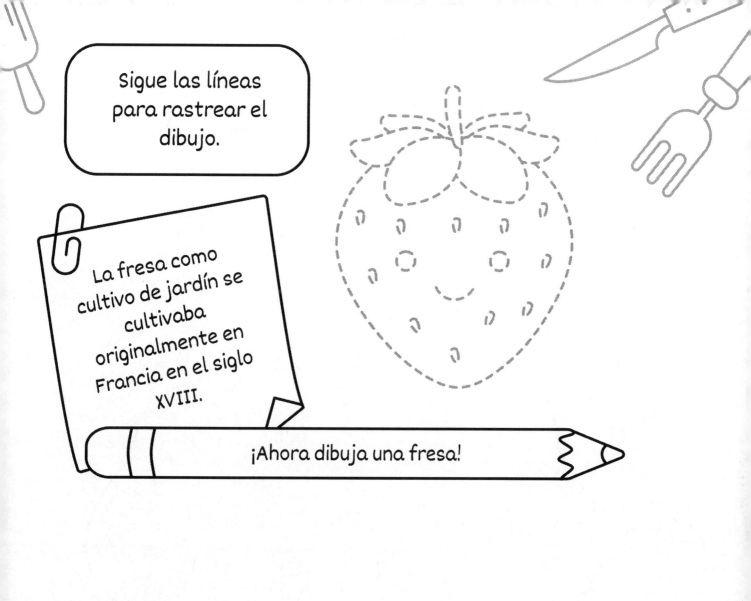

Práctica — Fresa

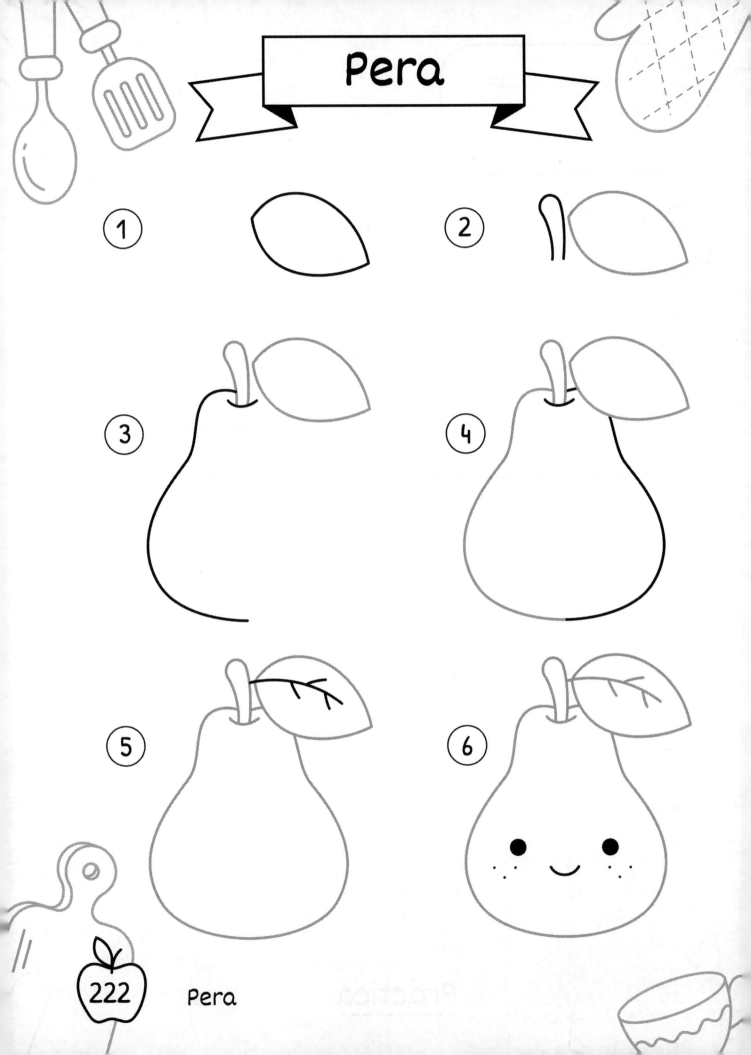

Sigue las líneas para rastrear el dibujo.

Las peras son especialmente útiles para mejorar la digestión.

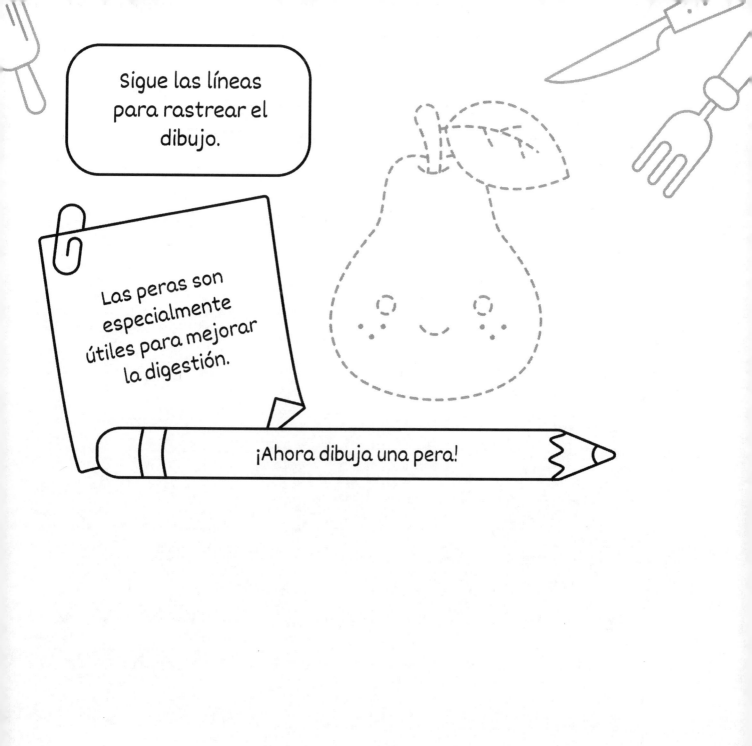

¡Ahora dibuja una pera!

Práctica

Pera

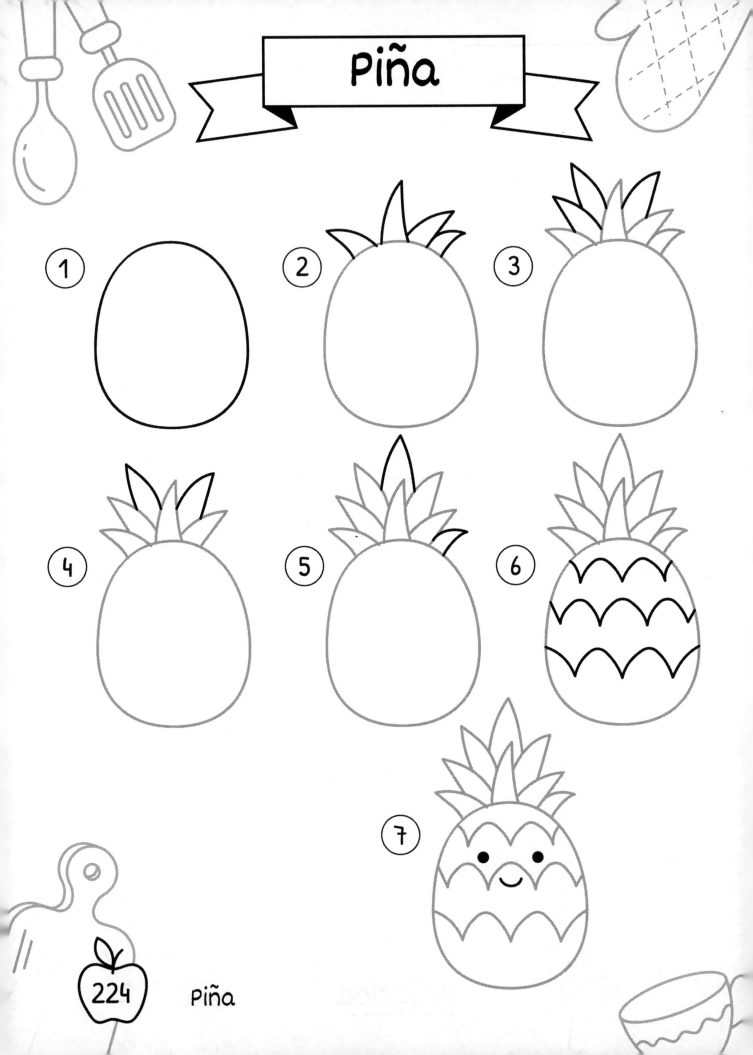

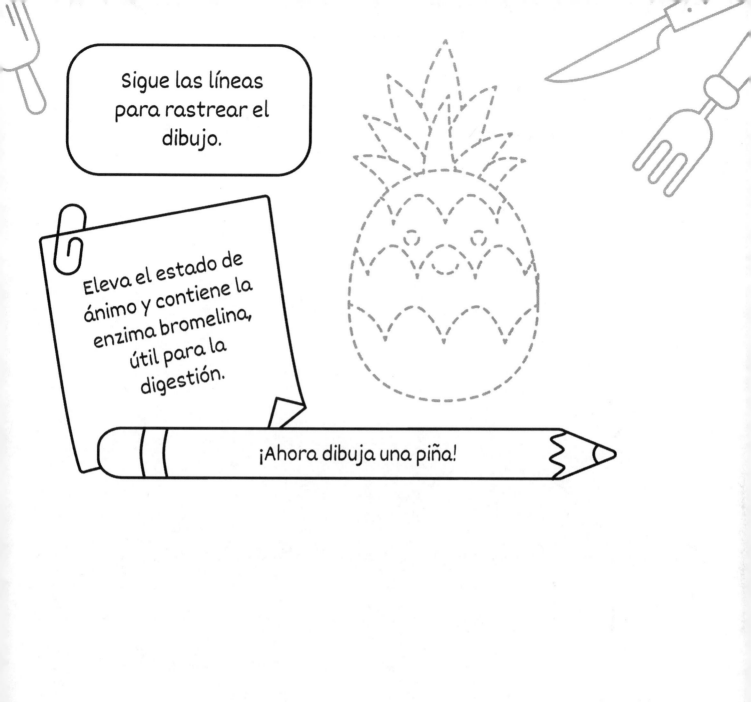

Sigue las líneas para rastrear el dibujo.

Eleva el estado de ánimo y contiene la enzima bromelina, útil para la digestión.

¡Ahora dibuja una piña!

Práctica Piña

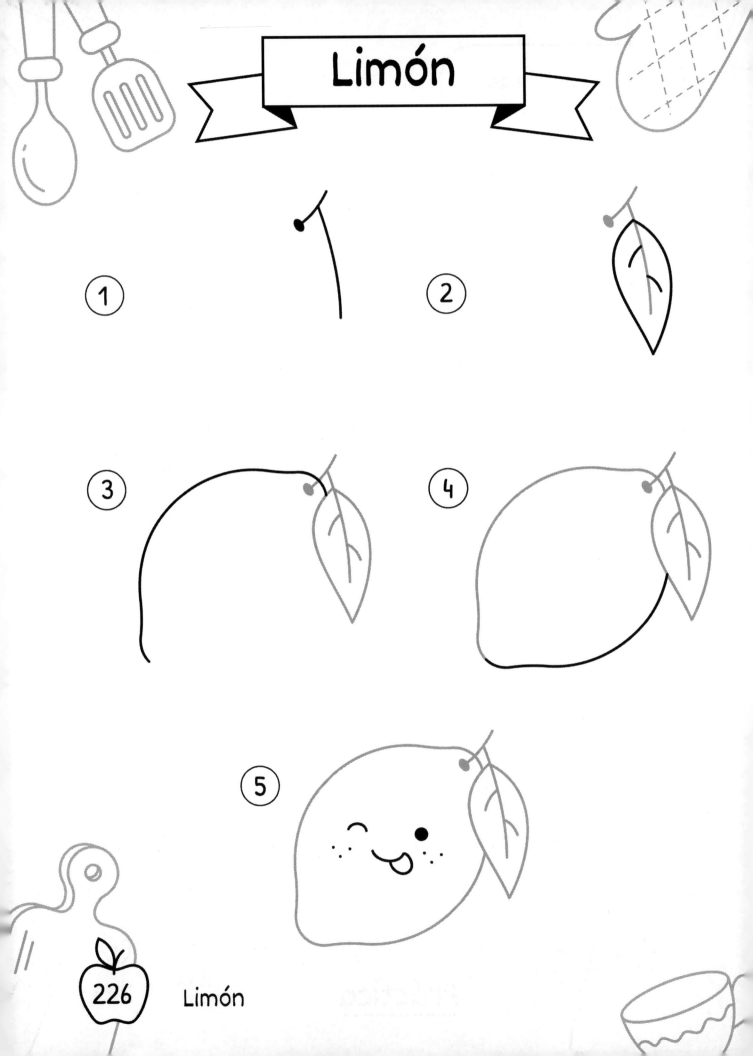

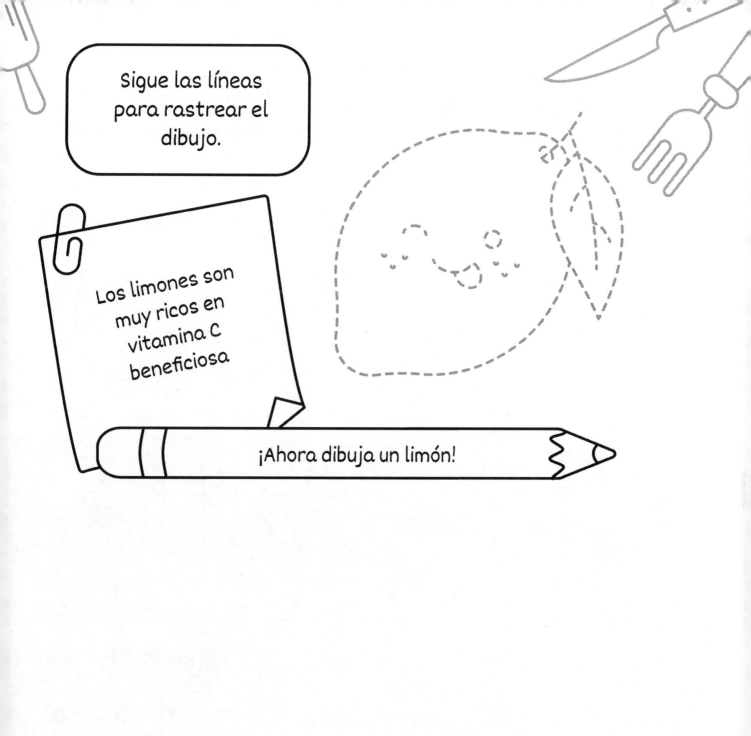

Sigue las líneas para rastrear el dibujo.

Los limones son muy ricos en vitamina C beneficiosa

¡Ahora dibuja un limón!

Práctica — Limón

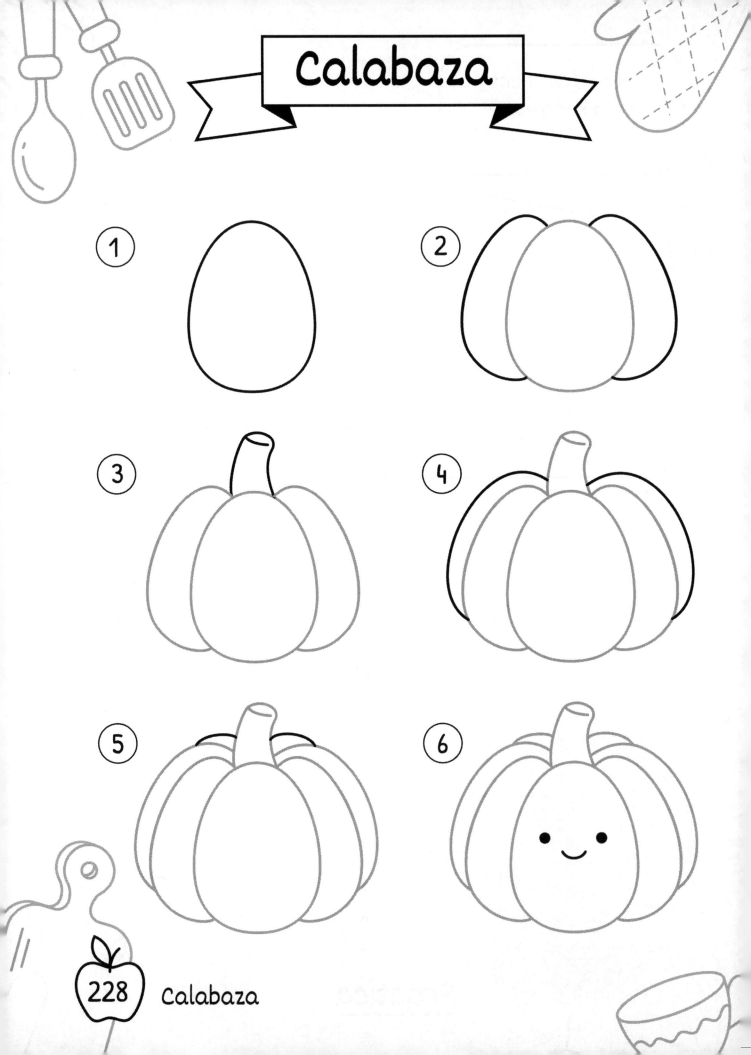

Sigue las líneas para rastrear el dibujo.

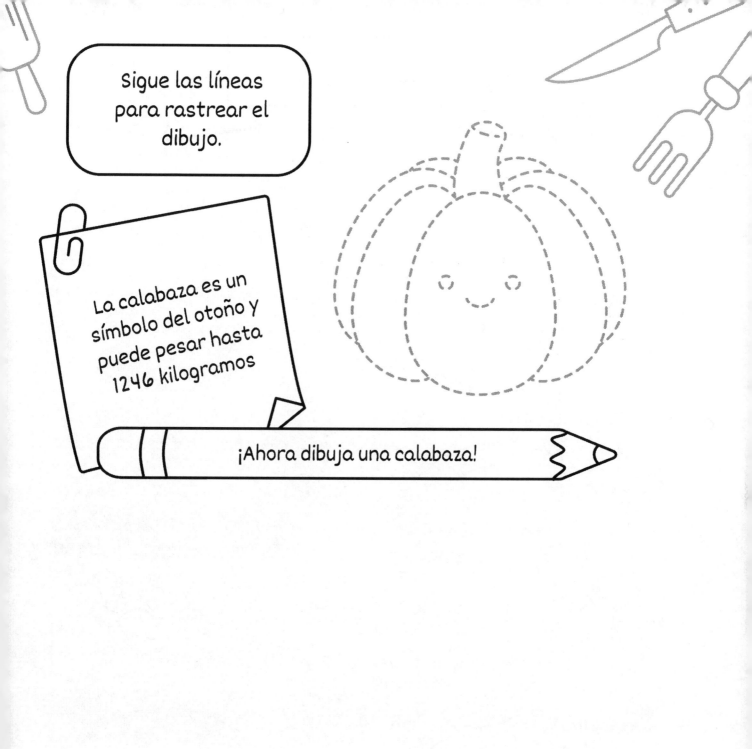

La calabaza es un símbolo del otoño y puede pesar hasta 1246 kilogramos

¡Ahora dibuja una calabaza!

Práctica

Calabaza

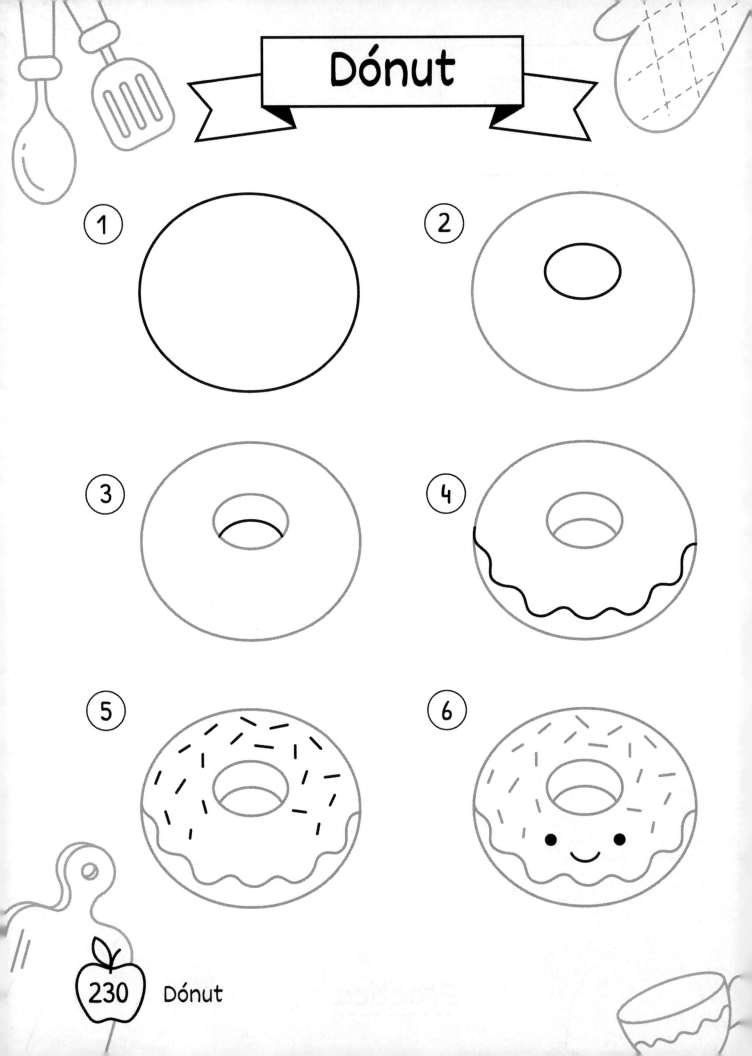

Follow the lines to trace the drawing!

El donut se elaboró por primera vez en el siglo XIX

¡Ahora dibuja un dónut!

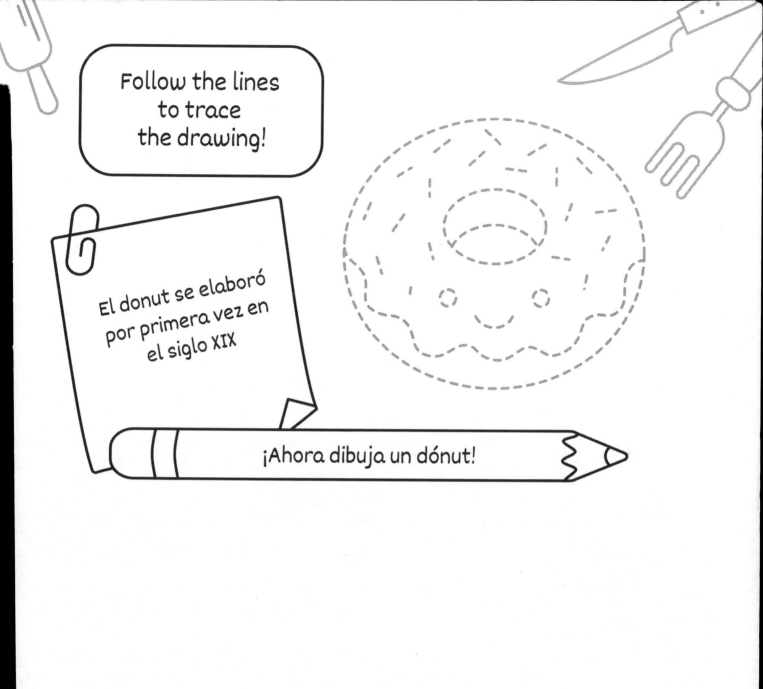

Práctica

Dónut 231

Made in the USA
Columbia, SC
26 August 2024